처음 가는
미술관 유혹하는
한국 미술가들

조금 더 괜찮은 인생 2막을 기대하며

처음 가는
미술관

유혹하는
한국 미술가들

도슨트와 떠나는
한국 현대미술 작가전!

PUBLICATION INDUSTRY PROMOTION AGENCY OF KOREA

2019
세종도서
교양부문

김재희 지음

벗나래

일러두기

*단행본·도록·잡지·신문 제목은『 』, 영화·미술작품·문학작품·기사 제목은「 」,

전시·공연·TV프로그램 제목은〈 〉로 표기했습니다.

*본문의 작품 크기는 세로×가로×높이 순서로 표기했습니다.

| 미술관 맵 |

전시실

닫는 말

여는 말

우리의 삶이 녹아 있는 한국의 미술 작품

1. 혼자일 때 위로가 된 미술 작품

예기치 않은 어려움에 시달려 예전과는 전혀 다른 방식으로 살던 시절이 있었다. 가깝게 지내던 사람들과 공감대를 갖기 위해 노력할수록 나의 의도와 다르게 문제만 더 불거졌다. 함께해온 사람들과 섞이지 못하고 홀로 분리되는 경험은 아렸다. 타인과의 '관계'를 무척 중요시하며 살아왔던 나는 그때 파산했다. 끊어져버린 '관계'로 고민하던 어느 날 나를 일으키는 한 줄기 빛의 띠가 빠르게 내 뇌리를 스치고 지나갔다. 눈에 보이지는 않지만 '가시광선'만큼이나 중요한 역할을 하는 적외선과 자외선이 실제로 존재하며 우리 생활에 도움을 준다는 사실이었다.

상처 때문에 아플 때 사람의 감각은 깨어난다. 그즈음 나는 미술 작품에서 나를 보는 경험을 했다. 좋은 예술 작품에는 예술가의 삶이 드러난다. 나는 '비가시광선' 같은 공간인 나의 마음속에서 작가와 만났고 위로를 받았다. 새로운 문을 만난 기분이었다. 그 문을 열고 들어가니 은밀한 재미가 가득한 세상이 있었다. 이후 나는 미술관을 마실 가듯 방문했다.

2. 한국 미술과의 만남

도슨트는 미술관에서 작품과 감상자 '사이'에 서서 작품을 설명하는 사람이다. 나는 국립현대미술관 도슨트가 된 이후 초반에는 외국 작품에

대한 전시 설명을 주로 했다. 이후 시간이 점점 지나면서 외국 작품보다 우리나라 작품들이 내 몸에 착 달라붙었다. 나는 작품에 진하게 감동했고 자연스럽게 공감했다. 나는 자칭 '국립현대미술관 소장품 전문 도슨트'라고 부르며 소장품 전시를 택해서 해설했다.

한국 미술을 가까이하다 보니 시대에 따라 변하는 흐름이 보였다. 나는 우리나라 근·현대미술 100년의 계보를 정리하기로 마음먹었다. 내가 작가와 작품을 바라보며 재미있다고 생각하는 지점이 미술평론가나 미술사학자들과는 다르겠지만, 그것이 새로운 관점이 될 수도 있겠다는 생각이 들었다. 내가 책을 쓸 수 있었던 동력은 우리의 삶이 미술에 녹아 있다는 믿음이었다.

이 책의 제목은 『처음 가는 미술관 유혹하는 한국 미술가들』이다. 서양 미술이 막 들어온 일제강점기에 태어나 지금은 작고한 선구 작가들로 시작해 현재 왕성하게 활동하는 현대 작가들로 마무리했다. 이 책은 도슨트와 함께 전시실을 둘러보는 형식으로 여덟 가지 시선으로 크게 나누었다. 작품 안에 녹아 있는 작가의 지독한 열정과 작품 밖에 있는 작가의 하릴없이 어려운 삶을 바라보았다. 그 안에서 어려움이 있어도 매몰되지 않고 살아내는 삶의 지혜를 배웠다.

'자식은 부모를 닮지 않고 시대를 닮는다'는 말이 있다. 예술가의 자식 같은 작품은 그 시대를 닮아 있다. 거리를 둔 시선으로, 작품이 제작되었던 시대의 문화를 살펴보며 작품이 탄생한 상황과 그것이 현재의 문화와 사슬처럼 연결된 폭넓은 글을 쓰고자 했다. 이 책의 각 전시실에 걸려 있는 선구 작가들은 명실공히 한국 최고의 미술가들이다. 또한 그 뒤를 잇

는 작가들도 명실상부하게 한국을 대표하는 작가들이다.

이 책에 실린 작가 스물네 명을 한 명, 한 명 마음속으로 되새기면서 나의 과거를 돌아보고, 현재를 바라보고, 미래를 상상해보았다. 스물네 명의 타인들은 내 안으로 들어와 한동안 머물다가 다시 나갔다. 이 책은 나의 결이 묻어 있는 그들의 일부분으로 이루어진 작은 '미술관'이다. 독자들이 책을 읽는 데 흐름이 자연스럽기를 바라는 마음에 각주는 참고 자료에 명시했다.

3. 함께 보는 한국 미술

어쩌면 예기치 않았던 어려움은 미처 보지 못한 것들인지도 모른다. 스스로 이해할 수 있는 부분만 보고 나머지는 없다고 생각해서 보이지 않았던 것뿐이다. 그런 의미에서 본다는 것은 역설적으로 못 본다는 것과 같다. 타인과 좋은 관계를 유지하려고 애썼는데도 오히려 상처만 남았던 이유가 뭘까? 보이는 것만 사실이라고 단정하고 관계를 개선하려고 하니 문제가 더 커진 것이다. '나'와 '너'의 '사이 공간'을 존중할 필요가 있다. 빈 공간이 있어야 관계에 탄력이 유지된다. 불가근불가원不可近不可遠의 미학이다.

2013년 국립현대미술관 서울관 개관 전시 〈자이트가이스트—시대정신〉을 설명할 때였다. 관객을 기다리고 있는데 옆에서 "여기는 미술관이라면서 미술은 없고 죄다 이상한 것들만 있네. 덕수궁관에나 가야 미술을 볼 수 있겠네" 하고 말하는 소리가 들렸다. 이 관객은 현대미술의 특징을 정확히 짚어냈다. 예술가는 세상을 향한 안테나를 세워 사람들이 미

처음 가는 미술관 유혹하는 한국 미술가들

처 보지 못하는 세상을 보거나 세상에 아직 오지 않은 문제를 끌어당겨서 통찰력 있게 보여준다. 그렇기에 나처럼 평범한 사람이 동시대 미술을 이해하지 못하는 것은 당연하다. 실제로 우리 삶은 이해할 수 없는 것들로 이루어져 있지 않은가?

작품이 작품을 감상하는 사람의 마음을 울리면 작품이 말을 걸어오는 것처럼 느껴진다. 때로는 마치 마음이 맞는 벗과 마주 앉아 "그랬구나" 하며 이야기를 나눌 때처럼 안온한 기운이 감돈다. 때로는 촌철살인처럼 일침을 가하며 소중한 가치가 무엇인지 돌이켜 보게 한다. 나는 미술을 통해 겪은 경험을 독자들과 나누고 싶어서 글을 쓰기 시작했다. 이 책을 잡은 독자가 작품과 만나 가슴 떨리는 순간을 접하고 그 순간을 매개로 비밀의 문이 열려 다채롭고 재미있는 세상을 만나길 두근거리는 가슴으로 기대한다.

"안녕하세요. **도슨트** 김재희입니다.

지금부터 전시 해설을 시작하겠습니다.

함께 가시죠."

| 차 례 |

1 전시실

대중매체를 소재나 주제로 한

안석주 (1901~1950) 시대 변화의 패러다임을 담아낸 만문만화가
이동기 (1967~) 아무것도 창조하지 않겠다는 역발상의 예술가
정연두 (1969~) 협업과 소통에 기반한 아이디어 창조자

시대 변화의 패러다임을 담아낸 만문만화가

|

안석주

(1901~1950)

전철을 타고 다니다 보면 스마트폰을 들고 웹툰을 즐기는 사람들이 꽤 많다. 웹툰은 '웹web'과 '카툰cartoon'을 합성한 말이다. 인기 웹툰은 드라마로 많이 만들어진다. 만화가 허영만은 『동아일보』에 연재했던 「식객」을 당시 대표적 포털 사이트인 파란Paran으로 옮겨 웹툰으로 연재를 마무리했다. 허영만의 제자 중에 윤태호가 있다. 윤태호가 포털 사이트 다음에 연재한 웹툰 「미생」은 2014년에 드라마로 만들어지면서 전국적으로 '미생 신드롬'을 일으킬 정도로 인기를 끌었다. 미생은 젊은 주인공이 냉혹한 현실사회에 발을 내려놓으면서 벌어지는 이야기를 그린 드라마다.

요즘은 사람들이 신문 만화보다 웹툰을 더 많이 즐긴다. 시대의 흐름에 따라 만화를 싣는 매체가 달라진다. 하지만 만화의 싱싱하고 간결한 글

과 그림이 주는 감동과 때로는 일침을 가하는 역할은 100년이 넘는 세월 동안 면면히 이어지고 있다. 100년 전에는 안석주가 있었다. 안석주는 일제강점기에 마치 현대 젊은이들의 거리 패션을 그려놓은 듯한 '가상소견'이라는 이름의 만문만화를 신문에 남긴 것을 비롯해 여러 잡지에 표지를 그렸다.

'모던 뽀이', 도시의 문화와 유행을 선도하다

문화통치 기간에 식민지 조선의 수도 경성의 일부 젊은이들은 서양 자본주의와 문화의 세례를 흠뻑 받았다. 안석주의 만문만화는 문화통치 기간에 특정적으로 나타난 식민지 조선 신세대의 라이프스타일을 매우 사실적으로 보여준다. 이러한 현상은 경성에 있는 극소수의 젊은이들로 범위가 한정되지만 그 영향력은 대단했다. 안석주가 스무 살을 맞이한 1920년대에 대중을 대상으로 한 신문과 잡지가 발간되기 시작했다. 특히 잡지가 우후죽순처럼 발간되었다. 당시는 식민지 시기였기에 염세적인 분위기를 동반했다. 시인 윤동주의 「병원」은 그 시대를 투영한 시다. 굴절된 식민지 조선은 통째로 병원이었고, 그 안에 살고 있는 사람들은 어떤 의미에서든 환자였으리라.

서양 자본주의와 문화는 일본을 거쳐 조선에까지 흘러 들어와 자리를 잡기 시작했다. 화폐를 만들고, 또 화폐가 만들어내는 상품을 사고 즐기면서 그것을 행복으로 느끼는 시대가 도래했다. 식민 자본은 새로운 소비 수요를 창출하기 위해 끊임없이 고심했다. 일본은 자국이 공급하는 온갖 상품을 백화점에 진열해놓았다. 새로운 소비를 유혹하는 박람회는 식민지 근대의 대표적 표상이었다. 경성 사람들은 경탄하면서 소비하다

가 결국 모든 것을 잃고 나서야 비로소 도시의 요란함에 가려진 식민지 경성의 처참한 이면을 깨달았다. 경성의 모던 걸과 모던 보이들 사이에서는 뉴욕이나 파리의 유행이 거의 동시에 유행했다.

나는 일제강점기를 어둠의 시대, 압박을 받은 시기로만 생각했다. 안석주의 만문만화는 일제의 압박, 민중의 피폐한 삶, 박해받는 독립운동가, 친일 경찰의 이야기로 가득 찬 내 머릿속에 균열을 일으켰다. 근대의 자료를 공부할수록 여러 모순과 갈등, 우연이 복잡하게 뒤얽혀 있는 것을 발견한다. 두 쪽으로 갈라진 시대에 살고 있는 우리가 하나였던 나라에 살았던 그들을 이해하는 것은 풀기 힘든 숙제 같기도 하다.

그래도 우리는 당시의 신문을 통해 식민지 조선의 웃음과 때로는 가슴 아픈 사회상을 생생히 볼 수 있다. 백화점의 불빛은 경성 사람들을 유혹했고, 새로운 문명과 소비문화를 즐기는 모던 걸과 모던 보이들이 직선으로 난 도시의 아스팔트를 거닐었다. 모던 걸과 모던 보이에게 패션은 인간과 문화를 표현하는 수단이었기에 그들은 패션을 통해 근대성을 얻었다.

「모-던 껄의 장신운동, 가상소견(1)」에는 좌석이 텅 비어 있는데도 앉지 않고 전차의 손잡이를 향해 손을 뻗어 손목시계를 자랑하는 여학생들이 있다. 키보다 더 크고 길게 그린 팔뚝에는 굵은 시계와 보석반지를 차고 있다. 끝이 보이지 않는 똑같이 생긴 여학생들의 모습에서 유행이 지니는 무한 복제 이미지가 보인다. 안석주는 시계가 잘 보이도록 과장해서 손목을 크게 그릴 수 있는 시점에서 그렸다.

모던 걸은 당대 첨단 패션으로 치장하고 근대도시 경성을 돌아다녔다. 단발머리에 섶이 긴 저고리와 통치마를 입거나 양장을 하고 굽이 있는 구두를 신고 거리를 다니는 모던 걸은 새로운 근대의 풍경이었다. 모던 걸

은 여성의 상품화 및 자본주의 근대를 사는 여성의 병리적 행동에 대한 풍자다. 이때부터 여성의 몸은 소비와 욕망을 투영하는 장소가 되어간다. 대표적 팝아티스트인 앤디 워홀도 캠벨 수프 깡통이나 코카콜라 병을 동일한 이미지로 반복했다. 하나만 놓고 볼 때에는 대상 그 자체를 보게 된다. 하지만 세 개 이상 반복적으로 놓인 이미지를 접하면 각각의 이미지를 무의식적으로 무시하게 된다. 다만 시각적 자극이 있을 뿐이다. 전근대와 근대의 경계인인 안석주는 예리한 시선으로 특색 없는 익명의 도시인에게 이야기를 건넨다.

모던 걸은 새로운 여성성의 아이콘인 '신여성'에 포함된다. 신여성은 여학생, 모던 걸, 기생, 현모양처, 사상가와 같은 다양한 여성상을 포함한다. 대표적인 신여성으로 선각자 나혜석이 있다. 나혜석은 1921년 만삭의 몸으로 서울에서 최초로 개인전을 개최했다. 나혜석은 그 시대의 어른들이 보기에 발칙한 자신의 생각을 여과 없이 글로 천명했다. 나혜석과 같은 선각자들은 그 시대에 받아들여지지 않았다. 많은 이들이 비참하게 죽어갔고, 작품은 소실되었다. 그들의 삶과 작품이 국립현대미술관에서 열린 전시 〈신여성 도착하다〉(2017. 12. 21~2018. 4. 1)에서 집중 조명되었다.

만문만화로 보는 근대 문화

20세기 초 식민지 조선에 영화가 처음 들어온 이후 1921년에 최초의 본격 무성영화가 소개되었다. 1920년대 후반에 이르러 활동사진과 유성기를 통해 새로운 트렌드가 경성 전체로 빠르게 퍼져나가며 도시 문화와 유행을 선도했다. 채플린과 함께 무성영화 시대의 3대 희극왕이라 꼽히는

해럴드 로이드Harold Lloyd가 주연한 영화가 식민지 조선에 상영되면서 주인공 로이드가 낀 안경과 모자가 대대적으로 유행했다. 「모—던 뽀이의 산보, 가상소견(2)」에 등장하는 당시 유행하던 거북이 뼈로 만든 동그란테 안경에 주인공의 긴 귀밑머리를 흉내 낸 조선 청년의 옆모습이 재미있다. 나팔바지는 서부 활극에서 본 카우보이의 바지를 따라 입은 것이다.

안석주는 만문만화 「모—던 뽀이의 산보, 가상소견(2)」를 통해 쇠똥을 얹어놓은 듯한 모자를 쓰고 다 쓰러져가는 초가집만 있는 거리를 활보하는 모던 보이들에게 아무 일도 없이 왜 쏘다니느냐고 물었다. 젊은이들에게는 학교의 수업 과정, 목사의 설교, 어버이의 회초리보다 물밀 듯이 들어오는 새로운 대중문화가 더 큰 영향력이 있었다. 현대의 젊은이들과 대동소이하다. 엘리트들도 취직자리를 얻기가 하늘의 별 따기였다. 월급쟁이나 실업자나 삶이 힘든 것은 오십 보, 백 보였다. 그들이 선택할 수 있는 것은 모던 보이를 흉내 내는 것, 즉 가난한 모던 보이가 되는 길밖에 없었다. 모던으로 가득 찬 머리와 이를 따라주지 않는 주머니 속 사정으로 인해 머리와 몸뚱이가 분리된 채 불안만 남았다.

1937년 이후 언론은 다른 양상을 띠기 시작한다. 일본이 1937년에 중일전쟁, 1941년에 태평양전쟁을 일으키면서 조선 땅을 전쟁물자 공급을 위한 병참기지로 만들고 악랄한 방법으로 우리 민족을 탄압했기 때문이다. 안석주는 1928년 조선일보에 만문만화를 그리던 당시에는 KAPF조선프로예맹의 예술가였다. 카프에 소속된 예술가들은 예술이 사회를 변화시킬 수 있는 도구라고 받아들였다. 카프는 1920~1930년대에 많은 호응을 얻었으나 일제의 탄압으로 활동을 지속할 수 없었다. 식민지 현실에 고뇌하던 안석주는 영화의 길로 접어들면서 점점 현실과 타협하게 되었다.

안석주, 「모―던 껄의 장신운동, 가상소견(1)」, 『조선일보』, 1928. 2. 5
최신 전차를 타고 모던을 상징하는 시계와 사치품인 커다란 반지를 차고 자랑하듯 서 있는 개성 없는
단발머리 여성들. 당시 여자들 사이에서는 단발이 핫이슈였다.

안석주는 일제 말기에 친일로 돌아섰다는 이유로 친일명부에 올랐다.

시대는 뿌리이고 예술은 꽃이다

안석주는 연극배우, 무대장치 미술가, 서양화가, 미술비평가, 만문만화가, 시나리오 작가, 성공한 영화감독이었다. 그는 노래 「우리의 소원은 통일」의 가사를 만든 작사가이기도 하다. 안석주는 우리나라 만문만화의 선구자다. 만문 만화는 글과 그림이 적절히 어우러진 문예의 한 장르를

처음 가는 미술관 유혹하는 한국 미술가들

안석주, 「모-던 뽀이의 산보, 가상소견(2)」, 『조선일보』, 1928. 2. 7
서양 영화의 주인공처럼 꾸미고 다 쓰러져가는 초가집 옆의 거리를 활보하는 조선의 젊은이들.

말한다. 그는 『조선일보』 학예부장으로 근무하면서 다수의 만문만화를 그렸다. 학예부장은 요즘 언론사로 치면 문화부장이다.

안석주는 조선 시대에 태어나 일제강점기를 거쳐서 해방 공간을 보내고 한국전쟁 몇 달 전에 사망했다. 일제강점기 식민지 조선에 대한 조선총독부의 통치 형태를 시기별로 분류해보면 1단계는 1910년부터 1919년까지, 2단계는 1919년부터 1937년까지, 3단계는 1937년부터 1945년까지로 나뉜다. 1단계는 무단통치 기간으로 이 시기에는 학교의 선생님도 교

실에서 칼을 차고 수업할 정도로 무자비하게 조선인을 대했다. 2단계는 문화통치 기간으로 '굴뚝전략'을 세워 교묘한 정책을 펼쳤고, 3단계 시기인 1937년에 중일전쟁이 발발하자 전시동원 체제와 함께 창씨개명을 강요한 것과 함께 여러 가지 방법으로 민족문화를 말살하려고 했다.

얼마 전부터 한국전쟁 이전의 근대 문화에 대한 관심이 증가하고 있다. 또 최근 들어 종종 안석주의 「모던 걸과 모던 보이」가 전시장에 등장한다. 국립중앙박물관의 〈미술 속 도시, 도시 속 미술〉전(2016. 10. 5~11. 23), 대한민국역사박물관의 〈청년의 초상〉전(2017. 9. 22~11. 13), 국립현대미술관의 〈신여성 도착하다〉전(2017. 12. 21~2018. 4. 1) 등이 그것이다. 안석주가 잡지 표지로 그린 수많은 그림 중 하나가 〈신여성 도착하다〉 전시의 포스터이미지로 선정되었다. 6년 전에 이 책의 계보를 정하며 고민 끝에 미술사적으로 아직 정리가 안 된 안석주를 이 책의 얼굴인 1전시실에 넣기로 정한 순간을 회고하면서 흐뭇했다. 과거의 일부분을 지금 소환하는 이유는 그것이 현재적 의미로 되살아나기 시작했다는 말이다. 그때가 바로 우리가 현재를 살아가는 시대 패러다임의 발원지이기 때문이다. 안석주는 자본주의의 포문이 열렸던 시기에 태어나 누구보다도 빨리 패러다임의 변화를 감

안석주, 「봄날」, 『신여성』 표지화, 개벽사, 1934. 1

〈신여성 도착하다〉 전시 포스터, 국립현대미술관 덕수궁관, 2018

지하고 표현했다.

내가 알기로는 1전시실의 선구자 안석주가 미술계에서 다음에 배치될 예술가들보다 인정받는 예술가는 아니다. 그러나 내가 문화통치 시대의 젊은이를 잘 표현한 안석주의 만문만화를 이 책『처음 가는 미술관 유혹하는 한국 미술가들』의 맨앞에 배치한 이유는 다음에 배치할 모든 전시실의 선구자들이 당시에 그

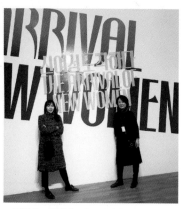

〈신여성 도착하다〉 전시 해설 후 저자 김재희와 그녀의 딸, 2018

러한 젊은이모던보이들이기 때문이다. '시대는 뿌리이고 예술은 꽃이다'라는 말이 있다. 우리가 '뿌리'의 존재를 안다면 '꽃'이 자신의 모습을 우리들에게 더 잘 보여줄 것이다.

아무것도 창조하지 않겠다는 역발상의 예술가

|

이동기
(1967~)

어릴 적 일본 애니메이션 「슬램덩크」를 재미있게 보고 자란 1986년생 승한이는 그 배경이 된 장소를 찾아 일본 여행을 떠났다. 승한이는 도쿄에서 한 시간 걸리는 에노시마의 가마쿠라 고등학교 운동장에 가보고, 농구대가 있는 체육관에 서서 또 다른 만화의 주인공인 배트맨이 그려진 티셔츠를 입고 어린 시절의 추억을 떠올리며 즐거워했다. 새로운 곳에 여행을 가면 박물관과 미술관부터 찾는 승한이 엄마는 참 신기해하며 여행 이야기를 듣는다. 승한이는 나의 아들이다.

대중문화에 대한 고정관념을 깬 새로운 시도

화가 이동기는 대학 시절인 1980년대에 신문에 장기간 연재되었던 네

처음 가는 미술관 유혹하는 한국 미술가들

칸짜리 만화 캐릭터 '고바우'와 만화 전문 잡지 『보물섬』에 연재되어 공전의 히트를 친 만화 주인공 '둘리'를 캔버스에 유화로 옮겨놓았다. 이는 학부 커리큘럼과는 별개로 진행한 개인적인 작업이었다.

1980년대에 우리나라 미술계는 추상미술인 단색화 모더니즘과 민중미술이라는 커다란 양대 이데올로기가 주축을 이루고 있었다. 만화 이미지 또는 대중문화의 이미지를 그리는 것은 암묵적으로 금기시되었다. 당시에는 대표적인 추상미술 작가들이 대학에서 학생들을 가르쳤는데, 그 영향으로 많은 학생들이 추상 작업을 했다. 한편 민중미술은 추상미술에 대한 반론이자 동시에 제도권 미술에 문제를 제기한 운동이었다.

1980년대에 대학생이었던 이동기는 양쪽 모두에 어느 정도 공감하면서도 선배 세대들과는 다른 새로운 작업을 시도했다. 이동기는 미대에 다니는 동안 새로운 트렌드인 포스트모더니즘 작가들의 화집을 날마다 몇 시간씩 들여다보곤 했다. 다양한 형식과 주제로 작품을 만든 포스트모더니즘에 관심을 보인 것으로 보았을 때, 이동기는 대학 시절부터 화가로서 정체성을 확립하기 위해 그 이전에는 한국에서 이루어지지 않았던 새로운 작업 방식을 간절히 추구했음이 분명하다.

이동기가 대학에 다닐 당시에는 만화나 대중문화를 가볍고 상업적인 것으로 여겨 순수미술, 곧 고급문화의 차원에서는 다룰 수 없다고 생각하는 게 일반적인 관념이었다. 이동기는 그런 고정관념을 깨뜨리고 싶어 했다. 한편 88 서울올림픽 이후 군사정권의 영향으로 아주 폐쇄적이었던 국내 분위기에 변화의 물결이 일었다. 이런 분위기를 지켜보던 이동기는 가수 조용필이 88 서울올림픽에 맞춰 발매한 10집 앨범 『서울, 서울, 서울』의 재킷 이미지를 그렸다.

이동기의 데뷔작인 「아토마우스」는 1993년 겨울에 거의 즉흥적으로 아톰의 헤어스타일과 미키마우스의 얼굴을 합성해서 그린 드로잉이 모태다. 먼저 드로잉 작업을 한 뒤 바로 캔버스에 옮겨 최초의 「아토마우스」가 탄생했다. 「아토마우스」는 이동기의 무의식에서 나온 그림이다. 일본과 미국의 대중문화를 융합한 결과가 한국적 사고방식의 근간을 이루고 있다는 것을 만화적으로 표현했다. 그것은 기 드보르Guy Debord가 말했던 사회가 우리나라에도 도래할 것임을, 아니 이미 와 있음을 인지한 젊은 이동기의 무의식적인 통찰이라고 본다. 1968년에 일어난 프랑스 5월

혁명에 영향을 미치기도 한 기 드보르는 『스펙타클의 사회』를 통해 스펙터클 사회에 열광하는 시대가 도래했음을 선언했다. 스펙터클 사회는 이미지가 실제를 능가하는 사회를 말한다.

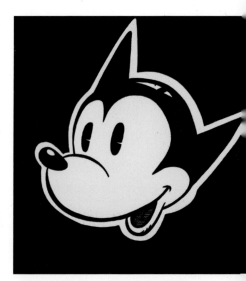

이동기, 「아토마우스」, 1993, 캔버스에 아크릴, 100×100cm, 국립현대미술관 사진 제공: 이동기
일본과 미국의 대중문화 콘텐츠가 지배하던 1970년대에 유년 시절을 보낸 이동기의 무의식에서 나온 스케치 「아토마우스」는 일본 만화의 '신'이 그린 아톰의 헤어스타일과 미국 만화의 '신'이 그린 미키마우스의 얼굴을 합성해서 만든 이동기의 대표적인 캐릭터다.

아톰과 미키마우스를 결합한 '아토마우스'의 탄생

이동기는 당시에는 작품을 완성하기보다 아이디어를 명확하게 보여주려는 개념적인 작업을 염두에 둔 까닭에 색깔을 넣지 않고 검은색과 흰색으로 간단히 그려 발표했다. 그는 첫 전시 때 갤러

처음 가는 미술관 유혹하는 한국 미술가들

리의 벽면을 만화책의 한 페이지로 간주하고 작품을 설치했다. '일본 만화의 신'으로 불리는 아톰을 그린 만화가 데즈카 오사무てづかおさむ는 월트 디즈니Walt Disney를 '만화의 신'으로 불렀다. 그는 스스로 디즈니 애니메이션에서 큰 영향을 받았다고 밝혔으며, 아톰을 디자인할 때 미키마우스를 흉내 내 손가락을 네 개만 그렸다. 인조인간 아톰이 사람들 사이에서 생활하며 인간이 되고 싶어 한다는 설정은 디즈니 만화 「피노키오」에서 나무 인형이 가진 꿈과 다르지 않다.

1990년대 말경부터 관객과 미술 관계자 사이에서 「아토마우스」에 관심을 갖는 사람들이 생기기 시작했다. 이동기가 예상했던 상황은 아니었지만, '아토마우스'라는 캐릭터가 미술 작품에 등장한다는 것이 하나의 새로운 시도가 될 수 있겠다는 판단을 했다. 점점 작품을 전시에 내 달라는 요청이 많아지고, 작품을 소장하는 사람들도 늘어났다. 이때를 기점으로 본격적인 '아토마우스' 시리즈가 제작되었다. 이동기는 많은 사람들이 '아토마우스'를 알고, 보고, 느끼고, 생각해주기를 바랐다. 그는 원본이나 복제본에 상관없이 많은 사람들이 작품을 가지면 좋겠다고 생각했다.

「국수를 먹는 아토마우스」는 국수 가락을 하나하나 세밀하게 그리고 한 가닥마다 그림자와 하이라이트를 넣는 과정을 거쳐 완성하기까지 꽤 오랜 시간이 걸렸다. 많은 한국 사람들에게 평범한 일상인 라면을 먹는 문화를 예술가 이동기는 특이하다고 생각했다. 이동기는 젓가락을 사용하기 위해서는 포크나 나이프와는 달리 손 기술을 익혀야 한다는 데 작업의 중점을 두었다. 한때 미술계의 이슈 중 하나가 손을 사용하는 작가인지 혹은 테크놀로지를 사용하는 작가인지를 분류해보는 것이었는데, 이동기는 손과 테크놀로지라는 이분법을 극복하는 것을 시도했다.

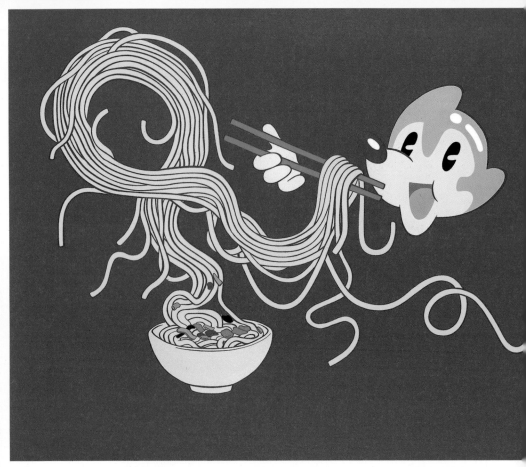

이동기, 「국수를 먹는 아토마우스」, 2003, 캔버스에 아크릴릭, 130×160cm, 국립현대미술관
사진 제공: 이동기
한국 사람들에게는 평범한 일상인 라면을 먹는 문화를 이동기는 특이하다고 생각했다. 포크나 나이프
와는 달리 젓가락을 사용하기 위해서는 손 기술을 익혀야 한다는 데 작업의 중점을 두었다.

　　이동기의 「아토마우스」는 원본이었던 아톰이나 미키마우스와는 무관
한 새로운 존재로 변해갔다. 최근 들어 음악, 문학, 영화를 음원, 전자책,
디지털 영화 등 데이터 형태로 남기고 있는 추세다. 이동기는 「아토마우
스」도 언젠가는 데이터가 될지도 모른다고 생각했다.

　　　　　　　　　　　　　　　　　　　　처음 가는 미술관 유혹하는 한국 미술가들

오리지널리티조차 없어야 한다

월트 디즈니가 죽은 후에도 만화 주인공인 미키마우스가 여전히 살아 있듯이 이동기는 자신이 죽은 후에도 누군가가 계속 그리고 재생산하는 방식으로 아토마우스가 살아남기를 바란다. 나는 이동기가 원본이든 복제본이든 상관없이 많은 사람들이 「아토마우스」를 소유하기를 원하는 점, 원본이었던 아톰이나 미키마우스와는 무관하게 새로운 존재로 변화시켰다는 점, 월트 디즈니가 죽은 후에도 미키마우스가 살아 있듯이 아토마우스가 살아 있기를 바라는 점 등이 현대사회의 '상표brand'가 지향하는 바와 같다고 생각한다.

현대사회에서 브랜드만큼 사람의 욕망을 자극하는 것은 없다. 미키마우스는 내 휴대 전화 케이스에 여전히 살아 있다. 미키마우스는 그렇다 치고 아톰까지 여전히 살아 있을 줄은 몰랐는데 2016년 12월 부산의 전철역 승강장에서 '아톰의 캐치캐치' 광고와 우연히 마주쳤다. '아톰의 캐치캐치'는 모바일 역할 수행 게임RPG이다. 이쯤 되니 내 눈에는 경쾌한 색상으로 꾸며진 맑은 웃음을 짓는 「아토마우스」가 더 이상 귀엽게만 보이지는 않는다.

나는 이동기가 이 시대를 관통하는 사고의 근간을 잡아낸 작가라고 생각한다. 르네상스 이후 서구 미술의 역사는 작가의 역사라고 할 수 있다. 레오나르도 다빈치Leonardo da Vinci나 미켈란젤로 부오나로티Michelangelo Buonarroti 같은 르네상스 시대의 작가들은 마치 신과 같이 작품을 창조하고 의미를 규정해왔기 때문에 작품을 관람하는 사람들은 작가의 의도를 파악해야 했다. 그러나 이동기는 그와 전혀 다른 방식의 작품 읽기가 존재한다고 믿는다.

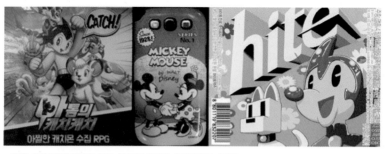

왼쪽: '아톰의 캐치캐치' 광고, 부산의 지하철 승강장에서, 2016
가운데: 내 휴대 전화 케이스, 2017
오른쪽: 하이트맥주와 이동기가 손잡고 선보인 컬래버레이션 이미지, 2011

　　이동기가 보여주고 싶은 것은 심오한 작가의 정신세계가 아니다. 오히려 작가와 관련 있는 스타일을 지우고 작가의 주관이나 개성이 드러나지 않는 작품을 하고 싶어 했다. 데뷔 초기부터 TV, 광고, 만화 등 다양한 분야에서 작업을 해온 이동기는 대중매체의 상투성에 관심이 많다. 그는 자신의 작품이 독창적이지 않아서 오리지널리티가 없을 뿐만 아니라 오래전부터 아무것도 창조하지 않는 작가가 되고 싶었다고 말해왔다. 이동기는 창조성의 대표적 상징인 예술가로서 아무것도 창조하지 않으려 하는 역발상의 작업개념을 통해 미술계에 확실히 자리매김했다.

협업과 소통에 기반한
아이디어 창조자

|

정연두
(1969~)

2015년 4월과 5월 나는 작가 정연두와 만나고 있었다. 물론 마음속으로 말이다. 나는 정연두에 관한 작품을 보고, 자료를 찾아 요약했다. 그러면서 2007년도 국립현대미술관 과천관 2전시실에서 열린 〈올해의 작가 2007-정연두〉 전시를 설명하지 않은 것을 후회했다. 그 당시 나는 외국 작가의 작품을 설명하는 것을 선호했다. 그때 나는 과천관 1전시실에서 열린 프랑스에서 가장 주목받는 세계적인 개념미술 작가인 베르나르 브네Bernar Venet의 개인전을 설명하고 있었다. 다행인 것은 전시 기간이 겹쳐서 바로 옆 전시실에서 전시하는 정연두의 〈올해의 작가 2007-정연두〉 전을 관람할 수 있었다는 점이다.

그 후 2015년 5월 국립현대미술관 과천관 로비에서 우연한 기회에 정

연두와 마주쳤다. 나는 정연두에게 도슨트로 일한 경험을 살려 '한국을 대표하는 미술가들'에 관한 책을 쓰고 있는 중인데, 그의 작품을 미술사 이은결과 함께한 작업과 연결해서 쓰고 싶다고 말했다. 그러면서 국립현대미술관 서울관 디지털 자료실에서 이은결과 협업한 작품의 리플릿을 보았는데, 자료를 보는 법을 알려 달라고 부탁했다.

곧이어 정연두 작가도 나에게 부탁이 있다고 했다. 그는 다음 작품에 들어갈 모델을 구하러 미술관에 왔다면서 잠시 모델이 되어 달라고 했다. 나는 좋다고 답하고 작가의 요구대로 움직였다. 그는 내가 작품에 형체도 없는 점으로 나올 거라고 설명해주었다. 그날의 우연한 만남 덕분에 나는 미술사 이은결과 작가 정연두가 일본에서 협업한 영상을 감상할 수 있었다.

시각작가 정연두의 핵심 키워드, 드림위버Dream Weaver

정연두는 미술대학에서 조소를 전공한 후 작품에 요리, 댄스, 설치, 비디오아트 등 다양한 도구를 활용하고 있다. 그는 사람들에게 감동을 주는 작업을 하고자 한다. 그는 사람들을 향한 자신의 마음을 잘 표현하기 위한 수단으로 그때그때 가장 적합한 미디엄medium, 예술 표현의 수단을 선택하여 작업한다. 다양한 미디엄을 사용하지만 관객은 대부분 작가의 작품을 기록한 동영상이나 사진으로 감상하게 된다. 그래서 정연두를 '시각작가'라고 부른다.

정연두는 사진으로 사람의 마음, 꿈, 심리를 찍어내고 싶어 한다. 작품의 키워드는 '드림위버'라고 말할 수 있다. 드림위버는 실을 바늘에 끼워 한 땀, 한 땀 뜨는 것처럼 꿈을 만들어가는 것을 의미한다.

처음 가는 미술관 유혹하는 한국 미술가들

정연두, 「Wonderland-Afternoon Nap」, 2004, C-print, 125×100cm 사진 제공: 정연두
아이들의 그림을 어른인 정연두 작가팀이 사진으로 사실적으로 재구성한 작품이다.

Wonderland-Afternoon Nap. 어린이 그림

정연두, 「Location #3」, 2005, C-print, 116×170cm 사진 제공: 정연두
영화나 드라마에서 야외 촬영지를 뜻하는 용어인 '로케이션' 시리즈물은 교묘하게 교차하는 현실과
가상의 세계를 한 화면에 보여준다. 어느 부분이 진짜 풍경이고 어느 부분이 만든 풍경인지 구분이 안
간다.

정연두는 주변 사람들에게 관심이 많다. 그는 사람을 객관적으로 바라
보는 것이 아니라 그들의 내면의 모습을 잡아내려 한다. 드림위버라는
단어는 이런 작가의 의도를 잘 반영한다.

「원더랜드」 시리즈는 정연두 작가가 유치원에서 세 달 동안 무보수로
미술 교사로 일하며 어린이들과 함께한 작업이다. 작가는 어린이들의 황
당한 상상력을 강조하여 표현하기 위해 구도, 중력, 원근법이 없는 사진
을 찍었다. 이 작품은 어린이들의 마음을 어른의 마음을 통해 표현함으
로써 어른들을 동심의 세계로 이끈다. 「Wonderland—Afternoon Nap」에

처음 가는 미술관 유혹하는 한국 미술가들

는 엄마의 분신 같은 딸, 아직은 딸의 전부인 엄마의 모습이 담겨 있다. 바닥에는 딸이 놀다 만 흔적이 널브러져 있는데 오히려 그것들로 인해 침대에 누운 모녀는 원하는 모든 것을 가진 듯이 더 행복해 보인다. 하지만 현대사회에서 이렇게 지낼 수 있는 엄마와 딸이 몇이나 있을까? 아침에 눈뜨면 친정어머니나 시어머니 혹은 보모나 유아원에 아이를 맡기고 일하러 가야 하는 직장을 가진 엄마들에게는 꼭 하고 싶지만 가슴 아프고 꿈같은 비현실적인 장면이 아닐까 싶다. 누군가에게는 행복한 한때를 회상하게 하는 장면이 누군가에게는 마음의 상처를 돌아보게 하는 아픈 장면이 될 수도 있다.

　보통 풍경사진은 얼마나 훌륭한 장소에서 얼마나 훌륭한 순간에 얼마나 훌륭하게 셔터를 눌렀느냐에 따라 모든 것이 결정된다. 그런데 정연두는 「Location」에서 진짜 자연 풍경과 작가가 세트로 만든 풍경을 섞어서 이야기 구조가 있는 사진을 만들었다. 네덜란드는 평평하다. 그런데 17세기 네덜란드 화가들은 스페인의 영향을 받아 웅장한 산을 그렸다. 화가는 마음속에 있는 풍경을 그린 것이다. 17세기 네덜란드 화가들과 마찬가지로 정연두 작가는 사진을 통해 마음속 이미지를 드러내고 싶어 한다.

상상과 현실을 넘나드는 이은결의 〈더 일루션〉

　정연두와 비슷한 콘셉트로 활동하는 마술가로 이은결이 있다. 이은결은 어린 시절 노을이 질 때쯤이면 집 앞 언덕에서 노을을 바라보곤 했다. 이은결은 그게 참 예쁘고 늘 이상한 기분이 들었다. 노을을 보면서 마치 다른 나라에 와 있는 듯한 이질감을 느낀 것이다. 어쩌면 그 지점만큼 쉽게 사람의 마음을 현실에서 꿈으로 옮겨가게 하는 곳은 없으리라.

살다 보면 일탈을 하거나 현실에서 벗어나고 싶을 때가 있다. 마술이란, 우리가 가지고 있는 기본적인 시간과 공간의 사유를 넘어 또 다른 시공간으로 가는 것이다. 이은결은 그것을 마술사의 시각이 아닌 우리들의 일상적인 시각으로 풀기 위해 노력한다. 〈더 일루션〉은 상상과 현실을 넘나드는 마술쇼다.

이은결은 완벽한 각본에 따라 움직이는 게 마술이기 때문에 사람의 특별한 능력으로 이루어지는 불가사의한 일들이 마술이라고 생각하는 것을 깨뜨리고 싶어 한다. 이은결은 무대에서 실제 현실과 다르게 초능력이 있는 것처럼 연기하는 것이 불편했다. 그는 마술은 다 짜여 있다고 말한다.

그는 마술의 트릭을 사람들에게 보여주면 재미있을 거라고 생각해 공연 중에 무대 뒤의 모습을 에피소드 영상으로 만들어 보여주었다. 그는 관객들이 공연보다 더 좋아하는 모습을 보고 자신감을 얻어 이것도 하나의 이야기가 될 수 있겠다고 생각했다. 이은결은 자신이 마술사보다는 마술을 연기하는 사람에 가깝다고 말한다. 무대뿐만 아니라 표현할 수 있는 다양한 곳에서 일루전illusion이라는 코드를 가지고 말하고 싶은 이야기를 하여 마술이 예술이 되게 하고 싶어 한다. 작가 정연두와 마술사 이은결은 생각의 연결고리가 비슷하다.

마술사 이은결은 말한다. "내가 생각하는 마술의 힘은 일상생활의 아주 가까운 곳에서 발견할 수 있고, 친해지고 싶은 사람들과의 재미있는 대화법으로 가장 큰 꿈과 희망을 품어야 할 어린이나 불우한 이웃들에게 줄 수 있는 신나는 선물로, 사랑하는 사람에게 자신의 마음을 표현하는 하나의 긴요한 도구로, 아무런 목적이 없이도 행복감과 즐거움을 가져다 줄 수 있는 최고로 재미있는 공연예술이라 생각한다." 이은결과 정연두는

2010년 한국에서 〈씨네매지션Cinemagician〉이라는 타이틀로 협업했으며, 2014년에는 일본에서 〈마술사와의 산책Magician's walk〉을 함께 작업했다.

드라마나 영화는 지동설, 「다큐먼터리 노스탤지어」는 천동설

드라마나 영화를 찍을 때에는 보통 다양한 각도에서 여러 대의 카메라로 촬영을 하여 편집한다. 드라마나 영화에서는 관객이 실제 촬영 장소에 있는 조명 감독이나 스텝의 모습, 소도구들을 볼 수 없다. 정연두는 카메라 한 대로 이 모든 것을 보여주었다.

드라마나 영화를 지동설에 비유하면 「다큐먼터리 노스탤지어」는 천동설에 비유할 수 있다. 인물의 정면을 찍고 옆모습을 찍을 때 사람이 움직이는 게 아니라 배경이 스텝의 움직임에 따라 바뀌는 모습을 관객이 낱낱이 보게 하는 작품이다. 이는 영화에 대한 도전이다. 이은결이 마술의 트릭을 보여주어 우리를 더 즐겁게 해준 것처럼 정연두는 영화 촬영장의 트릭을 보여주는 것으로 보는 이의 눈을 즐겁게 해준다.

정연두는 1990년대 초 대학 시절에 백두대간을 등산하며 보았던 기억을 생각하며 「다큐먼터리 노스탤지어」를 만들었다. 기억의 장소들은 이미 골프장이나 도로에 밀려 없어졌으니 가고 싶어도 갈 수 없는 곳이 되어버렸다. 이 작품은 영화라는 메커니즘을 통해 풍경을 배경으로 작가의 기억을 재구성한 84분짜리 무성필름이다. 편집 없이 한 번의 롱 테이크로 촬영했으며, 여섯 개의 주제에 맞춰 순서대로 무대가 변형되는데, 오십 명이 넘는 출연진과 연출진, 각양각색의 사람들이 함께했다.

국립현대미술관 전시실 안에서 정연두는 자신의 기억 속에 있는 모든 풍경, 아버지의 집, 약국 거리, 시골의 농촌, 대관령의 목장, 산 속의 숲과

정연두, 「다큐멘터리 노스탤지어」, 2007, 단채널비디오, 컬러, 무음 84분 18초
국립현대미술과 제2전시실 설치, 여럿이서 함께하는 리허설 장면, 2007. 5. 15 ~ 5. 16 사진 제공: 정연두

산 정상으로 이어지는 풍경을 세트를 만들어 찍고 작업 과정을 촬영해 〈2007년 올해의 작가 – 정연두〉전 도록에 기록으로 남겼다. 2007년 국립현대미술관의 올해의 작가상 전시 때 그는 400평 공간에 3주 동안 전시장을 영화 세트장으로 만들고 작가가 찍은 영화 「다큐멘터리 노스탤지

처음 가는 미술관 유혹하는 한국 미술가들

어Documentary Nostalgia」(2007)를 상영했다. 어릴 때부터 MGM 스타일 영화를 아주 좋아했던 그는 영화 스튜디오에 대한 판타지가 있었다. 그는 특히 「사랑은 비를 타고」(1954), 「파리의 미국인」(1951)을 좋아했다.

정연두는 자신의 또래들이 태어날 때부터 텔레비전과 컴퓨터와 같이 자랐기 때문에 보는 훈련이 되어 있어서 마술의 트릭을 보여주어도 여전히 마술을 신기해하듯이 영상이 이끄는 매력에 손쉽게 빠지므로 가짜 풍경을 만들어놓아도 어느 정도 시간이 지나면 사람들이 그 풍경에 빠진다는 것을 알아챘다. 사실 '다큐먼터리 노스탤지어'라는 제목은 모순을 안고 있다. 다큐멘터리는 노스탤지어가 될 수 없고, 노스탤지어는 다큐멘터리가 될 수 없기 때문이다. 「다큐먼터리 노스탤지어」는 현실과 환상이 섞인 마술 같은 이야기다.

정연두는 2013년 경기문화재단이 주관하는 섬머아카데미 워크숍에서 아이디어를 공에 비유해 설명했다. 다음에 나오는 작가의 말은 내 딸 혜지가 미술대학에 다닐 때 정연두 작가에게 이와 유사한 강의를 들은 것으로 보아 그가 미술가 지망생들에게 가장 해주고 싶어 하는 덕목인 것 같다. 나는 혜지의 얘기를 귀담아 듣고 이 책의 내용을 펼치는 데에도 애용했다.

"사실 미묘하게 많은 부분들이 남들과의 관계 속에서 이루어지고 있어요. 그러니까 관계가 간접적이고 이차적인 소통의 수단으로 활용되고 있다는 말입니다. 공을 받았는데 떨어뜨리지 않고 받는 행위를 공감이라 합니다. 내가 느끼는 생각을 '같이sym 느낀다pathy'는 말입니다. 공감이라는 말만큼 중요한 것은 없어요. 첫 번째 던진 공과 마흔한 번째 공은 같은 공일까요? 아니라면 똑같은 공인데 왜 첫 번째 공과 마흔한 번째 공이 다

를까요? 공감은 여러 사람이 공유할 때 값어치가 있습니다. 대부분의 예술은 커뮤니케이션으로 이루어지고, 시각언어로 아이디어를 표현해 상대방과 커뮤니케이션을 하는 것입니다. 같은 공을 가지고 서로 많이 왔다갔다 하다 보면 그것이 아주 가치 있어 보입니다. 여러 사람이 공감하는 아이디어는 사람들이 상당히 값어치 있게 생각합니다. 그래서 그것이 훌륭하게 느껴지는 것이죠. 과연 이 두 개의 공은 어떻게 다른 것일까요? 아이디어는 어떤 방식으로 던지는가 하는 매너의 방식이 그것의 진로를 결정합니다. 상대방과 나누는 의사소통 능력이 얼마나 중요한지를 보여주죠. 공은 언젠가는 떨어집니다. 떨어지기 때문에 공중에 떠 있는 것에 열광하는 것입니다. 몇 번 주고받았는데 내가 뜻하는 대로 움직이느니 아니니 말하는 것은 시기상조입니다. 대부분의 아이디어들은 띄우려는 의지가 없으면 땅바닥에 떨어져버리고 맙니다. '내 주제에……', '누가 한 것 아닐까?', '…… 유치해.' 그렇게 생각하면 손쉽게 땅바닥에 떨어집니다. 하지만 잘 모아서 정말 정성스럽게 던지면서 상대방과 공을 주고받다 보면 점점 더 값어치가 생깁니다. 그리고 작업 과정은 함께 나눌 수 있는 시간이 됩니다."

그는 여러 사람과 소통하면 사소해 보였던 아이디어가 발전해 값어치가 생긴다는 것을 잘 말해주고 있다.

2 전시실

마음 깊은 곳에 담겨 있는 미를 추구한

김환기 (1913~1974) 인생과 예술에서 주인이 된 정체성의 화신

이우환 (1936~) 여백의 미학을 살린 공간 구성의 천재

오병욱 (1959~) 절망 속에서 싹을 틔운 희망의 색채

인생과 예술에서 주인이 된
정체성의 화신

|

김환기
(1913~1974)

1930년대 경성에서는 일본 유학을 마치고 돌아온 댄디한 모던 보이들이 클래식한 패션으로 여심을 두근거리게 만들었다. 1927년에는 한 잡지에 「모던 걸, 모던 보이 대논평」이라는 특집이 실릴 정도로 화제였다. 그때까지만 해도 신기한 옷을 입고 괴상한 행동을 하는 젊은이들로 인식되던 모던 걸, 모던 보이를 새로운 평가 잣대로 보아야 한다는 글이었다. 당시 근대 문물을 받아들이고 향유할 수 있는 계층은 지식층과 결코 별개가 아니었기 때문이다.

확실한 자기결단으로 정체성을 굳히다

김환기는 일본 식민지 조선의 남쪽, 전라남도 신안에 있는 작은 안좌섬

에서 지주의 아들로 태어났다. 그는 경성으로 올라와 보통학교를 다니다가 동경으로 가서 5년간 공부하고 돌아왔다. 김환기는 훤칠한 키에 분위기 있는 외모였는데 청소년기를 식민지 본국의 수도에서 보내고 신문물을 받아들인 후 모던 보이가 되어 고향에 돌아왔다.

김환기는 빨리 자손을 보고 싶어 하는 유교적 관념을 가진 아버지의 뜻에 따라 귀국하자마자 열아홉 살 나이에 내키지 않는 혼례를 올렸다. 그는 당시까지 남아 있었던 조혼 제도의 피해자였다. 조혼 제도는 모던 보이, 모던 걸들에게는 매매혼, 강제 결혼이라 불렸고 오래된 관습으로 여겨졌다. 그는 아버지 말씀을 따르기는 했으나 결혼에 불만이 아주 많았을 것으로 생각된다. 김환기는 혼례를 올리고 얼마 지나지 않아 아버지의 허락도 받지 않고 일본으로 떠났다. 혼자서 벌어 공부할 요량이었지만 어머니의 도움으로 대학에서 미술 공부를 할 수 있었다. 이미 신문물을 경험한 모던 보이 김환기가 마음이 통하지 않는 아내와 결혼 생활을 유지하기는 어려웠으리라. 1942년 아버지가 돌아가시고 그해에 그는 이혼했다.

상처가 있는 김환기는 수필가 변동림을 만나 서로 편지를 주고받으며 우정을 나누다가 사랑이 싹텄다. 변동림은 시인 겸 소설가 이상의 부인이었다. 그는 이상의 갑작스러운 죽음으로 몇 달 만에 결혼 생활이 끝난 아픔이 있는 여자였다. 김환기는 향안이라는 자신의 호를 변동림에게 주었다. 1944년 서른한 살의 김환기와 스물여덟 살의 향안은 웨딩마치를 올렸다. 자유연애를 했던 두 젊은이의 결혼식에 양가에서는 아무도 참석하지 않았지만 지식인 하객으로 식장이 꽉 찼다. 향안은 김환기가 작품 활동에 몰두하는 데 많은 도움을 주는 평생지기가 되었다.

1980년대에 연애한 나는 결혼하자는 남자친구에게 부모님이 반대하면 결혼을 할 수 없다고 말했다. 그때는 당연히 그래야 한다고 생각했다. 김환기나 향안의 이야기를 적어 내려가면서 지금 생각해보니 나는 참으로 답답한 효녀였구나 싶다. 나 스스로에 대한 믿음이 참으로 부족했다. 김환기와 향안은 나라를 빼앗긴 식민지에서 개인적으로 고통스러운 삶을 영위하면서도 자기 자신만큼은 남에게 빼앗기지 않고 잘 보듬었다는 생각이 든다. 김환기가 가진 외유내강의 아우라는 애매한 일에도 확고한 결정을 해서 밀고 나갈 수 있는, 자기 자신에게 믿음을 가진 뱃심 있는 자만이 발산할 수 있는 기운이라고 생각한다.

자신만의 그림 양식을 지속하며 정체성을 굳히다

한국전쟁 와중에 부산에 머물렀던 김환기는, 당시 국립박물관 학예사 최순우와 가깝게 지냈다. 최순우는 고유섭의 제자로 고려청자, 조선백자에 대한 지식이 해박했으며 후에 국립중앙박물관장을 역임했다. 김환기는 전쟁 중에도 성북동 집 우물에 백자를 고이 숨겨놓고 피난을 갈 정도로 백자를 사랑했다. 그는 날이 갈수록 백자에 빠져들었다. 그의 작품에서 두껍게 발라 올린 마티에르는 항아리의 깨진 단면을 형상화한 것이다. 마티에르의 두께에서 은은하게 우러나오는 색채의 미묘함은 무게감과 함께 우아한 감미로움을 더해준다.

김환기는 조선백자의 자연스러운 둥근 맛을 달그림에 담아냈다. 그는 1956년부터 1959년까지 파리에서 지내는 동안 고국의 자연, 고향 마당의 매화가지 사이로 떠오른 보름달, 고향 바다와 하늘의 쪽빛, 백자의 선과 목가구의 면 구성을 자연 그대로 간직하면서 상징과 추상의 기법을 차용

해 화면의 분위기를 살렸다. 그는 파리 한가운데에서도 파리 화단의 영향을 받지 않고 오히려 작품 세계의 자존을 굳히는 계기로 승화했다.

그 작품 중 하나가 바로 「산월」로 조선 시대 문인 화류에서 즐겨 다루던 소재를 문인 취향의 정서로 표현하여 세련미가 있다. 유화 붓으로 그렸지만 동양화에서 난을 치는 듯한 선을 볼 수 있으며, 파리로 가기 전과 같은 소재를 사용했지만 구도가 더욱 단순해졌고, 평면화를 통해 추상적인 효과를 노출하고 있다. 달이 산보다 크게 그려져서 마치 달이 산보다 더 가까이 있는 것처럼 느껴질 수도 있지만 청색으로 칠해진 배경으로 인해 달의 그림자가 바다에 반영되었다고 볼 수도 있는 사색적이며 낭만적인 그림이다.

야나기 무네요시의 백자와 김환기와 백자

야나기 무네요시柳宗悅는 1889년에 태어나 1961년에 사망한 일본의 공예가 겸 미술평론가다. 그는 조선의 민속예술에 깊은 관심이 있었다. 조선 항아리에 대한 김환기의 시적 정취는 야나기 무네요시에게서 그 뿌리를 찾을 수 있지 않을까 싶다. 1930년대 초반에 야나기 무네요시는 김환기가 다니던 학교에서 일본 미술사 강의를 했다. 김환기가 야나기 무네요시의 강의를 들었을 수도 있었다고 미루어 짐작해본다. 야나기 무네요시는 "도자기는 만들어지는 것이 아니라 태어나는 것"이라고 말했다. 김환기도 이와 유사한 말을 했다.

야나기가 감동한 부분은 조선 백자의 당당한 형태와 굽, 미묘하고 그윽한 색채, 욕심이 없는 상태가 드러나는 자연스러움이다. 특히 꾸밈없는 자태의 달항아리는 조선 백자 중에서도 가장 조선을 잘 표현했다는 평가

처음 가는 미술관 유혹하는 한국 미술가들

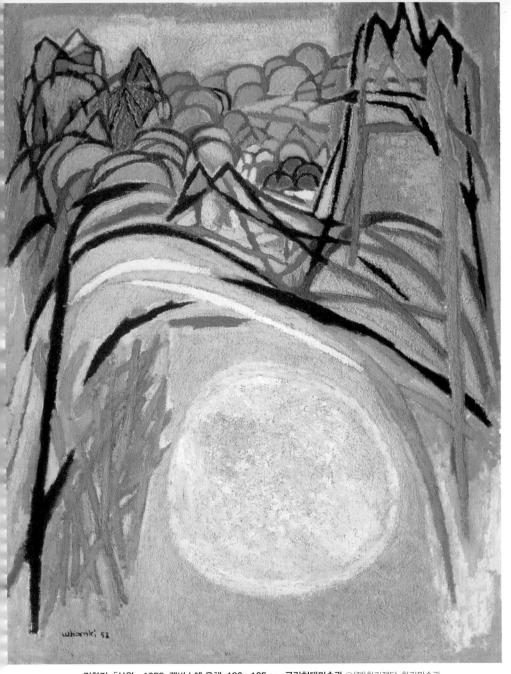

김환기, 「산월」, 1958, 캔버스에 유채, 130×105cm, 국립현대미술관 ⓒ(재)환기재단·환기미술관
조선 시대 문인화에서 즐겨 다루던 소재를 문인 취향의 정서로 표현하여 세련미가 흐른다. 달이 산보다 크
게 그려져서 마치 달이 산보다 더 가깝게 있는 듯이 느껴질 수도 있지만 청색으로 칠해진 배경으로 인해
달의 그림자가 바다에 반영되었다고 볼 수도 있는 사색적이며 낭만적인 그림이다.

를 받는다. 김환기의 달항아리는 여인, 달, 산, 구름, 학, 매화와 같이 시적 감흥을 유발하는 자연적 소재들과 같이 등장하며 달을 품을 항아리로 표현되기도 한다.

달항아리는 자신의 불완전함에 자족하는 것처럼 보인다. 나는 달항아리의 방심하는 듯 보이는 태연한 모습에 깊은 매력을 느낀다. 한번은 진로에 대해 고민하는 20대의 젊은 직장 동료에게 달항아리의 푸근함과 천연덕스러움에 대해 말하며 국립중앙박물관에 가면 언제든지 달항아리를 관람할 수 있다고 덧붙인 적이 있었다. 며칠 후 그 동료는 달항아리를 찾아 국립중앙박물관에 갔고, 달항아리를 보는 순간 그것이 마치 자신을 위로해주는 듯해 마음이 편해지는 경험을 했다며 알려줘서 고맙다고 말했다. 달항아리는 지금도 말없이 많은 것을 보듬어준다.

독자적인 환기블루로 작업하다

김환기의 색은 청정하다. 그 색채가 달과 항아리의 형상을 더욱 아름답게 빛나게 한다. 그는 1950년대 후반부터는 거의 혼색을 즐겨하지 않았는데, 그 점이 맑고 독특한 수화의 색채 감각을 유지해주었다. 그는 일본제나 프랑스제 튜브 물감을 쓸 때도 미디엄으로 시바카세인을 사용하여 색채의 명도와 채도를 조절했다.

김환기 사후 30주년 기념 전시에서는 김환기가 색채를 연구한 흔적이 있는 종이가 전시되기도 했다. 그가 종이에 채도의 차이를 시험해본 색은 20종이 넘는다. 김환기의 이러한 색채 실험은 뉴욕 시대의 한 단면이기도 하다. 노란색 계열인 레몬옐로, 옐로오우커, 카드뮴 오렌지, 푸른색 계열 프렌치 울트라마린, 프러시안 블루, 셀룰리안 블루, 맹거니스 블루,

프탈로시아닌 그린, 버리디안 들을 한 붓씩 대여섯 점을 찍어놓은 자료다. 블루의 개수만 세어보아도 김환기가 청색조에 민감했음을 알 수 있는데, 우리가 일반적으로 사용하는 색상이 아니기에 어떤 색인지 정확히 설명하기 힘들다.

특히 초록색 기가 나는 청색 프탈로시아닌이나 청자색의 원료이기도 한 망간의 미묘한 청색을 선호했음이 눈에 띈다. 점화 연작은 젯소gesso로 밑칠을 한 캔버스보다 주로 순면cotton 위에 아교로 밑칠을 하고 직접 채색을 올린 것이 많다. 그 결과 다채로운 색채의 사용이 사라지고 남색과 회색조로 압축되는 방식이다. '김환기의 색'으로 이야기되는 푸른색은 김환기의 고향 바다이자 유난히 푸른 모국의 하늘색이고, 흰색은 백의민족의 백색이자 도자기의 흰색이다.

자식들은 어머니가 몸으로 고생하는 것을 보면 효자가 된다. 이와 마찬가지로 김환기뿐 아니라 나라를 잃은 젊은이들에게 주권을 빼앗긴 조국은 힘든 일을 감당해내고 있는 어머니와도 같이 가슴 아프게 그리운 존재였다. 그 시대 화가들의 화두는 유화를 받아들이되 어떻게 한국식으로 해석할 것인가 하는 점이었다.

의지로 점철된 삶, 점으로 아름답게 승화하다

1963년 김환기는 관리 담당자인 커미셔너commissioner로서 상파울로 비엔날레에 참가했다. 그는 그곳에서 앞으로의 작품 세계에 대한 확고한 비전이 생겼다. 김환기는 뉴욕으로 직행했다. 당시에 한국미술협회 이사장으로 복무 중이었기에 남아 있는 업무도 있었을 테고, 다른 사람의 시선을 중심으로 생각했다면 뉴욕행은 결정할 수 없는 상황이었다. 김환기가 파리와

김환기, 「14-XI-69 #137」, 1969, 캔버스에
유채, 152×89cm, 국립현대미술관

ⓒ(재)환기재단·환기미술관
화면 전체를 무수한 청회색 조의 작은 점들로
가득 메운 이 작품은 구체적인 모티프가 사라지
고 점과 선으로 구성되었다. 대도시 뉴욕의 차
도, 고층 건물들의 직선과 질서, 추상표현주의
와 색면추상이 김환기의 추상화로의 진행을 도
운 듯하다.

서울 시대를 포함한 1950년대까지 한국의 고유한 서정의 세계를 구현했다면, 1963년 이후 뉴욕 시대에는 점, 선, 면과 같은 순수한 조형 요소와 구성으로 깊이 있는 시정의 세계를 남겼다.

「14-XI-69 #137」은 1963년부터 1974년까지 뉴욕에 머물던 중에 제작한 것으로 이전의 구상적인 회화 세계에서 탈피한 작품이다. 대도시 뉴욕의 차도, 고층 건물들의 직선과 질서, 추상표현주의와 색면추상이 김환기가 추상화로 진행하는 것을 도운 듯하다. 김환기 화백의 뉴욕 시대 캡션의 경우 대부분 '일-월-연도 #번호'로 되어 있다. 이는 작품을 시작한 날과 제작한 순서를 말한다. 그러므로 이 작품은 1969년 11월 14일에 제작을 시작했으며, 1960년대 김환기의

처음 가는 미술관 유혹하는 한국 미술가들

뉴욕 시대 작품 중 137번째 작품임을 알 수 있다.

화면 전체를 무수한 청회색 조의 작은 점들로 가득 메운 이 작품은 구체적인 모티프가 사라지고 점과 선으로 구성되었다. 광목천 같은 면직물에 물감을 배어들게 하여 유럽적인 느낌이 아닌, 동양적인 맛을 구현해냈다. 종이에 먹이 번지듯 점과 선, 면이 구분되지 않을 정도로 이루어진 화면 속의 공간으로 그 공간 안에 또 다른 공간이 마련되어 마치 음악과도 같은 시의 운율이 화면에 번지는 효과를 낸다. 흰 선처럼 보이는 부분은 색이 입혀지지 않은 노출된 바탕질이다. 점들은 균질한 듯하나 하나도 같지 않고 테두리도 일정하지 않다. 밀도 높은 벌집 또는 모자이크 포장도로가 연상된다. 또한 도시의 밤 풍경 혹은 밤하늘에 떠 있는 무수한 별들의 느낌을 주면서 기하학적인 질서를 보여준다.

한자의 추상擧象이나 영어의 추상abstract은 둘 다 무엇으로부터 뽑아낸다는 뜻이다. 김환기의 작품은 정적인 구조의 개념이 지배하는 서양의 엄격하고 차가운 기하학적 추상미술과는 달리 서정적인 감각으로 보는 이의 마음을 촉촉하게 해준다. 김환기의 점화는 뉴욕 한복판에서 동양적인 맛을 구현해냈다.

김환기 하면 향안과의 러브스토리와 빠져들게 하는 블루의 낭만적인 분위기 때문에 그의 삶도 로맨틱할 것이라고 생각하는 경향이 있다. 특히 파리 뤽상부르에 여행을 가는 많은 젊은이들이 김환기와 향안이 사랑을 나누며 인생을 꿈꾸던 낭만적인 곳이라며 SNS에 글을 올린다. 그들이 기왕에 겪었던 삶의 슬픔, 고통, 결단이 있기에 쟁취할 수 있었던 삶이 아름다워 보이는 것이라고 생각한다.

김환기의 추상은 뉴욕에 살면서 겪은 많은 사건이나 생각에서 중심이

되는 것을 뽑아내고 거기에 작가의 감정을 집어넣은 하나하나의 점으로 이루어져 있다. 그는 예술가로서 어떤 것을 추구하며 살아가야 할지를 정확히 알았다. 그는 뉴욕에서 그림 외에 다른 나머지는 모두 버린다는 강인한 심정으로 완결된 작품을 남겼다. 결단을 내리고, 그것을 지속적으로 밀고 나가는 의지로 점철된 그의 삶은 점이 되어 작품으로 아름답게 승화되었다.

여백의 미학을 살린
공간 구성의 천재

|

이우환
(1936~)

이우환은 미국 구겐하임미술관 회고전, 프랑스 베르사유궁전 초대전, 높은 작품 가격 등으로 우리에게 많이 알려진 작가다. 그의 그림은 점 하나가 캔버스에 찍혀 있고 그의 조각 작품은 돌과 철판이 아무렇게나 놓여 있다. 야외에 전시된 이우환의 작품을 보면 그것이 작품인지 원래 그 자리에 있었던 돌덩어리인지 알아챌 수 없는 경우가 많다.

그가 덜 그리고 안 만드는 데에는 나름의 이유가 있다. 미술사에서 근대적 개념의 캔버스는 자신이 원하는 것을 모두 표현해온 화가들의 대상물이었다. 마치 식민지의 지배자처럼 캔버스를 다루었다는 말이다. 뿐만 아니라 조각을 제작할 때에도 작가 자신의 생각을 투사해서 만들어냈다. 근대적 개념에서 '본다'의 의미가 일방적으로 한쪽을 바라보게 하는 것이

었음을 알 수 있다. 현대적인 개념에서 '본다'의 의미는 이쪽이 보면 저쪽도 이쪽을 본다는 상대적인 개념이다. 함께 바라보는 것, 즉 서로를 인정하고 대화하는 형태가 현대미술의 한 표현 방식이다. 이우환은 이러한 방식을 지향한다.

보이지는 않지만 보이는 것과 같이 있는 것들에 대해 탐구하다

이우환은 다섯 살 때부터 할아버지에게 붓글씨와 그림을 익혔다. 이우환의 작품에서 기본이 된 개념은 어렸을 때 배운 먹을 갈고, 점을 찍고, 선을 그린 데에서 시작되었다. 이우환은 자신의 작품 활동을 글씨를 쓰기 전에 하는 사전 운동에 가까운 행위를 평생 구워 먹고, 발라 먹고, 지져 먹었던 일 이상이 아니라고 말한다.

그는 청년기에는 보이지 않는 세계를 구현하는 음악에 관심이 있었다. 그 관심은 점차 독서와 창작으로 옮겨 갔다. 그는 1956년 대학에 입학하던 스무 살에 병문안을 하러 일본에 갔다가 숙부의 권유로 일본에 남게 되었다.

현대미술은 때로는 철학을 옆구리에 끼고 나오기도 하는데 이우환의 경우가 그렇다. 그는 니혼대학교 철학과에 재학하던 시절 니체와 릴케에 빠졌으며, 하이데거의 예술론과 신체성에 기초한 메를로 퐁티의 현상학, 구조주의에 심취했다. 이우환은 1960년에 일본에서 유행하던 모노하의 이론을 단단하게 만들고 발전시키는 데 큰 영향을 미쳤다. 모노하는 가공하지 않은 소재를 있는 그대로 놓아둠으로써 사물에 의미를 부여하는 일본의 획기적인 현대예술 사조로 사물과 공간 그리고 인간과의 관계에 대해 이야기한다.

처음 가는 미술관 유혹하는 한국 미술가들

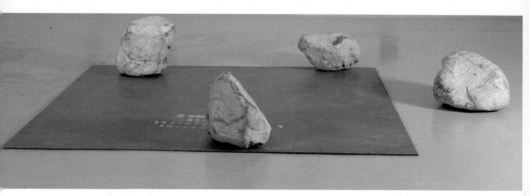

이우환, 「관계」, 1992, 돌, 철판, 설치적 오브제, 30×180×140cm, 국립현대미술관
사진 제공: 이우환
자연에서 생긴 것과 산업사회 공장에서 만들어진 것을 관계 맺어 이야기해보자는 작품.

이우환은 눈에 보이지는 않지만 눈에 보이는 대상처럼 존재하는 것에 관심이 많았다. 본래 예술 작품은 보이는 것을 통해 보이지 않는 것을 드러내고자 한다. 헤어진 연인과 같이 즐겨 갔던 카페에 가거나 돌아가신 부모님의 유품을 잡고 있을 때 훅 하고 들어오는 느낌이 그것이다.

「관계」는 돌 네 개와 철판이 있는 작품이다. 언뜻 보기에는 예술 작품 같지 않다. 그러나 '이게 뭐지?' 하고 조금 더 보게 되는 면이 있다. 자연에서 생긴 것과 산업사회에 공장에서 만들어진 것을 관계 맺어 대화를 해보고자 하는 작품이다. 이우환은 철판을 돌 밑에 놓으면 징검다리가 되어 연결되는 무엇이 보일지도 모른다고 생각했다. 철판과 돌은 사실은 전혀 다른 것이 아니라 부자지간이라고 할 수 있는데, 그 기본은 돌이다. 자식이 부모에게서 생겨나듯이 철판은 돌멩이 안에 있는 철분 요소를 끌어내 공장에서 만든 것이기 때문이다.

이우환은 아무렇게나 생긴 돌을 찾아서 세계 각지에 안 다녀본 나라가 없을 정도였다. 그것은 철저히 그의 안목에 관한 영역이기에 다른 사람

이 대신해줄 수가 없었기 때문이다. 돌멩이와 철판을 어울리게 해서 공간에 강한 악센트를 주면 언저리의 공기가 밀도를 지니게 되고, 그 장소는 이제 '열린' 세계로서 선명하게 보이게 된다. 그것은 돌멩이와 철판과의 관계뿐 아니라 그 주변의 공간이 다시 살아나는 것을 말한다. 작품은 그저 놓여 있고 주위 환경이 새롭게 보이는 현상이다.

이우환, 「조응」, 1994, 캔버스에 석채, 259×194.5cm×4, 국립현대미술관 사진 제공: 이우환
붓자국과 여백으로 이루어졌다. 캔버스와 벽이 자극적인 관계로 서로 작용하고 울려 퍼질 때 그 공간에서 '그 무엇을' 느끼게 된다. 이우환은 고도의 테크닉으로 캔버스에 최소한의 붓자국을 가한다. 하얀 캔버스의 공간이 파장을 일으킬 때 사람들은 바로 그 지점에서 진짜 그림을 보게 된다고 생각한다.

이우환의 여백은 남겨둔 부분이 아닌 파장이 있는 공간이다

「조응」은 붓자국과 여백으로 이루어졌다. 캔버스와 벽이 자극적인 관계로 서로 작용하고 울려 퍼질 때 그 공간에서 무언가를 느끼게 되는데, 이우환의 작품을 많이 보지 않은 사람이 단번에 그렇게 느끼기는 쉽지 않다. 이우환처럼 오랜 훈련을 거치고 다양한 공부를 한 감각으로 캔버스에 최소한의 붓자국을 가하면 여백이 만들어진다. 동양화에서 여백이 천지 만물의 생생한 느낌을 표현하는 기운을 담은 것과 같다. 다른 점이 있다면 동양화의 여백은 남겨둔 부분을 말하지만 이우환의 여백은 파장이 있는 공간이라는 점이다. 최소한의 표현으로 더 많은 주변 부분을 끌어

들이는 것이 여백이다. 이우환은 이것을 종을 칠 때 퍼지는 울림과도 같다고 이야기한다. 그 울림은 종과 사람이 있는 공간 전체를 포함한다. 울림이 퍼지는 모든 것을 일컬어 '여백 현상'이라고 한다.

내 삶의 여백은 어떤 모습일까?

내 삶의 여백은 어떤 모습일까? 이우환이 돌과 철판을 가지고 표현했지만 모든 예술 작품은 결국 인간세계에 대한 상징이다. 나는 어학원에서 매니저로 일할 때 여백이 있는 삶을 사는 울림이 있는 사람이 되고 싶었다. 그래서 처음에는 다소 어색했지만 여백으로 남기로 했다. 직장에서 나는 동료에게 "이렇게 해주세요, 저렇게 해주세요" 하고 말을 많이 거는 입장에 있는 직책이었다. 그런데 이런 식의 업무 방식이 상대방을 짜증나게 할 수도 있겠다는 생각이 들었다. 이후 나는 직장에 가면 동료에게 반갑게 인사한 다음 내 손이 필요한 일을 찾아 하면서 일의 진행 상황을 지켜보았다. 그런데 일이 진행되는 속도가 내가 말을 먼저 했을 때와 크게 다르지 않았다. 관계는 전보다 더 훈훈해졌다. 그제야 나는 내가 상당 부분 조바심을 내며 일해왔다는 것을 알아차렸다. 동료는 자신의 일을 능동적으로 하면서 뿌듯해하며 보람을 느끼는 것 같았다.

나는 여세를 몰아 집에서도 실험해보았다. 아이들이 사춘기를 지나고 대학에 진학하는 동안 남편은 바깥일에서 많은 어려움을 겪었다. 남편은 집안일에 신경을 쓸 겨를이 없었고 학교 문제, 대학진학 문제 등 모두 내가 알아서 헤쳐나가야 하는 상황이었다. 그러다 보니 두 아이가 대학에 진학한 이후 남편은 집에서 점점 더 소외되어갔다. 어쩌면 내가, 나 스스로 잘한다고 하면서 나도 모르는 사이에 남편의 자리까지 전부 차지하고

처음 가는 미술관 유혹하는 한국 미술가들

있었다는 생각이 들었다. 결국 나는 여백으로 남기로 했다.

내가 나의 일에 더 집중하고 예전보다 집을 자주 비웠더니 그사이에 아이들과 남편이 같이 밥을 먹고 영화도 보고 산보도 다니면서 서로 친해져 있었다. 그동안 내가 지나치게 많은 부분을 차지하고 있었던 것이다. 내가 아무것도 하지 않았는데 오히려 가족관계가 아주 원만해졌다. 덤으로 나는 집에서 인생 이모작을 준비하는 진취적인 엄마로 인식되었다. 무언가를 이루기 위해 바로 그 무엇을 해야 할 필요는 없다는 지혜는 이우환 작품의 여백의 의미와 서로 통하는 면이 있다.

천재의 걸작이라고 불리는 미켈란젤로가 만든 「다비드 상」의 아름답고 완벽한 모습은 사람의 눈을 홀린다. 광화문에 있는 구국의 영웅 「이순신 장군상」도 우뚝 솟은 강한 이미지로 보는 사람의 시선을 잡아끈다. 이 두 작품은 제목에서 알 수 있듯이 의미하는 바가 뚜렷하다. 반면 이우환의 돌멩이와 철판은 덩그러니 놓인 게 무심한 듯이 장소와 함께 어우러져 공간의 느낌이 함께 살아나는 특징이 있다. 이우환의 작품은 확실한 것을 말하지 않는다. 관객은 돌과 철판과 주변 공기를 보고 느끼면서 자신의 경험, 지식, 정서에 따라 이우환의 작품을 다르게 읽으면 된다. 고수인 요리사가 재료 하나하나의 맛을 살려 음식을 만들어내듯 이우환은 기본적인 재료들에 철학적 지식을 양념으로 사용해 자기만의 레시피를 만들어 세계 미술계에 우뚝 섰다.

절망 속에서 싹을 틔운
희망의 색채

|

오병욱
(1959~)

 사회에 진출해 3, 4년 정도 일을 하다 보면 어렸을 때 꿈꾸었던 모습과 지금 자신의 모습을 견주어 보면서 이 길을 계속 가야 할지 다른 길을 선택해야 할지 고민하는 경우가 많다. 나이와 관계없이 사람은 누구나 인생의 어느 시점에 불현듯 밀려오는 생각에 가던 길을 멈춘다. 너무 늦지 않게 자신에게 맞는 길을 찾아 걸을 수 있다면 그 사람은 행운을 잡은 것이다.

 그런 행운을 잡은 한 화가가 있다. 화가 오병욱이다. 그는 미술대학을 졸업한 후 서울에서 큐레이터로 활동하다가 서른한 살이 되던 1990년에 가족을 데리고 상주로 내려가 빨간 양철지붕이 있는 집에서 자연과 함께 하며 폐교에서 그림을 그리고 있다.

절망 사이로 피어난 '희망'

미술대학 재학 시절 무한한 상상력의 소유자가 되고 싶었던 오병욱은 종교학과의 '신비주의' 강의를 듣고 매료되어 그 속에서 인간이 느낄 수 있는 가장 깊은 감동의 형태를 발견했다. 그러다 대학을 졸업할 즈음 예술과 살아가야 할 인생의 길이 도저히 같이 갈 수 없는 방향으로 갈라진다고 느껴 고민에 빠졌다.

어느 봄날, 그는 집 근처 둔촌동 논둑을 거닐다가 바람, 햇살과 마주한 순간 깨달았다. '있다', '살아 있다'는 것이야말로 신비의 시작이며, 여기에서 비롯된 마음의 움직임이야말로 가장 아름다운 감동이라는 확신에 이르렀다. 이 지점부터 그의 긍정적이고 사색적이고 평화롭고 낭만적인 시적 성향이 오병욱의 삶과 작품에 반영되기 시작한 것 같다.

오병욱은 결혼하기 1년 전부터 작업실을 뒤로하고 서울 화실에서 데생 강사를 하면서 돈벌이에 나섰다. 이후 아내에다 아이까지 생기니 한때 구름 속을 날아다니던 신비주의자 오병욱은 다시는 날지 못하리라는 불안감이 피어 올랐다.

오병욱은 대학원 졸업 후 약 3년간 큐레이터로 일했다. 그때 그는 작가의 꿈을 접은 채 선후배의 작업실을 돌아다니면서 기타를 치고 노래를 부르며 지냈다. 그러다가 사는 것과 그림 그리는 것을 한데 묶지 않으면 안 되겠다는 절박함에 1990년 서른한 살 때 할머니 혼자 사시던 상주로 내려갔다. 그는 시골로 내려간 후 한동안 일부러 책도 읽지 않고 그림도 그리지 않았다. 오병욱은 머리를 쓰지 않고 몸으로 살고자 했다.

상주로 간 다음에도 한참 동안 불안감은 사라지지 않았다. 그러다 어느 순간 불안감이 사라졌다. 오병욱은 신비주의라는 말을 잊은 채 풀꽃들을

좀 더 자세히 볼 수 있게 되었고, 매미의 허물을 좀 더 조심스레 만질 수 있게 되었으며, 거미줄이 완성되어가는 모양을 좀 더 오랫동안 지켜볼 수 있게 되었다.

1998년 전시를 얼마 남기지 않은 여름, 오병욱에게 재난이 닥쳐왔다. 밤새 내린 엄청난 비로 마을이 고립된 것이다. 이틀 뒤에 물이 빠지자 집 근처 폐교에 있는 작업실이 걱정되었다. 작업실 근방까지 가서 보니 도로가 부서지고 뒤집혀 더 이상 앞으로 갈 수가 없을 정도였다. 작업실은 외벽과 지붕이 무너져 모든 게 물에 휩쓸려가고 없었다. 그 안에 있던 그림들이며 물감이며 이런저런 재료들이 하나도 보이지 않았다.

절망 가운데 조심스레 떨어진 작업실 뒷문의 안쪽을 살펴보니 엉망이 된 200호짜리 캔버스 몇 점이 무너진 기둥 틈에 끼어 있었다. 곧 있을 전시회를 준비하며 그린 그림들이었다. 그리고 그 위에는 80호짜리 유화 하나가 얌전히 얹혀 있었다. 유화는 물에 젖으면 캔버스와 유화물감이 분리된다. 유화가 물에 젖었다는 것은 보존하기가 아주 힘들어진다는 이야기다. 그런데 이 작품에는 흙탕물이 살짝 묻어 있는 정도였다.

공교롭게도 이 그림은 작가가 '나의 희망'이라고 이름 붙인 작품이었다. 오병욱은 작품 「나의 희망」으로 희망의 씨앗을 얻었을 것이다. 사실 희망과 절망은 동전의 양면과도 같아서 언제나 함께 맞물려 있으며, 샴쌍둥이처럼 붙어다닌다는 것을 우리는 알고 있다. 인생의 모든 일은 이렇게 두 개의 얼굴을 가지고 있다. 하지만 머리로 아는 것과 몸으로 아는 것은 얼마나 다르던가. 희망은 가난한 자의 것이라고 누군가 말했다. 맞는 말이다. 끝까지 절망을 맛보아야 했던 자들이 마지막으로 찾는 것이 희망이기 때문이 아닐까? 희망은 절망이 가장 깊은 바닥으로 떨어질 때까지 얼

오병욱, 「나의 희망」, 1995~1998, 캔버스에 유채, 145×112cm 사진 제공: 오병욱
밤새 내린 엄청난 비에 작품 대부분이 떠내려갔는데, 그중 200호짜리 작품 몇 점이 무너진 기둥 틈에
끼어 있었고 그 위에 「나의 희망」이 얌전히 얹혀 있었다.

굴을 드러내지 않는다. 뜻하지 않은 불행으로 괴로워하지만 희망을 부여잡아야 버틸 힘을 얻을 수 있는 것이 어쩌면 인간의 운명인지도 모른다. 이 세상은 언제나 희망과 절망이 교차하는 곳이다.

오병욱은 싹이 터서 무럭무럭 자라나는 무지개 나무를 생각하며 이 그림을 그렸다. 하룻밤 사이에 수백 점이 넘는 작품이 사라졌는데도 어떻게 이 작품 하나가 온전히 살아남았을까? '모든 걸 다 앗아 갔지만 씨앗 하나를 남겨놓은 것이다. 희망을 새로 얻은 것이다'라고 작가는 생각했을지도 모른다. 작가는 말라붙은 흙탕물과 작은 '상처'를 맑은 물로 곱게 씻은 다음 그늘에 세워 말렸다. 젖은 옷을 갈아입히듯이 캔버스 전체를 조심스럽게 벗겨내 꼼꼼히 손질하였다. 작가는 새로 산 물감들로 작은 흠집을 살살 메울 때 상처에 연고를 바르는 느낌이 들었다고 한다.

나는 반문해본다. 그때 수해로 모든 그림, 즉 「나의 희망」마저 떠내려갔다면 어떻게 되었을까? 오병욱이 희망을 찾지 못하고 그림 그리는 일을 지속하지 못했을까? 그렇지 않았을 듯하다. 그는 '살아 있다는 것'에 감동한 경험이 몸에 남아 있기에 어떻게든 희망을 찾아 싹을 틔우고야 말았을 것이다. 재난은 한 사람의 삶을 송두리째 바꿀 수 있다. 그러나 살다 보면 어려운 상황에 처했을 때에도 이전부터 해오던 일을 계속할 수밖에 없는 경우를 많이 본다. 인생은 그런 것이다.

바다가 없는 곳에서 그린 「내 마음의 바다」

「내 마음의 바다」는 바다가 없는 경상북도 상주의 한 폐교에서 그렸다. 서정적인 제목과 달리 이 그림은 처음에는 완전히 기술적인 측면에서 시작되었다. 오병욱은 이전에는 하늘의 별을 그리는 작업을 했는데 주로

물감을 캔버스에 뿌려서 하는 작업이었다. 별의 질감을 살리기 위해 요철이 있게 표현했는데 그로 인해 반짝반짝하게 보였다. 반짝거리고 요철이 있는 것이 무엇일까 생각해보니 물결이 있었다. 그렇게 오병욱은 바다를 만났다. 오병욱은 캔버스에 두꺼운 질감을 낸 뒤 붓에 물감을 잔뜩 묻혀 캔버스에 뿌리는 방식으로 바다를 표현했다. 사실 오병욱의 「내 마음의 바다」가 가지는 힘은 물감이라는 물질에서 나온 것이다.

빛에 반사된 것처럼 묘사된 색상과 진지하게 정돈된 화면이 우리의 시선을 수평선 너머로 보낸다. 바다는 수평이고 끝없이 펼쳐져 있다. 푸른빛 물감의 요철로 이루어진 「내 마음의 바다」는 어머니, 고향, 어린 시절 등 인간의 근원적인 정서를 불러일으킨다. 이런 경우는 종종 있다. 마크 로스코Mark Rothko의 작품이 좋은 예다. 마크 로스코는 형태, 공간, 색채 등 형식적인 면을 탐구했다. 그런데 커다란 색면과 불분명한 경계선으로 이루어진 그의 그림은 보는 사람의 근원적인 감정선을 자극한다. 2015년도 예술의 전당 한가람미술관에서 열린 〈마크 로스코〉전 전시장의 벽글에서도 볼 수 있듯이 실제로 마크 로스코의 작품을 보고 치유받은 관람객이 있었다고 한다.

「내 마음의 바다」를 보고 난 후 다음의 글을 읽고 나는 정말 반가웠다. 이 글에서 세잔느를 오병욱으로 바꿔도 크게 틀리지 않을 것이다.

"어느 작품이 감동적이라고 할 때, 그 작품은 깊이가 있다고 말하기도 한다. 얕은 표현은 감동을 주지 못한다. 그리고 원근법이 무시되어 평평하고, 형태가 단순화되어 간략하다고 해도, 많은 체험과 추구한 흔적이 가득한 세잔느Paul Cézanne의 그림에는 깊이가 있다. 경험의 깊이라고 해도, 창작의 고뇌의 깊이라고 해도 좋다. 여하튼 그 깊이는 원근법을 사용

한 그림에서 보이는 공간의 깊이와는 완전히 다른 것이다."

그런데 슬라이드 이미지 저작권을 허락받으려고 내가 쓴 글과 함께 허락 요청 이메일을 보내는 과정에서 「나의 희망」과 「내 마음의 바다」를 그린 오병욱 작가에게 전화가 왔다. 위에 소개한 세잔느의 작품에 관한 글은 동명이인이자 대학 선배인 동국대학교 오병욱 교수의 글이라는 것이

오병욱, 「내 마음의 바다 left, right」, 2004, 캔버스에 아크릴릭, 194×259cm×2, 국립현대미술관 사진 제공: 오병욱
바다가 없는 경상북도 상주의 한 폐교에서 그렸다. 빛이 반사된 것처럼 묘사된 색상과 진지하게 정돈된 화면이 우리의 시선을 수평선 너머로 보낸다.

처음 가는 미술관 유혹하는 한국 미술가들

었다. 미술계에는 오병욱 외에 김태호, 김종학, 김수자 작가 등 동명이인의 작가들이 있다는 말도 친절하게 첨언해주셨다. 앞서 소개한 세잔느의 그림에 관한 글은 동명이인인 동국대학교 오병욱 교수가 쓴 글이라는 것을 밝힌다.

스스로 진화하는 작품의 의미

한 인터넷 사이트에서 어떤 사람이 오병욱의 「내 마음의 바다」가 해가

뜨려고 할 때인지, 해가 막 지려고 할 때인지에 관해 질문한 것을 보았다. 그 질문에는 다음과 같은 댓글이 있었다. "날씨가 흐린 날의 동해에서 해가 뜨기 30분 정도 전에 가깝다." 게다가 부연 설명까지 있었다. "해가 막 뜨려고 할 때는 이미 어느 정도 붉은 색감의 하늘이 보이는데, 이 이미지에는 수평면 하얀 부분의 아래쪽으로 붉은 색감이 보인다." 재미있는 문답이다.

작가의 손을 떠난 작품은 이처럼 작가의 의도와 목적 아래 얌전히 머물지 않는다. 오병욱은 그림이 환기만 일으켜주면 바다는 감상자 각자의 가슴에서 출렁이는 거라고 생각했다. 나는 2013년 개관한 국립현대미술관 서울관 개관 기념 〈자이트가이스트 – 시대정신〉 전시에서 작품 설명을 할 때 오병욱 작가의 「내 마음의 바다」에 대한 설명을 그의 산문집 『빨간 양철 지붕 아래서』에 수록된 '누구나 가슴속에는'의 일부분으로 대신했다. 「내 마음의 바다」는 암시를 주고 해석은 관객이 마음에 담고 요리조리 꿰맞춰서 생각해보게 하는 작품이다.

"누구나 가슴속에는 푸른 바다가 있다. 누구는 말을 하고 누구는 말을 하지 않았을 뿐, 누구는 일찍 알았고 누구는 늦게 알았을 뿐, 누구는 지금 바다를 보고 있고 누구는 잠깐 고개를 숙였고 누구는 바다를 잠시 잊었을 뿐, 누구나 가슴속에는 때 묻지도 않고 사라지지도 않는, 아득한 파도 소리에 햇살이 눈부신 푸른 바다가 있다."

오병욱은 글을 잘 쓰는 화가다. 그의 작품이 마음에 와 닿았다는 한 관객이 그 푸른 바다는 '내 마음 한편에 있는 방'이라 생각한다고 나에게 말해주었다. 오병욱이 2005년 『조선일보』에 기고한 「바다생각」은 작품 「내 마음의 바다」를 글로 표현한 것이다.

"기억나세요? 그날 저녁 바닷가에서, 하나 둘 가로등이 켜질 무렵, 아이들이랑 강아지를 데리고 걷던 그 촉촉한 물가, 발목을 휘감는 잔물결. 짭짤한 소금기, 희미한 미역 냄새, 바람에 나부끼던 하얀 숄, 갈색 머리칼, 선글라스. 햇볕에 그을린 손을 꼭 잡고 또 한 손엔 풍선과 솜사탕을 들고, 지느러미처럼 펼쳐지는 파도자락을 따라 아이들이 달리고 강아지가 달리고……. 아이들이 흩어놓은 과자를 주우며 물살에 밀리던 아이들 발자국을 따라가던 날이 있었지요. 강아지를 피해 물속으로 달아나다 놓친 그 무지개 풍선 기억나세요? 멀리 풍선이 사라지던 초저녁 하늘의 맑고 푸른 보랏빛. 초저녁 별, 연분홍 비늘구름 너머로 떠오르던 그 하얀 보름달은요? 아이들이랑 쌓던 그 모래성이며 우리가 부르던 옛날 노래며 우리가 앉아 있던 그 따끈한 모래밭. 내 손바닥에 부어주던 고운 모래 한 줌은요? 우리가 줍던 작은 조약돌이며 새끼고동이며 꼬마소라, 하얀 조가비들. 차안에도 아이들 신발 안에도 호주머니에도 식탁에도 바삭바삭 반짝이던 금모래 은모래. 지금도 내 책상 위 조그만 고동 속에 갇힌 그 여름날의 아득한 파도 소리, 흔들어보면 반짝이며 흩어지는 하얀 모래알뿐인데…….

오늘도 해 저문 바닷가에서 누군가 또 기타를 치고, 천천히 모래밭을 거닐고, 노랫소리 웃음소리 속에 아이들이 뛰놀고 있겠지요. 기억나세요? 그해 여름 해질 무렵 바닷가, 그 가물가물한 약속들."

현대미술은 악마적인 것이나 기괴한 것, 충격적인 것, 소름 끼치는 것에 집착하는 경향이 있다. 죽음, 파괴, 살인의 미학에 대한 것을 다루기도 한다. 현대사회가 그만큼 괴상하게 변하고 있다는 것을 반영하고 드러내는 거울로써 미술이 강조되었다는 주장도 있다. 그러나 오병욱은 자신의

작품에서 조금 더 긍정적이고 사색적이며 평화로운, 낭만적인 시적 성향
을 나타내고 싶어 한다.

3 전시실

보고 싶지는 않지만 항상 거기에 있는 민족분단과 관련된

이쾌대 (1913~1965) 극한의 고난 속에서도 미술 세계를 지속한 거장
조양규 (1928~?) 노동 현실을 담은 깊은 울림의 소리
노순택 (1971~) 한반도의 분단과 불안의 근원을 쫓는 추적자

극한의 고난 속에서도 미술 세계를
지속한 거장

|

이 쾌 대
(1913~1965)

 광복 70주년을 기념해 2015년 국립현대미술관 덕수궁관에서 열린 전시 〈거장 이쾌대_해방의 대서사〉전을 해설하기 위한 스크립트를 쓰고자 한창 공부할 즈음이었다. 7월 초 버스를 타고 신촌을 지나는데 전지현, 이정재, 하정우 주연의 영화 「암살」이 개봉한다는 커다란 광고가 눈에 들어왔다. '1933년 조국은 사라지고 작전은 시작된다'라는 카피와 함께였다. '어, 1933년이면 이쾌대가 그의 아내와 함께 일본으로 유학 간 해인데'라고 생각하며 내심 반가웠다. 나는 1933년도 젊은이들의 이야기라면 젊은 이쾌대와 연결해서 생각해봐도 흥미롭겠다고 생각하며 영화가 개봉하기를 기다렸다.

 이쾌대의 인생 역정 그리고 남북으로 분단된 나라에서 작품들을 보존

하기 위해 그의 부인이 기울인 각고의 노력과 정성에 관한 이야기는 영화보다 더 영화 같았다. 아니, 이들의 비극적 운명을 설명하기에 영화 같다고 말하는 것은 너무나 건조하다. 그런데 영화 개봉일을 보니 7월 22일이다. 〈거장 이쾌대_해방의 대서사〉 전시가 열린 날도 같은 날인 7월 22일이었다. 나만이 느낀 짜릿하게 재미있는 우연의 일치였다.

인물화로 인간의 내면을 표현하다

이쾌대는 일제강점기, 해방, 한국전쟁, 분단이라는 한국 역사상 가장 비극적인 시대의 소용돌이에 휘말리듯 살아가면서 예술가로서의 사명을 가지고 우리 현실을 붓으로 품어 안은 화가다. 같은 시대를 살았던 화가 김환기, 이인성, 이중섭은 교과서에 나와서 많이 알려졌지만, 이쾌대는 그렇지 못해 아직은 많은 사람들에게 알려지지 않았다. 이쾌대는 김환기와 같은 해에 태어났고, 이인성과는 보통학교를 같이 다녔으며, 이중섭과도 친구 사이였다. 그는 한국전쟁 직후, 1953년 휴전이 되고 남북 포로 교환 때 거제도 포로수용소에서 북한으로 향한 월북 화가다. 그래서 1988년 월북작가 해금 전까지는 이름을 말하는 것도 금기였다. 한국 근대미술의 거장 이쾌대는 월북 화가의 해금을 통해 비로소 본격적으로 조명되기 시작했다.

이쾌대는 삼만 석 집안의 아들로 태어났으며, 부모님이 기독교를 받아들여 집안에 교회와 정구장과 학교가 있을 정도로 컸다고 알려져 있다. 그는 서울로 와서 휘문고보에 들어가서는 야구부, 문예부, 체조부와 같은 동아리에서 적극적으로 활동했다. 그는 고보 5학년 때 진명여고에 다니던 동네 아가씨 유갑봉에게 반해서 연애한 끝에 결혼에 성공했다.

처음 가는 미술관 유혹하는 한국 미술가들

지금 대치동에 있는 휘문고등학교는 당시에는 안국동, 지금의 현대빌 딩 자리에 있었다. 이쾌대의 집은 예전 한국일보사 자리에 있었고, 진명 여고는 당시 경복궁 옆 효자동 쪽에 위치해 있었다. 학교를 오가며 만났 을 이쾌대와 유갑봉의 풋풋한 모습이 보이는 듯하다.

이쾌대는 1933년에 막 결혼한 아내 유갑봉과 함께 일본으로 건너가 미술 공부를 했다. 국가적으로 암울한 식민지 시절이었지만 아버지가 마련해주신 돈 덕분에 고생하지 않고 사랑도 하고, 하고 싶은 그림도 그 리던 젊고 꿈 많고 행복했던 시절이었다고 볼 수 있다. 비슷한 시기에 영화 「암살」의 주인공들은 만주에서 경성으로 왔지만, 젊은 이쾌대 부부 는 경성에서 동경으로 갔다. 「암살」이 고증을 충실히 한 작품이라고 하 니 부잣집 아들 이쾌대와 유갑봉의 모습을 영화 속 인물들과 오버랩해 더듬어본다.

이쾌대의 친형인 이여성은 1930년대에 상해의 프랑스 조계지에서 활 동하고 있었다. 이쾌대보다 열두 살 많은 이여성은 상해에서 고풍스러운 책상을 구입해 이쾌대에게 선물했다. 그 책상이 〈거장 이쾌대_해방의 대서사〉 전시에 출품되어 시선을 끌었는데, 책상을 통해 삼만 석 집안 자 제들의 여유 있는 면모를 엿볼 수 있었다.

「카드놀이하는 부부」에는 장미꽃이 만발한 정원으로 보이는 배경에 젊 은 이쾌대, 유갑봉 부부가 있다. 테이블보가 있는 테이블에 앉아서 카드 놀이를 하다가 누군가가 불러서 무심코 바라보고 있는 듯한 앳된 모습의 젊은 커플이다. 옆에 놓인 반쯤 빈 술병으로 보아 반 병 정도 마신 듯 보 이는 젊은 두 부부의 발그스름한 볼이 아름답다. 알 듯 모를 듯 무표정하 게 관객을 응시하는 두 사람의 표정에서 미묘한 분위기가 느껴진다. 빛

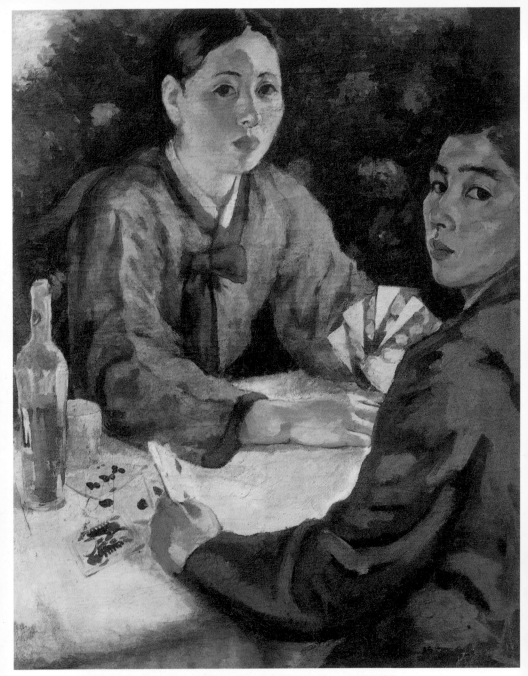

이쾌대, 「카드놀이하는 부부」, 1930년대, 캔버스에 유채, 91.2×73cm 사진 제공: 유족
젊은 이쾌대와 유갑봉 부부의 모습. 아내의 얼굴에서는 단단함이 보인다. 후일 남편이
월북한 후 남한에서 홀로 이쾌대의 작품을 굳게 지켜낸 꿋꿋한 품성이 드러난다.

처음 가는 미술관 유혹하는 한국 미술가들

은 아내의 얼굴을 지나 테이블을 통과하고 이쾌대의 얼굴에서는 그림자로 던져진다. 이쾌대는 당시의 다른 모던 보이들처럼 멋쟁이였고, 아내는 세련된 미모를 지닌 신여성이었다.

이쾌대는 퍽이나 감성적인 청년이었다. 아내에게 보낸 연애편지를 보면 그가 얼마나 감수성이 풍부한 청년이었는지 알 수 있다. "하늘나라 어린애들이 우리 두 사람 머리 위에서 날면서 행복의 씨를 뿌려주는 것 같습니다. 오! 갑봉 씨! 나는 몸부림 날 만큼 당신이 안타까와요." 내용이 달달하다. 작품 설명을 할 때 내가 이 구절을 외워서 관객에게 들려주면 꼭 피식하는 소리가 어디선가 들려오곤 했다.

이쾌대는 대학 시절 인물의 표정이나 몸의 움직임, 그림자, 분위기를 통해 인물의 내면을 표현했을 뿐만 아니라 그 인물이 처한 시대 상황까지 암시하는 인물화를 주로 그렸다. 그는 서양의 해부학을 배웠으며 신고전주의, 낭만주의, 야수파 그림들을 접하고 배웠다. 또 그리스와 로마의 조각, 르네상스, 20세기 러시아의 사회주의 리얼리즘, 일본화 동서고금을 망라한 많은 자료를 스크랩했다.

자신이 맺고 있는 세계와의 관계를 표현하다

이쾌대의 다른 자화상은 자신의 얼굴만을 화면에 담고 있다. 작품 「두루마기 입은 자화상」에서는 세상 속의 이쾌대를 그렸다. 화면 중앙에 정면을 향해 우뚝 서 있는 인물은 화가 자신이다. 당당하게 그림을 그리는 사람으로서 어떤 그림이라도 그릴 수 있다는 자신에 찬 표정으로 정면을 바라보고 있다. 뚜렷한 이목구비, 부릅뜬 눈과 두터운 입술, 진한 눈썹은 그의 의지를 느끼게 하며, 배경으로 보이는 하늘이 청량하게 펼쳐져 있

다. 단풍으로 물든 구불구불한 산과 들, 올망졸망한 초가지붕, 여인들의 밝은 의상, 그곳을 평화롭게 지나는 아낙들을 통해 이쾌대가 맺고 싶어하는 세계의 관계를 표현하고 있다.

그림에서 이쾌대는 전통 복식인 두루마기를 입고 서양 중절모를 썼으며, 한 손에는 유화 팔레트를, 다른 손에는 동양화 붓을 들고 있다. 이는 이쾌대가 서구식 교육을 받은 한국인 화가로 일본에서 서양화과를 나왔으나 그가 지향하는 바는 우리나라의 정서임을 암시한다. 동양과 서양, 전통과 근대가 한 몸을 이루고 있는 모순된 상황이야말로 작가의 얼굴에 드리운 긴장감의 정체이자 그가 직시하는 자기 정체성이었을 것이다. 고전주의적 사실풍의 기법을 통달하고 향토적 정서를 결합해 만들어낸 이쾌대만의 회화다.

이쾌대의 「조난」은 미군정 시대에 실제로 벌어진 한 비극적인 사건과 관련되어 있다. 미군이 훈련 중에 독도에 폭발물을 터트려서 많은 사람들이 사망했다. 이 비극적인 사건에 대해 여론이 들끓었으나 미군 당국이 유야무야해서 국민의 분노를 샀다. 「조난」은 이러한 이슈를 그림의 소재로 삼은 대작으로 보기 드문 근대의 리얼리즘 작품이었으나 아쉽게도 망실되었다. 한편 「군상 IV」는 「조난」과 아주 유사한 작품으로 해방 공간의 변화에 예민하게 반응하면서도 그것을 미학적으로 표현한 대작이다.

신고전주의와 낭만주의, 러시아의 사회주의 리얼리즘의 종합적인 영향으로 이 작품이 탄생한 것으로 보인다. 탄탄한 데생력에서는 엄격한 형식을 중시하는 신고전주의가 보이고, 감정의 소용돌이를 잘 드러낸 격렬한 누드의 움직임을 표현한 데에서는 낭만주의가 보인다. 또한 민중 주도의 움직임을 표현한 데에서는 소련의 사회주의 리얼리즘의 영향이

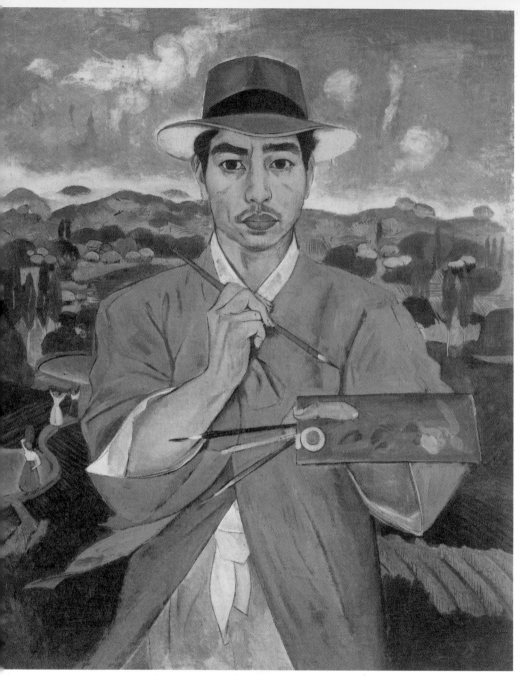

이쾌대, 「두루마기 입은 자화상」, 1940년대, 캔버스에 유채, 72×60cm 사진 제공: 유족
이쾌대가 전통 복식 두루마기에 서양 중절모를 쓰고 한 손에는 유화 팔레트를, 다른 손에는 동양화
붓을 들고 있다.

보인다. 이쾌대는 자신의 미술로 동시대와 호흡하기 위해 끊임없이 새로운 화법을 모색했다. 「군상Ⅳ」는 일제강점기 직후라는 민족적 현실, 새로운 국가 건설이라는 역사적 상황을 직시하고 예술가로서의 사명을 가지고 서사적 구조로 그린 이쾌대의 대표적인 작품이다.

비밀리에 작품을 보관한 부인과 이쾌대의 삶

르네상스적 지식인이었던 친형 이여성은 이쾌대에게 나침반 역할을 한 것으로 보인다. 이쾌대보다 열두 살 위인 이여성은 고등보통학교를 졸업하던 1918년 열여덟 살 때 친구 두 명과 만주로 가서 무장 독립기지 건설에 나섰고, 이듬해에 3·1운동이 일어나자 귀국하였다. 영화 「암살」에서 조승우가 맡아서 대중에게 회자된 약산 김원봉이 그의 절친한 친구 중 한 명이다. 약산은 '산과 같이', 여성은 '별과 같이'를 의미한다. 이여성은 대구에서 비밀결사대 혜성단을 조직해 항일운동을 전개하다가 체포되어 3년간 감옥 생활을 하였으며, 이 사건으로 아버지의 땅문서를 팔아서 운동을 한 것이 들통이 났다.

이여성은 1936년 손기정의 일장기 말소 사건으로 동아일보사에서 강제 사직을 당한 후 좌절했으나 이후 예전에 그리던 동양화에 다시 몰두하였다. 그는 일찍부터 대구 화단에서 유화 작업을 했고, 청전 이상범과 수묵화 전시를 개최하고 역사 기록화 부문에서 일가견을 피력할 만큼 미술계에서도 뛰어난 인물이다. 해방 후 여운형과 같이 건국동맹 위원으로 활동했으며, 1948년 초에 월북한 이후 북한의 대표적인 미술가로서 활발하게 활동하다 1958년경에 김일성 중심의 북한 공산주의에 반대하면서 숙청되었다. 한편 이쾌대 역시 북쪽에서 형과 비슷한 길을 걸었다.

처음 가는 미술관 유혹하는 한국 미술가들

이쾌대가 일제강점기와 해방 공간에 그린 유화 작품을 지금 우리가 관람할 수 있는 것은 부인 유갑봉 여사가 만들어낸 기적이다. 가장이 월북한 후 남한에 남겨진 가족이 겪은 어려움은 경험하지 않은 사람은 상상하기 힘든 정신적·육체적 고통이었을 터이다.

이쾌대, 「군상-Ⅳ」, 1948(추정), 캔버스에 유채, 177×216cm 사진 제공: 유족
이쾌대는 자신이 배운 서양미술로 동시대와 호흡하기 위해 끊임없이 새로운 화법을 모색했다. 해방 공간의 혼란에 예민하게 반응하면서도 그것을 미학적으로 표현한 대작이다.

한국전쟁 당시 이쾌대 아내의 뱃속에는 아들이 있었다. 유갑봉 여사는 그 아들이 고등학교에 다닐 때까지 아버지가 남긴 작품의 존재를 모르게 했을 정도로 초긴장 속에 작품을 보관하였다. 그 당시만 해도 우리나라의 국시는 반공이었다. 유갑봉 여사는 남한에 있는 아들과 월북한 남편이 남기고 간 그림의 안전을 동시에 지키기 위해 작품에 대해 자식에게조차 말을 할 수가 없었을 것이다.

유갑봉 여사의 강인한 생활력 덕분에 남쪽에 남은 가족들은 물질적인 어려움을 겪지 않았다. 유 여사는 남편 이쾌대가 북으로 떠나고 나서 키워야 할 자식이 있는 어려운 상황에서도 남겨진 작품들을 프레임을 뜯어내고 돌돌 말아 다락방에 숨겨서 애지중지 보관했다. 유 여사는 이쾌대

가 해금되기 얼마 전에 사망했다. 유 여사는 이 세상에 없지만 그녀가 캔버스를 둘둘 만 흔적은 작품 위에 자잘한 선으로 고스란히 남아 있다.

1945년에서 1950년 사이의 해방 공간에서 활동한 이쾌대의 궤적을 따라가다 보면 막연하게나마 그가 느꼈을 희망, 혼란, 갈등, 좌절을 한꺼번에 살펴볼 수 있다. 이쾌대는 해방의 기쁨 속에서 새로운 미술을 꿈꾸었고 식민미술에서 벗어나 민족미술을 수립하려는 열망을 안고 그 대열에서 열정적인 활동을 펼쳐나갔다. 1946년 이쾌대는 조선미술동맹을 결성하고 서양화부 위원장을 맡았다. 이쾌대는 연말에 북한 지역을 방문했는데, 북한 당국이 작가들에게 김일성과 스탈린의 초상화를 그리게 하고, 작가들의 자유로운 창작 활동을 제약하는 데 실망했다. 후에 이러한 이유로 그가 미술동맹을 이탈했을 거라고 추측한다. 1947년부터는 미군정청이 좌익 정치인들을 검거했으며, 이승만 정권은 '국민보도연맹'을 만들어 이쾌대를 비롯한 화가들을 가입시켜 선전 그림을 그리게 했다.

한국전쟁 발발 당시 이쾌대는 부인이 만삭이고 어머니가 노환이어서 피난을 갈 수가 없었다. 그리하여 인민군 치하 서울에 남아 북측 지도자의 초상화를 그리는 강제 부역을 하게 되었다. 그는 유엔군이 인천에 상륙한 직후 북쪽으로 끌려가다가 인민군으로 오인되어 국군에게 체포된 뒤 거제도까지 후송되었다.

십대 후반에 인민군으로 몰려 같은 막사에 배치되었던 이주영은 당시 이쾌대에게 그림을 배웠다. 이후 두 사람은 스승과 제자의 정을 쌓았다. 한국전쟁 후 한반도는 남과 북으로 갈라졌다. 이쾌대는 포로 송환 때 남쪽을 택할 경우 정황상 살아남지 못할 것이라고 느꼈을 것이다. 이쾌대는 생존을 위해 일단 북으로 피신해야 할 것 같으니 자신의 작품을 잘 보

처음 가는 미술관 유혹하는 한국 미술가들

관해 달라며 거제도에서 그린 작품을 제자 이주영에게 넘겨주었다. 이주영은 이 물품들을 50여 년간 숨죽이고 보관하다가 사망했다. 이후 이주영의 아들이 보관하다가 해금 후 공개해 거제도 수용소에서도 이쾌대가 예술 활동을 지속했다는 것이 세상에 알려졌다.

이쾌대는 월북 이후 1960년대에 북한 정권으로부터 도태되어 불행한 만년을 보낸 것으로 전해진다. 남한에서는 월북 화가라 하여 금기 인물이었고, 북한에서는 김일성파가 아니라 하여 역시 금기 인물이 된 이쾌대는 분단 시대의 대표적 희생자다. 일제강점기, 전쟁, 분단을 관통한 파란만장한 시절은 그 시대를 살아온 모든 사람들을 향한 비판과 비난을 잠시 멈추게 한다.

노동 현실을 담은
깊은 울림의 소리

|

조양규
(1928~?)

"개들은 짖는다, 새는 노래한다."

"당신은 그렇게 사세요, 나는 이렇게 살 테니."

레전드 피디로 알려진 주철환의 '평화'와 '존중'이라는 각각의 짧은 시를 보면 그 가벼움에 웃음이 나오지만 조금만 생각해보면 촌철살인 같은 시다. 우선 서로 다른 것을 존중하고 인정하는 데에서 나오는 평화로움이 느껴진다. 강의를 듣는 사람들은 다들 고개를 끄덕이며 공감한다. 나도 같이 고개를 끄덕인다. 홍대 앞에 있는 마포평생학습관에서 2015년 10월에 이루어진 주철환의 강의실 풍경이다. 다양성의 시대, 다문화의 시대에 다름을 인정하며 살기를 지향하는 우리네 현실 모습 중 하나다.

처음 가는 미술관 유혹하는 한국 미술가들

한국의 미술 전공자들도 잘 모르는 조양규

조양규는 미술을 좋아하는 국민학교 교사였다. 그는 해방 공간에서 남로당 활동의 주역으로 몰려 생명에 위협을 느끼자 1948년에 일본으로 밀항했다. 조양규는 막노동 임부로 일하면서 미술대학에 다니며 공부했다. 그는 회화로 자신의 목소리를 강렬하게 드러내며 일본 전후 리얼리즘의 한 축을 이루었다. 우리나라와 일본에 현실주의적 리얼리즘 시각의 화가가 많지 않았다는 점에서 그의 선구적 활동상은 두드러진다.

당시에는 재일 한국인이 남한의 민단 혹은 북한의 조총련으로 양분되어 있었으므로 자의든 타의든 남북 어느 한쪽의 선택을 강요받으며 '다른' 것은 '틀린' 시대에 살았다. 조양규의 삶과 그림은 분단된 조국과 재일 동포의 위상을 중첩한 1940년대의 현실을 반영하고 있다.

나는 2009년도 국립현대미술관에서 한국인 디아스포라의 작품들을 모은 전시 〈아리랑 꽃씨〉전에 대한 설명을 준비할 무렵 전시장 입구에 모습을 드러낸 조양규의 작품을 처음 보았다. 나는 철저히 소외된 현대인의 모습을 이렇게 묵직하게 그린 작가가 있었다는 사실을 알고 감탄했다. '왜 여태까지 조양규를 몰랐을까' 스스로 의아했다.

조양규는 일본으로 밀항해 재일 조선인이 거주하는 동경의 에다가와 쥬枝川町의 조선인 부락에 자리를 잡았다. 다음 해에 제국미술학교에 입학했으나 중퇴하고 재일 조선인 조직에서 잡지 표지와 삽화를 그렸다. 1953년 첫 개인전을 열었고, 북송선을 타기 전인 1959년 두 번째 개인전을 개최하며 일본 미술계에서도 크게 인정받았다. 여러 신문기사와 잡지에 「맨홀 화가 북조선으로 돌아가는 기록」, 「북조선으로 귀국하는 조양규」, 「한 조선인 화가의 격투 – 북조선으로 돌아가는 조양규 씨」 등 그에

관한 특집 기사가 실렸을 정도로 그는 일본 화단에서 주목을 받았다.

조양규의 「창고」와 「맨홀」 연작은 가진 자와 못 가진 자 사이의 갈등으로 읽을 수도 있다. 노동자의 소외에서 출발했지만 넓은 의미로 현대사회의 인간 소외라는 개념으로 확장해볼 수도 있다. 그의 작품은 이렇게 보편적으로 해석할 수도 있으나 그가 조총련계였고 월북했다는 이유로 남한 미술계에서는 철저히 외면당해왔다. 북한에서도 상황은 별반 다르지 않았다. 북한에서 발행한 『조선력대미술편람』에도 그의 이름이나 활동 기록이 빠져 있는 것을 보면 조양규는 숙청당했을 가능성이 높다. 일본에서 활동할 당시 발표한 사회적 비판성이 담긴 작품 성향으로 보아 북한의 주체 사상이나 김일성의 우상화 작업과는 조화를 이루기 어려웠을 것이다.

앞에서 말한 월북 작가 이쾌대의 작품은 남한에 남은 부인의 초인적인 노력으로 다수가 깨끗하게 보관되었으나 조양규의 경우 일본에서 만난 아내와 자녀가 모두 월북하는 바람에 남겨진 작품은 현재까지 총 다섯 점에 불과하다고 알려진다. 그 외에는 도록의 도판으로만 남아 있을 뿐이다.

비인간화된 노동자의 내면을 드러낸 「31번 창고」

「31번 창고」에서는 한 사람이 캄캄한 창고에서 일을 막 끝내고 나온 듯이 서 있다. 그 사람은 얼굴이 기묘하게 작고 표정이 일그러져 있다. 왼손은 축 늘어져 있고, 오른손은 자루를 쥐고 있다. 뾰족한 것으로 거칠게 긁어낸 듯한 온몸의 날카로운 표면 처리는 비인간화된 노동자의 내면을 여실히 드러내 보여주고 있다.

『레미제라블』에서 자베르 경감은 장발장을 투포식스오원[24601]으로 불

렀다. 일제강점기에 위안부로 끌려갔던 할머니들도 이름이 있지만 번호로 불렸다. 「31번 창고」에서는 창고 앞에 서 있는 인물 뒤로 31이라는 숫자가 쓰여 있다. 나는 조양규가 이 작품에서 비인간화된 노동자의 현실을 번호로 상징했다고 생각한다. 인간을 하나의 숫자로 대체하고 나면 권력이 있는 사람들은 잔인한 행동을 할 수 있다. 대상에 대해 아무런 인간적인 연대감도 느끼지 못하기 때문이다.

「31번 창고」는 1955년 당시 일본 자본주의의 어두운 면을 전쟁 후 밑바닥 노동자의 삶을 통해 그린 작품이다. 대량생산, 대량소비로 대변되는 자본주의 사회에서 창고라는 이미지는 무엇을 뜻할까? 창고는 무언가를 만드는 장소가 아니라 보관하는 장소다. 조양규의 그림을 보면 인물 전체가 컨테이너의 재료인 철물처럼 표현되었다. 그래서일까. 조양규의 그림에서 노동자는 따뜻한 감정이 있는 인간이 아니라 창고의 일부가 떨어져 나온 것처럼 느껴진다.

조양규는 "6·25 동란에서의 특수 붐에 의해 점점 자기 회복을 완수하려는 독점 자본의 활기에 대한 (일본) 하층 노동자의 가혹한 현실 상황과의 대비 관계, 그곳에서 자본주의 사회 체제에서 노동의 본질과 노동자의 소외 상황을 명시했다"라고 말했다. 이 작품에 등장하는 인물이 한 손에 들고 있는 자루를 보면 들어 있는 것이 거의 없는 것처럼 보인다. 혹사당한 노동자들이 저임금으로 부려 먹혀왔음을 상징하는 것이다. 다시 말해 이 인물은 당시에 차별받으며 저임금에 고된 노동으로 시달려야 했던 수많은 재일 한국인을 대변한다고 하면 너무 지나친 판단일까?

우리나라에 낮은 임금을 받는 비정규직을 상징하는 '88만 원 세대'라는 말이 있는 것처럼 일본에서는 낮은 임금을 받는 일용직 인부를 '니꼬욘にこよん'

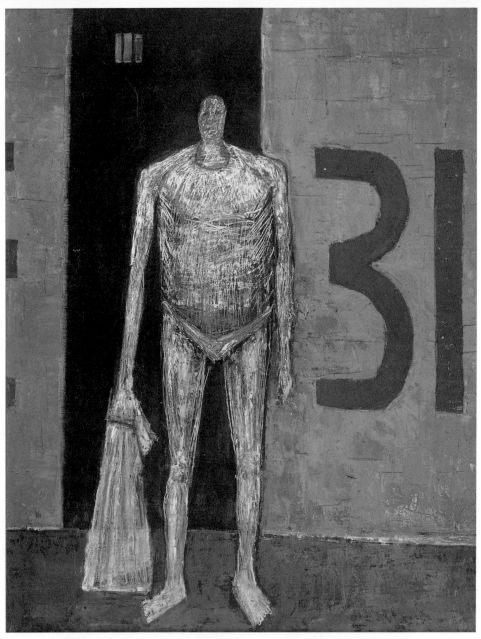

조양규, 「31번 창고」, 1955, 캔버스에 유채, 65.2×53cm, 광주시립미술관 하정웅 컬렉션
사진 제공: 하정웅
1955년 당시 일본 자본주의의 어두운 면과 더불어 전쟁 후 밑바닥 노동자의 삶을 그린 작품.

처음 가는 미술관 유혹하는 한국 미술가들

이라고 불렀다. 니꼬는 두 개, 즉 100엔짜리 두 개를 의미하고 욘은 4, 즉 하루 임금으로 240엔을 받는 일용직 노동자를 일컫는다. 조양규는 일본으로 넘어갔을 때부터 생계를 유지하기 위해 일용직 인부, 니꼬욘으로 일했다.

조양규가 전쟁의 화마로 황폐해진 도쿄의 구석에서 자기 회복을 갈망하며 그린 「창고」 연작은 전후 일본 미술계에서 정점을 보인 작품이다.

자본주의 사회 암흑면의 상징 「맨홀」 연작의 탄생 배경

조양규는 "일련의 「창고」 제작을 마치고 그 과정을 정리하면서 나는 매일 우리들이 그 위를 걷고, 누구나가 알지 못한 그곳에 인간적인 의미를 느끼지 못하는 맨홀을 자본주의 사회 암흑면의 상징으로서 모티프로 선택했다"고 말했다. 조양규의 그림은 「창고」 연작에서 「맨홀」 연작으로 옮겨 가면서 무르익는다. 「창고」 연작에서 서 있었던 벽의 면이 「맨홀」 연작에서는 누워 있는 면이 되고, 직선에서 곡선으로 바뀜에 따라 대상을 바라보는 시각이 더욱 감각적으로 변했음을 느낄 수 있다.

그는 한숨 쉬고 있는 하층 노동자의 마음속 어둠 아래에 깊이 깔려 있는 삶의 회복을 향한 갈망을 인물의 표정으로 표현하지 않고 화면의 구성을 통해 그려냈다. 「창고」 연작에서 인간조차도 철물처럼 그렸다면 「맨홀」 연작에서는 맨홀 주변의 호스마저도 암흑과도 같은 상황에 빠져 있는 것처럼 나타내 인간의 꿈틀거리는 갈망을 표현하는 방향으로 변했다. 맨홀 위에 놓인 파이프는 산업화로 인해 잘못 창조된 돌연변이 괴생명체를 보는 듯한 뭉글뭉글한 느낌을 풍긴다.

나는 밖으로 나가서 평소에 의식하지 않았던 맨홀에 관심을 가지고 찾아보았다. 내가 생각했던 것보다 훨씬 많았다. 주변에 산재해 있지만 미처

바라보지 못했던 것들이 도대체 얼마나 많을까? 나는 머리를 숙이고 동경 거리를 걸어가는 조양규처럼 우리 동네에 있는 맨홀을 하나하나 세면서 걸어가보았다. 조양규는 고향에서 일본으로 도망 와 막노동꾼으로 살면서 도 상처 난 마음을 회복하고자 하는 꿈틀거리는 갈망을 간직하고 있었다. 맨홀을 바라보다가 보이지 않는 자신의 갈망을 투영할 분신을 찾아내고서 그리기에 몰두하는 젊은 조양규가 보이는 듯했다. 가슴이 먹먹하다.

조양규의 작품을 수집한 컬렉터 하정웅

조양규는 말했다. "재일 생활이 길어져 조선의 풍경도 조선인의 풍모 와 거동도 기억과 상상을 통해서밖에 알 수가 없는 게 나에게는 답답한 일이다. 북한에서는 그림 도구도 표현도 일본보다 부자유할 것이라는 것 은 알고 있지만 그래도 지금의 공중에 매달린 어중간한 상태를 벗어나 조 국의 현실 속에서 싸우고 싶다."

1960년 10월 조양규는 북한으로 건너갔다. 이후 1년간 체코에 유학을 다녀왔다는 편지를 지인에게 남긴 채 소식이 끊겼다.

가난에 못 이겨 북송선을 타려 했던 하정웅은 남아서 조양규의 귀중 한 그림을 수집했다. 현재 미야기 현립^{宮城県}미술관에 소장되어 있는 「맨 홀 B」가 하정웅의 손에 거의 들어올 뻔한 사연이 있었다. 하정웅은 조양 규의 작품을 수집하기로 마음먹은 후 1985년 수소문 끝에 슈노우치 토오 루의 컬렉션에 「맨홀 B」가 포함된 것을 알게 되었다. 타진 끝에 팔겠다는 합의를 받아내고 송금을 하러 가려는데 "정말 죄송합니다만 팔지 않기로 했습니다"라는 연락이 와서 결국 구입이 성사되지 않았다. 슈노우치 토 오루가 자신이 소장한 작품들을 미야기 현립미술관에 기증하려고 결심

했기 때문이었다.

하정웅은 조양규가 북한으로 갔다는 것을 방송을 통해 알게 되었다. 1960년 12월 하정웅은 과로와 영양실조로 인해 눈이 아파 약 3개월간 병원에 입원하면서 맹인처럼 생활해야 했다. 설상가상으로 1961년 수해로 그가 살던 집이 물에 잠겼다. 그때 조총련 사람들이 배로 먹을 것을 실어다주며 도와주었다. 인생의 막다른 길에 있었던 하정웅은 북송선을 타고 북한으로 갈 결심을 한다.

북한과 일본 간의 협정으로 1959년에서 1984년까지 재일교포를 북쪽으로 보내는 북송사업이 계속되었다. 미술을 공부하고 싶었던 하

조양규, 「맨홀 B」, 1958, 캔버스에 유채, 130 ×97cm, 미야기 현립미술관 슈노우치 토오루 컬렉션

사진 제공: 국립현대미술관 〈아리랑꽃씨_Korean Diaspora Artists in Asia〉 전시도록

한숨 쉬고 있는 하층 노동자의 마음속 어둠 아래에 여전히 깔려 있는 삶의 회복을 향한 갈망을 인물의 표정으로 표현하지 않고 맨홀 주변의 고무호스, 파이프, 열린 뚜껑 등 화면의 구성을 통해 그려냈다.

정웅은 조양규처럼 북한으로 가기 위해 조총련 사무실을 찾아갔다. 그때 조총련에서 하정웅에게 잠깐 일을 도와주면 좋겠다고 제안했다. 그렇게 그는 우물쭈물 일본에 남게 되었다. 하정웅은 당시에 확신 같은 것은 전혀 없었다고 한다. 하정웅은 조양규의 작품 「31번 창고」, 「창고지기」, 「목이 잘린 닭」을 수집했다.

한반도의 분단과 불안의 근원을 쫓는 추적자

|

노순택
(1971~)

노순택은 한국전쟁이 오늘의 우리 사회에서 어떻게 살아 숨 쉬는지를 사진이라는 미디엄으로 살펴보고 있다. 그는 전쟁과 분단을 시시때때로, 마음먹은 대로, 아전인수식으로 해석하는 분단 권력의 빈틈을 노려본다. 그리고 '분단은 우리에게 어떻게 작용하는가?'라고 묻는다.

우리나라 사람들에게는 분단 트라우마가 있다. 잠시 멈춘 전쟁 탓에 우리는 항상 전쟁 위기에 직면해 있다. 노순택은 대추리 마을에 있으면서 그 존재 이유를 알리지 않은 채 자리 잡고 오랜 세월 존재해온 둥근 공의 정체를 궁금해하다가 나중에 그 실체를 알게 되면서 수백 장의 사진을 찍어 전시했다.

'이게 뭐지?' 하는 단순한 호기심에서 시작하다

노순택은 미군기지 확장 문제로 주민과의 대치가 파국으로 치닫기 전인 2003년부터 2006년까지 4년 동안 대추리에서 사진 작업을 했다. 그는 어느 날 사진을 인화하다가 눈에 거슬리는 낯설고 둥근 물체를 반복적으로 발견했다. '이게 뭐지?' 하는 단순한 호기심에서 시작한 질문이었다. 노인정에 가서 물어보니 물탱크 혹은 기름 탱크 같다는 대답이 돌아왔다. 호기심이 발동한 작가는 마을회관에서 주민들을 인터뷰하고 주한미군 사령부에 질의서를 보내고 군사 전문가에게 자문을 구하고 구조물의 재질을 스스로 써내려가면서 사진을 찍었다. 그런데도 답을 알아낼 수가 없었다.

결국 노순택은 인터넷 포털 사이트에 질문해서 그 답을 알아낼 수 있었다. 약 30미터 높이의 대형 공은 미 공군기지의 레이돔^{Radome}이었다. 레이돔은 레이더와 돔을 합친 말이다. 둥근 지붕 모양의 레이더, 그저 물이나 기름을 넣은 탱크려니 했던 주민들의 생각과는 달리 이 고성능 레이더는 한반도의 안보와 정보를 손에 쥐고 자신의 의지를 관철해나가는 미국이라는 나라의 다른 이름이라고 노순택은 말한다. 뭔지 모르는 물체가 마을에 버젓이 있는데도 마을 주민들은 너무 익숙해져서인지 궁금해하지도 않았다. 모든 곳에서 볼 수 있다는 말은 어디를 가더라도 숨길 수 없다는 뜻과도 같다.

노순택은 이 물체의 정체를 밝혀내기 위해 카메라를 들었다. 시위 후 잡혀가는 정태춘의 모습 뒤에도 레이돔이 보인다. 가수 정태춘의 고향이 그 들녘이다. 「얄웃한 공」의 변주로 보는 다양한 사진들은 이 공 주위에서 살아온 주민들에게 도대체 어떤 일이 벌어지고 있는지를 생각해보게

노순택, 「the strAnge ball #BGD1519」, 2006, Inkjet pigment print, 81×108cm
사진 제공: 노순택
시위 후 잡혀가는 가수 정태춘. 정태춘의 뒤로 레이돔이 보인다. '얄웃한 공'은 레이돔이다. 레이돔은
레이더와 돔을 합친 말이다.

한다. 〈얄웃한 공〉의 '얄웃한'은 사전에는 없는 단어로 '무엇이라 표현
할 수 없이 묘하고 이상하다'는 의미의 '야릇한'을 노순택이 재미있게 만
든 말이다.

"그러니께, 한 7~8년 됐을 꺼여요. 우리가 뭔 줄 아남? 그냥 둥그런 걸 높은
데다 세워놓으니께 물탱크나 되는갑다 생각했제. 낭중에는 사람들이 기름
탱크라고도 하고, 뭔 안테나라고도 하더만. 우리가 그런 걸 알아서 뭣한데.
그냥 큰 공이다 생각하믄 맘 편한 것 아녀? 멀리서도 이 공만 보면 저그가
우리 동넨갑다 생각하고 반가운 맘이 들기도 하더라니께."

처음 가는 미술관 유혹하는 한국 미술가들

농사를 짓는 주민들은 남한뿐 아니라 한반도 전역에 대해 많은 정보를 가지고 있는, 미공군 기지의 레이돔을 아주 무심한 듯 바라만 보고 있는 것이다. 노순택은 이를 보면 제레미 벤담Jeremy Bentham의 판 옵티콘 원형 감옥 안에 높이 솟아 있는 탑이 떠오른다고 말한다. 그 탑 위에서 감시자는 모든 것을 지켜볼 수 있지만 감옥에 갇힌 사람들은 감시자의 존재 자체를 알 수 없다. 노순택은 한국인이 지닌 불안 심리의 끝은 분단이고, 그 뒤에는 세계 초강대국 미국의 군사력이 있다고 생각한다.

포탄이라 불린 「잃어버린 보온병을 찾아서」

「잃어버린 보온병을 찾아서」에 보이는 방은 연평도의 한 가정집으로 편하게 TV를 보다가 급작스런 폭격을 맞고 서둘러 도망간 듯한 모습이다. 리모컨이 배개 옆에 널브러져 있다. 벽지는 붉은 바탕에 화려한 꽃무늬지만 언뜻 보면 마치 총탄이 박힌 느낌을 줘서 을씨년스럽기도 해서 묘한 느낌을 주는 작품이다.

연평도 포격 사건 이후 당시 한나라당 원내대표가 사태를 현지에서 파악하고자 시찰하러 가서 땅에 있는 불에 탄 보온병을 포탄이라고 잘못 말했는데, 옆에 있던 군장교가 그것이 방사포, 곡사포라고 포탄의 종류를 부연 설명하는 웃지 못할 일이 있었다. 그것이 TV에 방영되어 많은 사람들에게 이슈가 되었다. 작가는 연평도 포격이 있고 나서 3일 후에야 현지에 들어갈 수 있었다.

그는 보온병을 보고 싶어서 어디 있냐고 현지인에게 물어도 모른다는 답이 왔다. 그래서 호기심을 가지고 사진을 찍고 일기를 쓰면서 추적을 하기 시작했고, 후에 『잃어버린 보온병을 찾아서』라는 제목으로 책을 냈

노순택, 「잃어버린 보온병을 찾아서 In search of lost thermos bottles #CAL2701」, 2010,
Inkjet pigment print, 108×154cm 사진 제공: 노순택
연평도 포격 사건 이후 당시 한나라당 원내대표가 연평도를 방문하여 불에 탄 보온병을 들고 "이게 포
탄입니다, 포탄"이라는 발언을 했다는 내용의 영상이 YTN에서 보도됐다. 그 보온병을 찾아 나서며
찍은 사진 중 하나다.

다. 마르셀 프루스트Marcel Proust의 『잃어버린 시간을 찾아서』에서 주인공

이 마들렌을 먹고 옛 추억에 빨려 들어가는 것에 영감을 얻어 지은 제목

이다.

처음 가는 미술관 유혹하는 한국 미술가들

분단이 오작동하는 게 현실일까?

　노순택은 '2014년 올해의 작가상'을 수상했다. 올해의 작가상은 국립현대미술관에서 역량 있는 작가들을 전시하고 후원함으로써 한국 미술 문화의 발전을 도모하고자 마련한 작가 후원 제도다. 노순택의 수상 소식을 들은 한 나이 지긋한 관객이 분단 문제를 다룬 작가가 국립미술관에서 상을 수상하다니 우리나라도 많이 좋아졌다는 얘기를 하셨다.

　2015년 여름 우리는 한반도가 준전시 상태였던 것을 기억한다. 8월 20일 군사분계선 비무장지대 남측 지역에서 지뢰가 폭발해 남한 군인들이 부상을 당하는 사태가 발생했다. 남측은 이 비정상적인 사태가 진정되지 않는 한 군사분계선 일대에서 확성 방송을 계속하겠다고 선포했다. 그것이 북측의 포격으로 이어지고, 결국 우리 측은 준전시 사태를 선포하여 한반도는 순식간에 전쟁 공포에 시달렸다.

　그런데 우리 국민들은 이제 이런 위기 상황에 익숙해졌는지 명동 거리의 인파가 평소와 똑같다는 뉴스가 나왔다. 하지만 뉴스를 보는 나의 가슴은 두근거렸다. 혹시 이러다가 정말 전쟁이라도 일어나면 어떻게 하나 하는 불안감이 스멀스멀 올라왔다. 북한 잠수함의 위치를 70퍼센트가량 파악할 수 없다는데 이는 한국전쟁 이후 가장 큰 이탈률이라고 한다. 그

제야 나는 방독면을 사놓지 않은 것을 후회했다.

그렇게 마음을 졸일 때쯤 곧 전쟁이 일어날 것처럼 으르렁거리던 남과 북이 극적으로 타결했다. 돌아오는 추석에는 남과 북이 흩어진 가족과 친척의 상봉을 진행하기로 했고, 다양한 분야에서 민간 교류를 활성화하기로 했다는 뉴스가 들렸다. 북측은 준전시 상태를 해제하기로 했다.

『100년을 살아보니』를 펴낸 철학자 김형석은 우리 민족성 가운데 시급하게 고쳐야 할 단점으로 흑백논리를 꼽았다. 김형석은 우리 100년의 역사를 증언할 수 있는 시대의 어른이다. 그는 흑과 백은 이론으로만 존재하고 현실에는 밝은 회색과 어두운 회색이 있을 뿐이라고 말한다. 또 "흑백논리를 갖고 싸우는 동안 인간과 사회는 버림받거나 병들게 된다"고 지적했다. 부분적인 단점 때문에 더 많은 장점이 있는 사람을 배척한다는 것이다. 김형석은 흑과 백 사이에는 수많은 회색이 존재하다고 말한다.

이와 비슷한 어조로 노순택은 너와 나의 가운데 지점에서 작업을 한다고 말한다. 그는 고발 형식을 취하지 않는다. 회색지대는 너와 나를 의심케 하는 공간이며, 그곳에 서서 세상을 보면 한 발 옆에서 좌우를 볼 수 있다는 것이다. 노순택은 "너(좌)도 웃기고 너(우)도 웃긴 거 보니, 나도 좀 웃긴 거 같다"고 말한다. 또한 분단 권력은 남북한에서 오작동하면서 작동한다고 얘기한다. 그는 현실 참여 작가로서 지속적으로 문제를 파악하고 자기 목소리를 작품으로 표현하며 한국 현대미술에서 자신만의 자리를 굳건히 차지하고 있다.

처음 가는 미술관 유혹하는 한국 미술가들

도시의 소외된 사람에 시선을 둠

박수근 (1914~1965) 작품으로 시대를 조용히 이긴 사람

서용선 (1951~) 현실의 트라우마와 문제의식의 재구성

최호철 (1965~) 일상을 그림으로 풀어낸 우리 시대의 풍경

작품으로 시대를
조용히 이긴 사람

|

박수근
(1914~1965)

 현재 대한민국의 청년 대부분이 스펙을 높이기 위해 무척이나 노력한
다. 스펙은 외국에는 없는 말로 사회에서 유용하게 쓰임을 받아 돈을 잘
벌기 위한 준비를 말한다. 스펙에 집중하느라고 시간이 없어서 친구와
우정을 쌓거나 고전을 읽거나 자신이 좋아하는 것이 무엇인지 제대로 알
아낼 여유조차 찾지 못하고 학창 시절을 보내는 경우가 많다.

 일제강점기에도 어떤 분야에서든 제대로 자리 잡기 위해서는 스펙이
상당히 중요했다. 미술을 하고자 하는 식민지 조선 청년 대다수가 일본
동경에 있는 대학으로 건너갔다. 그런데 식민지 조선에서 보통학교초등학
교만 나오고서도 힘든 삶을 보듬으며 자신의 어머니, 아내, 딸과도 같은
여인들의 모습을 따뜻한 시선으로 그려내 불세출의 대가가 된 사람이 있

다. 바로 박수근이다.

어려운 환경에서도 틈틈이 그리다

박수근의 어린 시절 우리나라는 근대 교육을 시작했다. 우리나라는 박수근이 입학한 해에 처음으로 학교에서 정식으로 도화를 가르쳤다. 전통적인 서당 교육도 공존했다. 학교에서는 연필, 색연필, 물감의 다양한 재료를 이용한 그리기가 시도되었고, 원근법과 구도 잡기를 배울 수 있었다. 박수근은 다섯 살 때부터 서당에서 한문을 배웠으며 일곱 살이 되자 강원도의 양구보통학교에 들어갔다. 그는 어려서 익힌 한문과 전통적 지식을 예술 세계의 바탕으로 삼았다. 박수근이 보통학교에 입학하던 그해에 부친이 투자한 광산 사업이 실패했다. 엎친 데 덮친 격으로 홍수로 전답이 떠내려가는 바람에 가세가 더 기울기 시작했다.

박수근은 졸업할 때까지도 집안 형편이 나아지지 않자 결국 중학교 진학을 포기했다. 훗날 그가 쓴 친필 이력서의 학력란은 '보통학교 졸업, 이후 독학'으로 되어 있다. 초등학교 졸업이 전부인 박수근은 남들처럼 정규 과정을 밟으며 그림 공부를 할 수 없었고, 서구의 다양한 회화 양식을 충분히 접할 수 있는 기회를 가질 수도 없었다.

소년 박수근은 혼자서 그림 공부를 이어갔다. 그때 길잡이가 된 것은 고향의 산천과 사람들이었다. 박수근은 날마다 가까운 산과 들로 다니면서 연필 스케치를 그리며 훈련했고, 농가에서 일하는 여인과 들에서 나물 캐는 소녀를 그리기도 했다. 그러다 아버지의 사업이 실패하고 어머니가 신병으로 돌아가시면서 공부는커녕 아버지와 동생들을 돌봐야 했다. 집이 빚으로 넘어가고 가족들이 뿔뿔이 흩어지자 일본으로 유학 가려던 꿈

은 수포로 돌아갔다. 박수근은 동경 대신 춘천으로 가서 독학으로 그림 공부를 했다. 그는 비좁은 골목에 거처를 마련하고 시장에 나가 막노동으로 생계를 이으면서도 낙심하지 않고 그림 공부를 계속했다.

박수근은 한국전쟁 중 미군 초상화를 그리면 수입이 좋다는 말을 듣고 미군 부대의 피엑스post exchange에 가서 초상화를 그렸다. 일감이 얼마나 많은지 미처 다 그려내지 못할 정도였다. 박수근은 돈을 버느라 바쁜 와중에도 밤마다 자신만의 그림을 그려나갔다. 당시 초상화 주문을 영어로 받아줬던 여인이 바로 소설가 박완서다. 박완서는 전쟁 중에 피엑스에서 같이 일하면서 조용하지만 자신이 이루고자 하는 바를 꾸준히 해내는 박수근의 강한 모습에 감명을 받았으며, 훗날 박수근을 모델로 한 소설『나목』을 남겼다.

박수근은 초상화를 그려 번 돈을 아내에게 꼬박꼬박 가져다주었다. 아내 김복순이 그 돈을 열심히 저축해 창신동에 35만 원을 주고 집을 마련하면서 박수근은 피엑스 일을 그만두고 집에서 자신의 그림을 그렸다. 한 미군이 박수근을 돕겠다고 일본에서 붓과 캔버스 등 화구를 사다주기도 했다. 박수근은 정성껏 쌀알을 일구는 농부처럼 그림을 그렸다.

이 무렵 박수근을 사로잡은 것은 전쟁 이후 서울의 거리였다. 그의 작품은 시장 바닥을 중심으로 한 도시 변두리에 사는 서민들의 삶의 풍경이 대세를 이룬다. 일제강점기 말에 우리나라는 수많은 젊은 남자들이 태평양전쟁에 끌려가 죽었다. 엎친 데 덮친 격으로 한국전쟁이 발발하면서 남자의 수가 급격하게 줄어들었으며, 살아남은 남자들에게도 변변한 일자리가 없었다. 박수근의 그림은 당시의 상황과 가난을 그대로 보여준다. 그때까지 주로 집안에서 살림만 하던 평범한 여성들이 전쟁 후에는

생계를 위해 남성들의 공간이었던 거리에서 일하게 된 모습을 그는 화폭에 담았다. 광주리에 물건을 담아 머리에 이고 행상을 하러 다니거나 노점 일을 하는 여성들의 모습은 이전에는 볼 수 없었던 풍경이었다. 박수근의 예술은 곧 그의 자서전적 내면 풍경인 동시에 동시대의 시대 상황을 진솔하게 반영한다.

소박한 모습을 통해 한 시대를 진솔하게 표현하다

박수근은 기름병을 담은 광주리를 머리에 이고 걸어가는 아주머니의 뒷모습을 그린 그림을 「기름장수」라 명명했다. 아직 돌에 새겨진 듯한 두터운 재질이 완성되기 전에 그린 초기 작품이어서 유채의 거친 붓질과 곡선의 윤곽이 살아 있는 그림이다. 그는 검은색 선으로 윤곽을 잡고 굵은 붓질로 질감을 살렸다. 머리가 작고 어깨가 좁은 여인이 기름병이 담긴 바구니를 이고 있어 뒤뚱거릴 듯한데 두 손을 내린 채 걷는 형태에 균형미가 있다. 박수근은 열심히 살았던 보통 사람의 소박한 모습을 통해 한 시대를 진솔하게 표현했다. 「기름장수」는 박수근이 특히 좋아한 작품이라고 전해진다.

박수근은 나이 오십이 다 되어서 10년간 살던 집에서 쫓겨나듯이 다른 곳으로 이사를 가야 하는 기막힌 일을 당했다. 이유를 알고 보니 1953년에 구입한 창신동 집이 건물만 박수근의 소유이고 땅은 다른 사람의 소유였다. 구입 당시 부동산 등기를 제대로 살피지 않아서 생긴 일이었다. 결국 국가 정책에 따라 도로가 생기면서 박수근의 집은 반 토막이 났다. 관료들이 도면 위에 도로라고 줄을 그으면 그 줄에 걸린 모든 집이 철거당했고, 그 집에 살던 사람들은 쫓겨났다. 박수근은 집을 시장에 내놓았지

박수근, 「기름장수」, 1953, 하드보드에 유채, 29.3×16.7cm ⓒgallery Hyundai
전쟁 이후 생계를 위해 서울 거리에 푼돈을 벌러 나온 여인의 소박한 모습을 통해 한 시대를 진솔하게
표현했다.

만 대지와 분리된 건물이라는 약점 때문에 그 집은 겨우 70만 원에 팔렸다. 그나마도 땅값 40만 원을 치르고 나니 남은 것은 30만 원뿐이었다.

박수근은 화실이 따로 없어서 집의 마루를 화실 삼아 사용하고 있었다. 벽 쪽으로 작품을 겹겹이 쌓아두고서 화구를 잔뜩 늘어놓은 채 그림을 그렸는데, 도로가 확장된 탓에 마루까지 없어져버렸다. 이후 방 안으로 화구를 들여놓고 작업을 하다 보니 온 식구가 화실에서 생활하는 셈이었다. 그러나 30만 원으로는 도저히 그만 한 규모의 집을 창신동에 구하기가 힘들었다. 결국 1963년 박수근은 창신동보다 시내에서 멀리 떨어진 전농동으로 이사를 갔다.

「할아버지와 손자」는 집 문제가 폭풍처럼 지나가고 난 후 박수근이 쇠약해져가는 몸으로 엄습하는 절망에 대항해 혼신을 다해 붓을 들어 완성한 작품이다. 박수근의 그림을 애호하던 마가렛 밀러 여사는 편지를 주고받던 중에 박수근의 딱한 사정을 접했다. 밀러 여사는 약간의 돈과 함께 다음 해에 로스앤젤레스에서 박수근의 개인전을 계획하고 있다는 소식을 박수근에게 전했다. 극도로 쇠약해진 박수근은 미국에서 열릴 개인전을 꿈꾸며 계속 작업하기 위해 애썼다. 그렇지만 임시 처방으로 치료한 결과 한꺼번에 밀려든 백내장이며, 신장염, 간염으로 말미암아 몸의 고통이 점점 깊어갔다. 무엇보다도 시야가 흐려졌는데 이는 화가에게는 치명상이었다. 이후 그는 백내장 수술을 받았으나 한쪽 눈을 끝내 실명하고 말았다.

박수근 내면세계의 프로토타입

박수근은 타 지역보다 돌이 많은 강원도 산간 지방에서 유년 시절을 보냈다. 어린 시절 돌과의 추억은 박수근의 내면세계의 원형이다. 박수근

박수근, 「할아버지와 손자」, 1964, 캔버스에 유채,
146×97.5cm, 국립현대미술관 ⓒgallery Hyundai
시야가 흐려지는 것은 화가에게는 치명상이다. 그는 백
내장 수술을 받았으나 한쪽 눈을 끝내 실명하고 말았다.
쇠약해져가는 몸으로 엄습하는 절망에 대항해 혼신을 다
해 붓을 들어 완성한 그림이다.

박수근, 「할아버지와 손자」 일부분 ⓒgallery Hyundai
거친 화강암의 표면은 박수근 작품 특유의 마티에르다. 간략한
선으로 이루어진 그의 작품에 무게감을 준다.

은 화판이나 종이 위에 캔버스 천을 입힌 후 거기에 흰색, 갈색, 흑색 물감을 나이프와 붓을 이용하여 두껍게 여러 층 쌓아올리고 그 위에 인물을 그렸다.

「할아버지와 손자」는 국립현대미술관 소장품이다. 나는 소장품 전시장에서 이 작품의 원작을 보며 설명할 기회가 몇 번 있었다. 이 작품을 미술관에서 해설할 때에는 다른 작품들보다 조금 거리감을 두고 관람할 수 있게 안내한다. 백제의 마애석불 부조를 감상할 때 멀리서 바라보면 오히려 형태를 쉽게 알아볼 수 있는 것처럼 박수근의 「할아버지와 손자」도 거리를 두고 보았을 때 형태를 쉽게 파악할 수 있기 때문이다. 가까이에서 보면 박수근 특유의 화강암 재질감만 도드라져 보일 뿐이다.

박수근은 우리나라의 석탑, 석불 같은 데서 말로 표현하기 힘든 아름다움을 느끼면서 그 미감을 독특하게 표현했다. 그가 그린 인물들은 두꺼운 질감 속에서 벽화처럼 평면화되었다. 「할아버지와 손자」에는 앞을 향해 웅크리고 앉아 있는 노인과 아이, 하는 일 없이 앉아 있는 두 남자, 길을 가고 있는 '얼마 벌이도 되지 않을 물건을 머리에 이고 가는' 행상하는 두 여인이 있다. 이 그림을 좀 더 눈여겨보면 노인이나 중년의 사내들이 앉아 있는 장소와 두 여인이 가고 있는 장소가 서로 다르다는 것을 알 수 있다. 박수근은 원근법의 단일 시점을 사용하지 않고 입체적인 대상이나 풍경을 평면으로 표현했기 때문에 마치 모든 대상이 동일한 평면에 놓인 것처럼 보인다. 언뜻 보면 한 장소에 모여 있는 사람들처럼 보이기도 한다.

그들은 남녀유별을 지키듯이 부인은 부인끼리, 남성은 남성끼리 있다. 이렇듯 박수근의 그림에서 남녀가 함께한 모습은 찾아보기 드물다. 이 모습은 유교사회의 인습이 강하게 남아 있던 1960년대까지만 해도 자연

스러운 사회 풍경이었다. 한편으로는 돌에 새겨져 멈추어 있는 듯 그려진 인물들이지만 서로 조근조근 이야기를 하는 동적인 자세다. 단순히 시간을 보내기 위해 대화를 나누는 듯 보이는 아저씨들, 이와 대조적으로 일 나가는 어머니들의 힘들지만 건강한 모습, 할아버지와 손자의 끈끈한 정을 표현해 희망을 전달한다.

박수근은 "나는 인간의 선함과 진실함을 그려야 한다는 대단히 평범한 견해를 가지고 있다. 따라서 내가 그리는 인간상은 단순하며, 다채롭지 않다. 나는 그들의 가정에 있는 평범한 할아버지와 할머니, 그리고 물론 어린 아이들의 모습을 가장 즐겨 그린다"고 말했다. 서민들의 모습과 일상을 꾸밈없이 단순하게 나타내지만, 그들을 향한 측은지심이 화면을 가득 메우고 있다. 이는 박수근 자신의 모습일 수도 있다. 이와 같은 예술관은 그의 화법으로 이어져 거친 재질을 바탕으로 단순한 선과 무채색을 사용하여 일상을 담아낸다.

우리나라에서 가장 비싼 작품 중 하나인 박수근의 그림은 당시만 해도 국내 인사들의 기호에 맞는 화풍은 아니었다. 그 독특한 화풍과 향토색 짙은 표현은 외국인들의 시선을 끄는 이방인의 기호품일 뿐이었다. 박수근의 작품은 예전에는 국내에서 거의 팔리지 않았다. 1950년대 말, 우리나라 화단은 유럽의 엥포르멜 추상화풍이 집단적으로 맹위를 떨치던 시기였다. 박수근의 기법은 당시 어떤 화가도 해내지 못했던 것이었으며, 그러한 표현은 한국 미술 사상 최초의 시도로 매우 낯선 것이었다.

박수근은 평생을 가난하게 살았으나 아들로서, 남편으로서 자신의 운명을 받아들이면서 조용히 작품 활동을 이어갔다. 그는 농부가 농사를 짓듯이 시간을 정해놓고 작업하는 방식으로 다른 사람들은 볼 수 없는 아

름다움의 근원을 찾아내는 혜안을 획득했다. 박수근은 말했다. "예술은 고양이 눈빛처럼 쉽사리 변하는 것이 아니라, 뿌리 깊게 한 세계를 깊이 파고드는 것이다." 가슴을 울리는 말과 함께 그의 작품은 지금까지도 한국인의 가슴에 오롯이 살아 있다.

처음 가는 미술관 유혹하는 한국 미술가들

현실의 트라우마와
문제의식의 재구성

|

서용선
(1951~)

어두컴컴한 실내, 강하게 발사되는 조명 아래 놓인 작품들, 자욱한 절망감이 공기 속에 드리워져 있다. 섬뜩한 불안감으로 긴장이 된다. 전시장에 선뜻 발을 내딛기가 힘들다. 서용선의 전시장 풍경이다. 전시장은 크게 두 개의 레이어로 구성되었다.

하나는 15세기 조선 시대의 인물들이다. 조선 시대의 복장을 한 인물이 무릎을 꿇고 있고, 고문 끝에 피를 철철 흘리며 끌려가기도 한다. 또 한쪽에서는 처형을 지시하는 모습이 보인다. 다른 하나는 현대 도시인에 관한 것으로 20세기 도시인이 보인다. 화면의 배경인 지하철과 고가도로가 차갑고 냉정하며 기계적인 느낌으로 처리되었고, 몇 개의 원색이 사용되었다.

화려해 보이는 원색은 왠지 그늘지고 축축하다. 데스마스크를 쓴 듯 무표정한 인물들, 굵고 거친 선을 표현한 그림은 현대 도시인의 부조리한 실존과 그들이 처한 상황을 극적으로 표현했다. 조선 전기의 인물들과 현대인들이 보이지는 않지만 하나의 줄로 연결되어 있음을 느낄 수 있다.

서용선, 어려움 속에서 작업의 모티브를 찾다

2009년 당시 나는 서용선 작가의 전시실 바로 옆 전시실에서 〈아리랑 꽃씨〉전을 설명하고 있었다. 그때만 해도 나는 서용선 작가를 몰랐다. 나는 전시실에 들어가려다가 낯선 분위기에 입구에서 잠시 머뭇거리다 되돌아 나왔다. 전시장의 중앙 홀에 쇠로 만든 거대한 마고할미 조각이 분위기를 무섭게 압도하는 데다 동굴같이 꾸며져 어둡고 음침해서 마치 놀이공원의 '유령의 집'처럼 소름이 돋았기 때문이다. 그곳은 2009년 국립현대미술관의 '올해의 작가'로 선정된 서용선의 전시실이다.

'유령의 집'을 즐기는 사람들도 있겠지만 나는 개인적으로 좋아하지 않는다. 나는 서용선의 전시를 볼 생각이 없었는데, 동료 도슨트가 자꾸 권하는 바람에 같이 관람했다. 그리고 이후 몇 차례 더 관람했다. 나는 나에게 있는지 스스로 의식조차 하지 못했던 내면의 응어리가 '쏴아' 하고 풀어지며 치유되는 경험을 했다.

서용선은 1950년 한국전쟁이 터지고 1년 후 파괴된 도시 서울에서 태어났다. 전쟁의 상처와 흔적을 체험하며 자란 서용선은 전쟁의 역사를 마음속에 잠재적으로 새겨둔 것 같다고 말한다. 1960년대 미아국민학교를 다닐 때 군용 텐트에 살면서 하루 끼니를 걱정하며 어렵게 살았던 어린 시절, 가족의 생계가 막연한 날에도 어항 속의 붕어만 바라보던 아버

지에 대한 기억, 정릉의 산동네 단칸방에 일곱 식구가 살면서 누나와 함께 새끼줄에 꿰어진 연탄 덩어리를 나르던 기억과 더불어 화가는 그 시절의 많은 어려움을 기억한다.

미술대학 입시를 준비할 때부터 습득한 정확한 석고 소묘와 입체 명암은 그의 작업 세계를 점점 압박했다. 서용선은 이집트 벽화에 눈을 뜨면서 원초적 추상 세계로 접어드는 해방감을 경험했다. 서용선은 "이집트 미술로 표상되는 원형미 혹은 토속미는 어쩌면 나의 미래를 안내할 오래된 과거가 아닐까 하는 생각을 해보곤 한다"라고 말한다. 서용선은 원시적인 원색을 과감하게 사용하며 공간감이나 원근감을 무시하는 작업 효과를 화면에서 이루어내고 있다.

1970년대 이후 한국 미술의 주요 흐름은 서구의 미니멀리즘과 모노크롬 회화 양식인 단색화 풍이었다. 거기에 유교 풍의 선비적인 색채 정서가 접목되어 다양한 색채의 사용이 사실상 억제되어왔다. 중간 색조에 익숙한 우리에게 그의 색채 감각은 순간 낯설게 다가온다.

대학에 뒤늦게 들어가니 동급생들이 서용선보다 대여섯 살 아래였다. 서용선은 급우들과의 관계뿐 아니라 교수님들의 작업 방식에 회의를 품고 주변에서 빙빙 도는 생활을 하였다. 서용선이 대학에서 서양화를 공부하면서 품었던 가장 큰 의문은 서양에서 고전이 된 그림에는 인간과 역사에 대한 끈끈한 관심과 사회 속 인간들 사이의 갈등과 투쟁이 밀도 있게 표현되어 있는데, 왜 동양의 그림에는 그저 맑고 투명한 느낌이나 자연에 경도된 세계에 대한 관심만이 표현되고 있는지에 대한 것이었다. 그는 세상 어디에나 인간과 권력, 인간과 역사, 인간과 사회와의 관계가 항상 존재해왔는데, 왜 우리의 예술에는 이러한 것들이 없었는지 궁금했다.

1970년대에는 서용선을 가르치던 선생님들이 정권 수호 차원에서 민족 기록화 작업을 실시했다. 서용선은 그 진행 과정을 보면서 무언가 허술하다는 인상을 지울 수 없었다. 그는 이보다는 훨씬 더 진지한 방향으로 진행되어야 한다는 생각이 들었다. 옛날의 역사에 빗대어 현재의 문제의식을 관철하는 게 진정한 역사화의 맛이라고 할 수 있지 않을까.

서용선은 이러한 문제의식과 남에게 이야기하기 어려운 개인적인 문제로 마음의 갈등을 심하게 느끼고 있었다. 그러던 1986년 어느 날이었다. 그는 난생처음으로 친구와 함께 강원도 영월에 갔다. 그곳 마을 강변에서 흐르는 강물을 쳐다보는데 문득 가슴에 무엇인가 맺히는 것 같은 느낌이 들었다. 단종을 죽이고 그 시신을 내던진 곳이라고 친구가 이야기해주었다. 그는 그때 갑자기 수량이 풍성한 여름에 강물 위로 사람이 떠 있는 듯한 느낌이 들면서 수백 년 전 당시의 사건이 그대로 머릿속에서 현실화되는 것 같았다고 한다.

서용선은 마치 환영처럼 그 장면이 생생하게 보이는 듯한 감각을 느끼고 집으로 돌아와 그 장면을 스케치해보았다. 그는 당시 자신의 상황이 이성적일 수 없었던 데다 마음이 괴로워서도 그랬겠지만, 인간은 슬픈 존재인 것 같다는 생각에 그때부터 단종과 사육신에 관한 그림을 그리기 시작했다. 그 후 20년간 지속된 중요한 모티브가 탄생한 순간이었다.

「심문, 노량진, 매월당」은 역사적 사건을 재구성한 작품이다

「심문, 노량진, 매월당」은 잔인하게 죽임을 당하는 사건에 관한 그림이다. 권력의 이름으로 남을 죽이는 역사는 아득하게 오래되었다. 그런 폭력은 잔인하지 않고 자연스러운 표정으로 진행된다. 그리고 지나가버린

서용선, 「심문, 노량진, 매월당」, 1987~1991, 캔버스에 유채, 180×230cm, 국립현대미술관
사진 제공: 서용선
잔인하게 죽임당하는 사건에 관한 그림으로 한 캔버스에 세 개의 다른 시간을 담았다. 화면의 반 이상
을 차지하는 깨끗한 얼굴의 세조가 앉아서 심문하는 장면, 오른쪽 상단의 노량진에 버려진 시신들, 그리
고 하단의 모든 것을 받아들일 수 없다는 듯이 퀭한 매월당 김시습의 모습이다. 심문당하고 처형된 후 노
량진에 버려진 시신들은 사육신이다.

강물처럼 상황은 완전히 마무리되고 반복된다. 이 점이 현재에 살면서
역사를 떠올리지 않을 수 없는 이유이기도 하다. 우리는 역사를 흔히 과
거학이라고 생각하지만 사실 현재학이자 미래학이다. 「심문, 노량진, 매
월당」에서 서용선은 한 캔버스에 세 개의 다른 시간을 담았다. 화면의 반
이상을 차지하는 깨끗한 얼굴의 세조가 앉아서 심문하는 장면, 오른쪽 상

단의 강변에 버려진 시신들, 모든 것을 받아들일 수 없다는 듯이 퀭한 매월당 김시습의 모습이다.

심문당하고 처형된 후 노량진에 버려진 시신들은 사육신으로 세조 2년에 단종의 복위를 꾀하다 발각되어 처형되거나 스스로 목숨을 끊은 충신들이다. 이들은 신하들이 지켜보는 가운데 수레로 찢겨 죽임을 당했다. 이들의 친자식들도 모두 교수형으로 죽임을 당했으며, 집안의 여자들은 노비가 되었고, 모든 재산은 몰수되었다. 시신을 거둔 사람도 같은 무리로 낙인 찍혀 해를 입다 보니 아무도 거두려 하지 않았다. 매월당은 그렇게 버려진 시신들을 거두어 노량진에 무덤을 만들어주었다.

매월당 김시습은 스물한 살 때 단종 폐위 사건을 접한 후 울분을 참지 못하고 산으로 들어가 유랑 생활을 한다. 김시습은 실천적 학자의 모습으로 살면서 『금오신화』를 비롯한 많은 작품을 통해 현실을 풍자했다. 그가 죽은 지 300여 년이 지난 정조 때 나라에 공로가 있다 하여 벼슬을 하지도 않은 매월당에게 이조판서라는 품계를 주었다. 서용선은 불안과 해체의 위기에 항상 노출되어 있으면서도 살아내야만 하는 우리 삶의 본모습을 여지없이 드러낸다.

기다림의 공간에 머무는 도시인을 그리다

서용선은 대학을 다니던 1970년대 중반 이후부터는 하루에 한두 시간씩 버스를 타고 서울을 남북으로 관통하는 생활을 했다. 그는 이 시간 동안 정거장에 서 있는 사람들과 도시를 걸어다니는 사람들을 관찰하는 것이 재미있었다. 1960년대의 서울은 광화문 앞에 리어카가 다녀도 하나도 이상하게 느껴지지 않던 곳이었다. 서용선은 1970년대 이후 도시가 확장

되기 시작하면서 팽창하는 도시에 대한 공간적 압박감을 심하게 느꼈다.

그는 사람들을 보면서 그들의 생각을 나름대로 상상하고 판단하는 일에 흥미를 느껴 「도시인」 연작을 그리기 시작한 듯하다. 또한 도시의 비정함과 쓸쓸함을 그리지 않고서 단순히 도시의 인물을 그리는 것은 의미가 없다고 생각했다.

「숙대입구 07:00~09:00」는 오전 7시에서 9시까지 서울시 용산구 한강대로에 있는 숙대입구 전철역의 풍경에 관한 작품이다. 서용선이 숙대입구를 지나는 도시인들을 본 순간의 이미지를 그린 그림이다. 나는 '숙대입구역에 있는 열 개 출구 중 몇 번 출구일까?' 하고 생각해본다. 알 수 없다. 전철을 자주 타본 사람이면 누구나 알 듯이, 전철역에서 확실한 장소를 알려면 출구 번호가 제일 중요한데 여기에는 없다. 게다가 여자도 없다. 여자 대학교 앞 전철역 출구에서 여자의 모습을 찾을 수가 없다니 이건 무슨 뜻일까?

확실한 장소와 시간을 명시한 작품의 제목으로 보면 어떤 장소와 시간의 특정한 도시 풍경을 이미지화한 것 같지만, 그는 역설적으로 도시에서는 이러한 특정한 시간과 장소의 이미지조차 무의미하다고 강조한 듯하다. 눈, 코, 입을 제대로 알아볼 수 없게 그려진 얼굴은 군중 속에서 홀로 지나다니는 익명의 도시인이다. 반면에 뚜렷하게 그려진 신호등과 같은 교통 신호체계, 각종 사인물, 광고 등은 도시인의 행위와 동선을 통제하면서 끊임없이 켜졌다 꺼졌다 하는 기호 체계다.

나는 덕수궁미술관에 전시 해설을 하러 가기 위해 서울 합정동 지하철 플랫폼을 향해 계단을 내려간다. 사람들 사이에 줄을 서고, 지하철을 탄다. 차창 밖을 바라보고 휴대 전화를 만지작거리다가 충정로역이라는 안

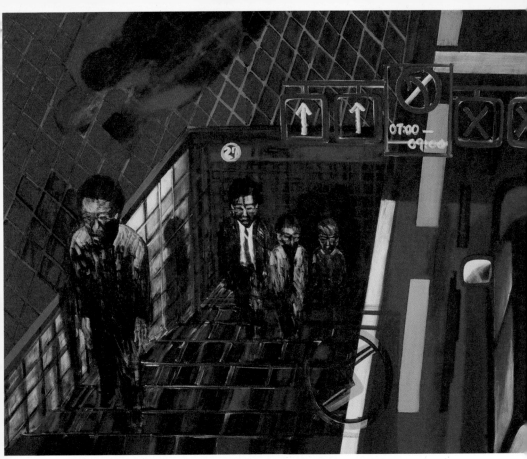

서용선, 「숙대입구 07:00~09:00」, 1991, 캔버스에 아크릴릭, 비닐, 180×230cm 사진 제공: 서용선
확실한 장소와 시간을 명시한 작품으로 청계천이든, 숙대입구든, 신촌이든, 이대입구든 도시인의 주
위 풍경은 차이가 없음이 오히려 강조된다. 눈, 코, 입을 제대로 알아볼 수 없게 그려진 얼굴은 군중
속에서 홀로 지나다니는 익명의 도시인이다.

내가 나오면 내릴 준비를 한다. 다음 정거장인 시청역에서 내려 출구를
향해 계단을 오른다. 사람들로 가득 찬 지하철역에서 수많은 사람을 보
고 스친다. 그 속에는 아이도, 청년도, 외국인도, 노인도 있다. 그러나 나
는 누구를 스쳤는지 모른다. 다만 눈에 띄는 것은 환승 길 옆에 놓인 의자
다. 의자에 토끼 인형이 앉아 있다. 가까이 가서 만져보니 움직이지 않는
다. 의자에 붙어 있다. 의자 밑에 "You are not alone. 당신은 혼자가 아니

처음 가는 미술관 유혹하는 한국 미술가들

에요. 제가 곁에 있잖아요"라고 위로의 말이 적혀 있다. 출구로 나오면서 내가 다름 아닌 익명의 도시인임을 씁쓸하게 받아들인다.

서용선의 전시장에서 위로받은 나의 내면의 응어리는 무엇이었을까? 사는 게 바빠서 나 자신도 알아차리지 못했던 내 안의 그림자가 아니었을까? 모든 사람에게는 그림자가 있다. 그 그림자가 내 안에 있다고 의식조차 못할 때도 많지만, 그로 인해 인생이 꺼림칙하게 느껴진다. 그러나 용기 내어 그것을 대면하다 보면 좋든 나쁘든 자신을 받아들이게 된다. 그러면 홀가분해진다.

서용선은 "원색 특히 붉은색을 쓰면서도 여러 번 덧칠하면서 뱉어내듯 해야 비로소 내재되어 있던 욕구가 해소되고, 그림을 차분히 앉아 그리기보다는 어떤 순간에 육체를 쏟아부어야 직성이 풀린다"라고 말한다. 서용선의 붉은색은 심장에서 뿜어져 나온 것 같은 섬뜩하면서도 맑고 산뜻한 빨간색이다. 그렇다. 그의 작품을 보면 직성이 풀린다.

일상을 그림으로 풀어낸
우리 시대의 풍경

|

최호철

(1965~)

 국립현대미술관의 소장품 기획전인 〈컬렉션 미술관을 말하다, 2009-
2010〉 '전시의 예술: 사회를 반영하다 코너'에는 최호철의 그림 「을지로
순환선」이 얌전하게 걸려 있었다. 그 옆으로는 신학철의 「한국현대사_
갑돌이와 갑순이」(2002), 안창홍의 「봄날은 간다」(2005), 이종구의 「국토-
오지리에서」(1988)와 같이 강렬한 작품들이 있었다. 전시 투어 동선에 「을
지로 순환선」을 미리 넣지 않아서 그 작품에 대한 설명 없이 몇 주가 지났
다. 흥미가 생겼지만, 전시 설명에 집어넣으려면 공부도 더 해야 하고 스
크립트도 다시 써야 해서 하지 않고 있었다. 그런데 크기도 그리 크지 않
고, 특별히 주장하는 바도 없어 보이는 이 그림에 시나브로 눈길이 갔다.

처음 가는 미술관 유혹하는 한국 미술가들

자연스러운 이웃의 얼굴을 그리기 위해 싸우다

최호철이 미술대학에 들어가자 그의 아버지는 할머니의 초상화를 그려놓으라고 했다. 최호철은 할머니를 그리려고 시도했다. 그러나 제대로 그리지 못했다. 할머니는 그동안 최호철이 연습하면서 그려온 서양의 석고상과는 다른 모습을 지녔기 때문이었다. 최호철은 초상화는 현대미술을 할 사람이 할 일은 아니라는 이상한 논리를 세우며 별 해답 없이 시간만 보내다가 군대에 갔다.

그는 군대에서 날마다 같은 초소에서 보초를 서다가 늘 같은 풍경이 어떻게 달리 보이는지, 본 걸 또 봐도 얼마나 새롭게 볼 수 있는지, 오랫동안 한곳을 바라보는 재미를 알게 되었다. 나무와 풀의 생김새나 산의 능선을 따라 형태를 감상하기도 하고, 날씨와 시간의 변화에 따라 달라지는 색조에 감탄하기도 하고, 바람에 나부끼는 나뭇잎의 움직임을 분석해보기도 할 만큼 여유롭고 귀한 시간이었다. 관찰하는 시간을 충분히 보내고 나자 그림을 그리고 싶은 욕구가 생겼다. 이는 앞으로 최호철이 그릴 그림의 방향을 예고해주었다.

최호철은 제대하고 군대에서 느낀 것들을 생각하면서 할머니의 초상화 그리기에 다시 도전했다. 스스로도 놀랄 정도로 할머니를 바라보는 것이 자연스러웠다. 그는 할머니의 초상화를 그린 후 가족과 친구들을 포함해 주변 사람들을 잘 그릴 수 있는 그림쟁이가 되고 싶었다. 그가 자신의 그림에서 석고 데생의 느낌을 빼내고 살아 있는 이웃의 자연스러운 얼굴을 그리기 위해 벌인 싸움은 석고 데생을 해온 기간만큼이나 길었다.

그 이후 최호철에게는 다른 작가의 작품이 이전과는 다르게 들어오기 시작했다. 그때부터 그는 그냥 작품 감상에 머무르지 않고 레오나르도

최호철, 「을지로 순환선」, 2000, 종이에 혼합 매체, 87×216cm, 국립현대미술관 사진 제공: 최호철
곧 재개발되어 사라질 때를 기다리고 있는, 서울살이에 대한 버거움을 이야기하고자 했다. 을지로 순환
선을 타고 다니며 여기저기서 느낀 단상을 머릿속에 그려 한 장으로 완성한 그림이다.

다빈치Leonardo da inci와 고흐, 빈센트 반Gogh, Vincent Vandl이 스케치할 때 느꼈
을 마음이나 정선, 김홍도의 붓끝의 느낌을 읽기 위해 그들의 작품을 뚫어
지게 보곤 했다.

외국인 관람객들이 더 흥미롭게 보는 「을지로 순환선」
　'을지로 순환선'은 서울 지하철 2호선의 별칭이었다. 서울에서 태어나

1980년대에 전철이 생긴 이후 전철을 자주 타던 나에게 을지로 순환선은 그저 사람들을 이쪽에서 저쪽으로 운반해주는 지하철일 뿐이었다. 전시장 벽에 걸린 최호철의 작품 「을지로 순환선」을 보면 전철 안에 있는 사람들과 전철 밖의 광경이 만화처럼 그려져 있다. 우리에게 너무 익숙해서 전시장에서 그림으로 만나는 것이 오히려 낯설게 느껴질 정도다. 그런데 흥미롭게도 외국인 관람객들은 호기심 가득한 눈으로 「을지로 순환선」을 자세히 들여다보고 설명해주기를 바랐다. 내가 우리나라 작가들에게 눈을 돌리게 된 계기 중 한 에피소드다. 우리에게는 익숙한 것이 외국

인에게는 낯설지만 매력적으로 느껴지기도 한다.

나는 을지로 순환선이 지상과 지하를 왔다갔다 했던 기억을 떠올렸다. 그리고 '이 그림 속은 어느 지점일까?' 궁금해하며 그림 속에 있는 전철 바깥 광경을 자세히 들여다보기 시작했다. 특별히 어딘지는 알 수 없지만 을지로 순환선을 둘러싼 지역에는 딱 저런 집과 건물이 있었던 걸로 기억한다. 기억 속에 남아 있는 재개발되기 전의 서울 풍경이 나의 노스텔지어를 자극한다. 유리창을 청소하는 것을 보니 초봄인 듯하다. 실내로 눈을 돌리니 입을 크게 벌리고 손을 벌리며 성경책을 들고 기독교를 믿으라고 잡상인처럼 소리 지르는 남자가 눈에 띈다. 그 소리는 사람들의 귀에 들어가지 않는 것이 분명해 보인다.

예수님이 이때 을지로 순환선을 탔다면 이 사람에게 무어라 말했을까? 우선 이 사람이 성경책을 들고 있다는 사실에 깜짝 놀라지 않았을까? 아무도 그에게 관심을 주지 않고 있다. 유일하게 옆에서 어린아이만 신기한 듯 소리 지르는 남자를 올려다본다. 반찬거리를 사서 집에 가는 아주머니도 팔짱을 낀 채 고개를 밖으로 돌리고 앉아 있다. 한 중년 여성은 대놓고 낮잠을 잔다. 북적북적, 쿵쿵. 그림에서 소리가 난다.

최호철은 2008년 첫 작품집으로 풍속화집 『을지로 순환선』을 출간했다. 그 책에는 최호철이 다닌 곳들이 담겨 있어 작가의 생활 반경을 들여다볼 수 있다. 최호철은 민중가수 정태춘의 「92년 장마, 종로에서」라는 노래를 무척 좋아했다. 노래를 흥얼거리다 보면 가사에 등장하는 익숙한 공간의 이미지가 겹치면서 서울 하늘을 날아다니는 느낌에 젖곤 했다. 그는 그것을 그림에 살려보고자 했다. 최호철은 「을지로 순환선」에 대해 다음과 같이 썼다.

처음 가는 미술관 유혹하는 한국 미술가들

"〈은하철도 999〉마냥 하늘로 날아가고픈, 하지만 도시 한구석의 변두리 다음 정거장에 내려앉을 수밖에 없는 전철 안 사람들은 길쭉하게 앉아 있고 시무룩하다. 반면 창밖의 풍경은 아직 이른 봄날이다. 춥고 흐린 날씨에도 밝고 정겹게 보이는 동네다. 도시는 전체적으로 우중충해도 그 가운데 희망이 있다. 그 희망 주변을 전철이 맴돈다. 일터에서 가정으로. 하지만 그 희망찬 동네는 곧 재개발되어 사라질 때를 기다리고 있는, 뭐 그런 서울살이에 대한 버거움을 이야기하고자 했다. 몇 년 동안 수없이 고쳐가며 그렸다. 을지로 순환선을 타고 다니며 여기저기에서 느낀 단상을 머릿속으로 이렇게 그리고 저렇게 그려서 모아 한 장에 완성한 그림이다."

최호철이 어렸을 때 살던 곳 홍대 뒷산, 와우산

「와우산」은 새가 높은 하늘에서 아래를 내려다보는 것처럼 전체를 한눈으로 관찰하듯 디테일이 살아 있는 그림이다. 마치 우리 머릿속에 있는 여러 장면을 한 장의 도화지에 그린 장면 같다. 대상마다 시점의 높이를 달리하며 재미있게 표현한 그림으로 최호철의 대표작 중 하나다. 최호철은 어릴 때부터 서울 홍익대학교 뒤편에 있는 와우산의 아랫동네에서 살았다.

와우산은 1969년 겨울에 완공되었지만 1970년 봄에 붕괴되어 대한민국 주거 역사에서 중요한 사건으로 기억되는 와우아파트로 유명하다. 나는 당시 최호철이 다섯 살 무렵이었을 텐데 와우아파트가 붕괴되는 장면을 실제로 보았는지 궁금했다. 그러다 최호철이 다섯 살 때에는 와우산 밑에서 살지 않았을 수도 있다고 생각을 정리했다.

와우아파트는 정해진 기간 안에 아파트를 뚝딱 지어내야 하는 상황에서

최호철, 「와우산」, 1994, 종이에 혼합매체, 74×105cm, 국립현대미술관 사진 제공: 최호철
새가 높은 하늘에서 아래를 내려보는 것처럼 전체를 한눈에 관찰하는 시각과 디테일이 살아 있다. 대
상마다 시점의 높이가 다르다. 와우아파트는 이미 전부 철거되고 녹지로 전환된 이후의 모습이다.

초날림으로 지어졌다. 이러한 탓에 와우아파트의 기둥은 부토 위에 세워졌
다. 겨울에는 땅이 얼어 있어 겨우 버티다 봄철이 되자 땅이 녹으면서 결국
기둥이 무게를 이기지 못하고 완공 4개월 만에 무너져내리고 말았다. 이곳은
1991년 이후 와우공원으로 변모해 시민들의 휴식처가 되었다.

　최호철의 「와우산」에는 와우아파트가 전부 철거되고 녹지로 전환된 이후의 모습이 보인다. 홍익대학교 교정에는 ROTC가 훈련하고 있고 바로 뒤편으로 보이는 와우산의 녹지 사이로 시민들이 계단을 오르내리고 있다. 최호철은 주변 건물들에 가려 잘 보이지도 않는 동네의 작은 산일 뿐인 와우산을 어린 시절 마음속에 있던 덩치로 그려내고 싶었다고 한다.

　최호철의 「을지로 순환선」은 2003년 국립현대미술관에서 열린 〈진경: 그 새로운 제안〉전에 출품된 후 국립현대미술관에서 구입해 소장하고 있다. 그 전시의 타이틀에 가장 잘 어울리는 작품 중 하나인 「을지로 순환선」에는 우리 시대의 '진경'이 무엇인지에 대한 작가의 진실하고 솔직한 언급이 담겨 있다.

　18세기 들어 우리나라는 비로소 조선 초기부터 이어져 온 안견의 「몽유도원도」와 같은 중국 모방풍의 그림에서 벗어났다. 겸재 정선이 우리 주변의 산하를 보며 그린 진경산수가 마침내 탄생한 것이다. 정선은 종로구 청운동에서 태어나 쉰한 살에 종로구 옥인동으로 이사해 세상을 뜬 여든 살까지 그곳에서 살았다. 정선은 북악산과 인왕산 아랫동네에 이르는 장동을 훤하게 꿰뚫고 있었고, 그곳 풍경을 여러 차례 화폭에 담았다. 정선이 자신의 동네를 그린 그림은 「장동팔경」으로 남아 있다. 대표작인 「인왕제색도」는 지금의 정독도서관 자리에서 비가 온 후에 인왕산을 보고

그린 그림이다. 정선의 「인왕제색도」는 정선이 태어나 살던 청운동의 서울시립정독도서관 정원에 조각가 김영중이 오석에 새긴 그림비로 세워 원형과 똑같이 재현되었다.

「와우산」, 「을지로 순환선」은 작가가 자신의 시각으로 재정리해 사실적으로 담아낸 치밀한 현대판 풍속화다. 정선의 진경산수화도 실제 풍경과는 다른데도 '와, 그랬었지!' 하는 탄성을 지르게 한다. 이 그림 또한 우리 시대의 진경이 아니고 무엇이겠는가.

현실과 꿈이 치밀하게 직조된

이중섭 (1916~1956) 정직한 화공을 꿈꾸었던 한국의 국민화가

최욱경 (1940~1985) 고독을 강렬하게 표현한 색채의 추상성

박현기 (1942~2000) 실제와 가상이 구분되지 않는 시뮬라크르의 세계

정직한 화공을 꿈꾸었던
한국의 국민화가

|

이중섭
(1916~1956)

2013년 국립현대미술관 덕수궁관에서 〈명화를 만나다_ 한국 근현대회화 100선〉 전시가 진행되었다. 전시장을 찾은 관람객을 대상으로 한 설문조사에서 이중섭의 「소」가 소원을 빌 때 간직하고 싶은 그림 1위로 뽑혔다. 2위는 붉은 노을을 바탕으로 울부짖는 소를 그린 이중섭의 또 다른 작품 「황소」가 차지했다. 소는 이중섭이 도쿄에서 유학 중이던 1930년 이후 몰두한 주제였다.

2015년 봄 현대화랑에서 열린 이중섭의 〈사랑, 가족전〉은 관객의 성원으로 전시가 연장되었다. 전시장 벽의 '이중섭 씨에게 한마디' 코너에는 관람객들이 남기고 간 포스트잇이 벽을 가득 메웠다. 2016년 국립현대미술관 덕수궁관에서 열린 〈이중섭 백년의 신화〉 전시 중에는 관람객이 너

무 많아 도슨트 해설이 수차례 취소될 정도였다. 모두가 이중섭을 좋아하고 흠모하는 듯하다. 그런데 이렇게 우리 국민에게 사랑받는 국민화가 이중섭의 비참한 말년은 지금 누리는 영광과 대비되어 더욱 처연하다. 사실 마흔 살에 사망한 이중섭에게 말년은 없었다. 그는 정점을 찍고 이 세상에서 사라져 한국 미술계의 반짝이는 별이 되었다.

전쟁 중에 만난 일본 여인과 사랑에 빠지다

이중섭은 지주의 아들로 태어났으며 외가 또한 100칸이 넘는 집을 소유한 재산가여서 경제적으로 풍족하게 지냈다. 그는 열네 살 되던 해에 평안북도 오산고등보통학교에 입학한다. 그 이듬해 도화와 영어 담당 선생님으로 미국 시카고 미술대학과 예일대학을 수석으로 졸업한 임용련이 부임했다. 임용련은 학생들과 함께 매주 야외에 나가 스케치와 품평을 하곤 했다. 당시 이중섭은 소를 즐겨 그리기 시작하였으며, 서양의 고전음악에 심취하였다. 이때 받은 수업이 이중섭의 그림에 많은 영향을 미쳤다. 한번에 그리지 않고 여러 차례 습작을 거치는 작업 스타일도 그중 하나다. 임용련은 이중섭에게 '장래의 거장'이라고 칭찬했다고 한다.

이중섭은 일본에서도 두각을 나타내 1937년에는 자유미협 태양상을 수상했다. 스물네 살 때에는 아파서 휴양차 조국으로 왔을 때에도 개성 박물관에서 백자를 비롯한 우리나라 유물을 연구하고 스케치하는 데 몰두하였다. 이중섭은 훤칠한 키에 목소리가 좋고, 그림을 잘 그리고, 운동도 잘해 일본 문화학원에서 인기가 아주 좋았다고 한다.

그는 2년 후배인 문학소녀 야마모토 마사코와 사랑에 빠졌다. 이중섭이 2년 선배였는데 졸업해서 자주 만날 수 없게 되자 이후에는 그림엽서

를 보내면서 사랑을 키워나갔다. 두 사람은 만난 기간보다 엽서로 마음을 주고받은 기간이 더 많았을 것 같다.

태평양전쟁이 극단으로 치달은 1943년에 이중섭은 징용을 피해 일본에서 고향으로 돌아왔다. 친구인 화가 황염수는, 1944년에 이중섭이 그린 소들은 무섭거나 어두운 분위기가 아니라 모두 박력이 넘치고 용맹스러워 보였으며 사실적이면서도 매우 율동적이었다고 이야기한다. 이중섭은 해방 1년 후 지인을 통해 원산 사범학교에 부임하였으나 일주일 만에 사직했다. 미술을 가르치면 작가로서의 삶은 끝이라는 생각을 했기 때문이다.

1945년 5월 이중섭과 마사코는 부모님께 결혼 허락을 얻어냈다. 마사코는 위험을 무릅쓰고 원산으로 와서 남쪽에서 온 덕스러운 여인이라는 뜻의 남덕으로 이름을 바꾸고 혼례를 올렸다. 전쟁 중 본토의 일본 여자가 사랑을 찾아 식민지 조선에 와서 한복을 입고 결혼한 사건은 커다란 해프닝이었기 때문에 많은 사람들이 혼례에 참석했다.

가족을 떠나보내고 작업에 몰두하다

해방 후 혼란기에도 이중섭의 작업은 지속되었다. 이중섭은 1947년 평양에서 열린 8·15 기념전에 출품해 소련의 평론가들로부터 호평을 받았다. 1948년 무렵 북한 문예는 이전과는 다른 모습으로 변했는데, 사회주의 리얼리즘이 예술 창작의 유일한 방법으로 고착되었다. 그 와중에 소련 작가 3인의 전시가 평양에서 열렸는데, 한국의 작품을 둘러본 소련의 한 미술평론가는 이중섭이 천재이기 때문에 인민의 적이라고 했다. 그는 이중섭이 사물을 정직하게 그리지 않고 자기 주관에 따라 과장하기 때문

에 인민을 기만하고 있다고 평했다. 이러한 평가는 당시 소련의 사회주의 리얼리즘 입장을 그대로 드러낸 것이었다.

당시 그들이 본 이중섭의 그림은 소와 닭과 까마귀 떼를 굵은 선과 속도감 있는 붓놀림으로 힘차게 그려낸 작품들이었다. 이중섭을 비롯한 예술가들은 이러한 변화에 적응하거나 침묵을 지킬 수밖에 없었다. 그런 상황에서도 1940년대 말에도 이중섭의 소 그림은 계속되었다.

1950년 겨울, 이중섭은 무자비한 원산폭격을 피해 자식과도 같은 작품들을 어머니에게 맡긴 채 화구만 챙겨 부산으로 피난을 갔다. 그는 한국전쟁 와중인 1952년 폐결핵에 걸려 각혈을 할 정도로 힘들어하는 아내와 자주 병이 들었던 아들들을 장모가 있는 일본으로 떠나보낼 수밖에 없었다. 그때 장인이 사망한 것도 한 가지 이유였다. 이후 이중섭은 혼자 지내면서 잡지에 실을 삽화 등을 그리며 은지화 작업을 계속해나갔다.

당시 재력 있는 판화가이자 염색 공예가인 유강렬이 이중섭을 여러 모로 도와주었다. 그는 가족을 보내고 일정한 거처 없이 작품을 하던 이중섭의 주소지를 자신의 집으로 사용할 수 있게 허락해주고 작품도 보관해주었다. 일본에서 아내가 보내는 편지도 유강렬의 집을 거쳐 이중섭의 손으로 들어갔다. 그런데 그 집에 화재가 나는 바람에 피난 와서 작업한 작품 상당수가 소실되었다. 전쟁통에도 이중섭이 그림만 그리는 모습을 본 사람이 있을 만큼 작업에 몰두했음에도 생각만큼 많은 그림을 남기지 못한 이유는 비극적인 전쟁과 유강렬의 집에 화재가 났던 것이 그 원인인 듯하다.

오매불망 가족을 그리워하던 이중섭의 희망은 오직 하나였다. 그림을 그려 전시회를 열고 가족을 부양할 돈을 벌어 가족과 재회하는 것이

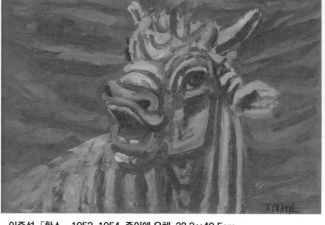

이중섭, 「황소」, 1953~1954, 종이에 유채, 32.3×49.5cm
한국전쟁 직후인 1954년경 이중섭은 헤어진 가족과 곧 만날 수 있으리라는 희망을 품은 채 통영에서 최고의 작품을 제작하였다.

었다. 전쟁이 끝난 1954년 무렵에는 통영에서 유강렬이 운영하는 '나전칠기기술원양성소' 일을 조금씩 봐주면서 가족에게 편지를 쓰고 작품 제작에 몰두하는 나날이 계속되었다. 이때 그는 처음으로 월급을 받으며 안정된 생활을 하였다. 그는 평생 그리던 소 그림들을 완성하며 서울 미도파화랑에서 열릴 전시를 준비했다.

그의 삶은 예술이었고 예술은 그의 삶이었다

이중섭은 서양화를 데생하며 숙련된 기술과 기운생동氣韻生動의 감성이 함께 어우러졌기에 몇 번의 붓질만으로 「황소」와 같이 해부학적으로 정확하게 소의 형상을 잡아내고 동시에 박진감까지 표현해낼 수 있었다. 이 그림은 서예의 필법이 연상된다. 검은 선이 황소의 깊이 파인 주름을 나타낸다면 강하고 약하고, 굵고 가늘고, 빠르고 느린 선의 흐름은 소의 형상을 드러낸다. 황소가 붉은 노을을 배경으로 울부짖는 한 순간을 포착한 것으로 보인다. 이 작품에는 황소의 얼굴만 클로즈업되었는데, 입을 벌리고 코를 벌름하는 모습이 강렬하면서 동시에 촉촉한 눈동자로 인해 순함을 간직하고 있다. 소는 인내와 끈기로 역경 속에서도 묵묵히 제 갈 길을 찾아가는 선량함과 강인함의 표상이다. 〈이중섭 백년의 신화〉

전시를 설명할 때에는 특히 어린 초등학생들이 많이 왔다. 그런데 한 어린이가 「황소」를 보고 지나가며 "엄마, 소의 눈이 참 슬프다!" 하는 것이 아닌가. 순진한 어린이들에게도 그렇게 보이다니 감동이었다. 그 이후 전시 설명에 그 초등학생의 말을 인용하곤 했다.

1955년 1월 이중섭은 서울 미도파 화랑에서 천신만고 끝에 개인전을 치렀다. 무조건 성공하는 것 외에는 다른 길이 없는, 정신적으로나 경제적으로나 막다른 길목에서 열린 전시였다. 목차와 안내장은 김환기가 맡아서 해주고, 김광균이 화평을 실어주는 등 지인들의 도움이 있었다. 그런데 미술계의 평가는 좋았지만 수금이 제대로 되지 않아 그렇게 바라던 돈은 만질 수가 없었다. 여기에는 돈이 조금 생기면 도움을 준 친구들에게 신세를 갚느라 술을 샀던 이중섭의 성품도 한몫했다. 서울 미도파화랑 전시 후에 빈털털이가 되어 기진맥진한 이중섭은 예정된 전시회를 열기 위해 대구로 내려갔다.

당시 이중섭은 건강이 좋지 않아 신경질이 늘었고, 전시를 준비하느라 지친 몸으로 일정한 거처 없이 여관과 친구 집을 전전했다. 대구에서 열린 전시의 반응은 싸늘했다. 이중섭은 앞날에 대한 절망과 궁핍한 생활로 인한 심한 영향 부족으로 신경쇠약 증세까지 일으켰다. 1955년 5월에는 맥타가트Arthur Joseph McTaggart가 책임자로 있는 대구의 미국문화원에서 개인전을 열었다. 전시는 완전히 실패했지만 맥타가트가 은지화 세 점을 입수해 미국의 뉴욕 현대미술관으로 보냈고, 이중섭이 사망한 1956년 뉴욕 현대미술관에 소장되었다.

가족을 만날 수 있다는 꿈이 물거품처럼 사라지자 이중섭은 끝내 절망에 이르기 시작했다. 덴마크의 철학자 키르케고르Kierkegaard, Sören Aabye는

절망을 죽음에 이르는 병이라 했다. 그는 '죽음에 이르는 병'은 자기 상실이고, 자기를 있게 한 신과의 관계를 상실했을 때 발생하며, "절망에 대한 안전한 해독제는 신에 대한 믿음"이라고 주장했다. 키르케고르가 맞았던 것일까? 이중섭은 절망의 늪 가운데에서 종교에 귀의하겠다고 소울 메이트였던 친구이자 시인인 구상에게 말했다고 전해진다.

대구에서 기인인 한 친구가 이중섭의 그림에 붉은 색깔이 지나치게 많은 걸 보니 빨갱이 아니냐고 내뱉은 해프닝이 있었다. 그 이야기를 들은 이중섭이 경찰서를 직접 찾아가 자신은 결코 빨갱이가 아니라고 연거푸 확인하는 등 현실을 파악하는 능력이 현저히 떨어지는 모습을 보이자 시인 구상이 정신 치료를 받도록 주선해주었다.

이중섭은 병원에 있으면서 자신이 멀쩡하다는 것을 사람들에게 알리기 위해 거울을 꺼내 들고 즉석에서 그림을 그렸다. 그 그림이 「자화상」이다. 죽기 1년 전에 그린 이 그림에는 피폐하고 암울한 내면과 병약한 몸이 고스란히 드러나 있다. 「자화상」에는 건강이 좋지 않아 담배도 피우지 못하고 머리와 수염이 초췌하게 자라난 흐린 얼굴이 보인다. 괴로워하는 표정도 아닌, 이곳에 있으나 이곳에 있지 않은 듯 보이는 퀭한 눈동자를 한 이중섭이다. 이중섭에게 예술은 삶이고 꿈이며 이상향이자 은신처였다고 할 수 있다. 꿈이 산산조각 나고부터는 멍한 모습의 자화상과 함께 초점을 잃은 흐릿한 풍경이 애잔하게 펼쳐졌다.

생의 마지막에도 그림을 그리다

이중섭은 가족을 유독 사랑했으나 가정을 지키지 못하고 예술을 해온 자신을 정죄했다. 이중섭은 병원에서 거식 증세를 보였다. 그런 그의 팔

이중섭, 「자화상」, 1955, 종이에 연필, 48.5×31cm
이중섭은 소를 은유로 자신을 표현했다. 그의 소 그림은 자화상과 다르지 않았기 때문이다. 그러나 정신병원에 입원하게 되자 이중섭은 친구에게 자신이 미치지 않았다는 것을 알리기 위해 얼굴을 그려 보여주었다.

처음 가는 미술관 유혹하는 한국 미술가들

과 다리를 묶고 밥을 억지로 먹이려고 하는 광경을 친구인 화가 한묵이 목격했다. 한묵은 마음이 아파 병원에 있던 이중섭을 정릉으로 데려왔다. 밤중에 이중섭의 몸의 상태가 갑자기 안 좋아졌을 때 수월하게 돌볼 수 있고 땔나무도 아낄 수 있는 하숙집에서 같이 지내기로 한 것이다.

이중섭은 마릴린 먼로Marilyn Monroe가 주연한 미국 영화 「돌아오지 않는 강」이라는 제목을 듣고 난 뒤 제목이 좋다고 몇 번을 되뇌었다고 한다. 어느 날 한묵이 방문을 열어보니 이중섭이 술 냄새를 풍기면서 신문에 실린 영화 광고를 잘라 벽에 붙여놓고 보고 있었다. 그 주위에는 일본에서 온 아내의 편지를 뜯지도 않은 채 함께 붙여놓고 허탈하게 웃고 있었다는 말도 전해진다. 이중섭은 「돌아오지 않는 강」이라는 제목으로 여러 점의 그림을 그렸다. 그것이 그가 살아서 마지막으로 그린 일련의 그림들이다.

「돌아오지 않는 강」에서 아이는 창틀에 기댄 채 팔에 고개를 뉘기도 하고 고개를 똑바로 들기도 하면서 한복을 입고 머리에 무언가를 지고 오는 여인을 기다리고 있다. 그 여인은 북에 두고 온 어머니일 수도 있고, 그렇게 원했으나 만나지 못한 일본에 있는 아내일 수도 있다. 감상자인 우리는 아이와 여인을 함께 볼 수 있지만 그림 속 아이는 여인을 볼 수 없어 기약 없이 기다린다. 연작 중 마지막으로 그린 것으로 보이는 작품에는 아이의 눈, 코, 입, 귀가 모두 사라지고 없다. 기다리다 지쳐서, 울다 지쳐서, 돌아오지 못하는 줄을 알면서도 기다려볼밖에 도리가 없는 멍들어버린 가슴이 그림에 묻어난다.

정신병동에 입원해 있었던 이중섭은, 청량리 뇌병원에서 정신이상이 아닌 극심한 황달로 인한 간염이라는 판정을 받고 퇴원해 친구 집에 머물렀다. 그러다가 대변까지 받아낼 정도가 되자 친구들이 재입원시켰고 입

**이중섭, 「돌아오지 않는 강」, 1956, 종이에 유채,
18.8×14.6cm, 임옥미술관**
전쟁 중 헤어졌던 생사를 알 수 없는 어머니에 대한 그리
움을 표현한 것으로 보이는 이중섭의 생애 마지막 연작이
다. 1956년 3월 신문에는 원산을 비롯한 영동 지방에 엄
청난 폭설이 내려 이재민이 속출했다는 기사가 연일 보도
되고 있었다.

원한 지 한 달가량 되었을 때 병원에서 홀로 숨졌다. 이중섭은 마흔한 살이던 1956년 서대문 적십자병원에서 간장염으로 사망했다. 죽음의 신은 인간을 무작위로 앗아 간다. 누구나 가야 하는 그곳이지만 통념으로는 늙은이들에게 속하는 죽음이 젊은 이중섭을 집어삼켰다. 이 세상에서 남들보다 일찍 사라진 이중섭은 동료 화가들과 문인인 친구들에게 그리움으로 남아 평전, 에세이, 영화, 시, 뮤지컬 등으로 다시 태어나곤 한다.

2016년 이중섭 탄생 백주년을 기념해 국립현대미술관 덕수궁관에서 〈이중섭, 백년의 신화〉전이 진행되었다. 여기저기 흩어져 있던 이중섭의 모든 조각들을 모아서 전체적인 하나의 완성된 그림 퍼즐처럼 조망하고자 하는 취지였다. 이중섭 전시 사상 최초로 국립미술관에서 열린 대형 전시였다. 이 전시는 덕수궁관에 있는 네 개의 전시실을 모두 사용하였다. 이중섭의 삶의 궤적을 따라가면서 작품, 엽서화, 편지화, 은지화, 아카이브로 구분해 장식하고 관객을 맞이했다. 독일민요 「소나무」를 배경

음악으로 틀고 이중섭의 생애 사진을 동영상으로 돌렸다. 전시 해설을 하면서 동선의 마지막 공간에 갈 때면 매번 시나브로 목구멍이 막혀왔다. '소나무야 소나무야 언제나 푸른 네 빛'으로 시작하는 이 노래는 이중섭이 가장 좋아한

저자 김재희와 그녀의 남편, 〈이중섭 백년의 신화〉
전시장에서, 2016

노래로 생전에 많이 불렀다고 한다.

이중섭은 한국 근현대사에서 비극적인 삶을 살면서도 생의 마지막 순간까지 예술 활동과 사랑을 둘 다 놓지 않았다. 이중섭의 삶과 예술은 분리할 수 없다. 그의 삶은 예술이었고, 예술은 그의 삶이었다.

전시를 설명하는 내내 셀 수 없을 정도로 많은 관객과 함께했다. 나의 전우戰友인 남편 전창은 나와 취미가 달라서 내가 해설하는 전시장에 한 번도 오지 않았다. 〈이중섭, 백년의 신화〉전은 내가 도슨트를 시작한 지 10년 만에 남편이 유일하게 관심을 보이고 관람한 전시다. 우리는 왜 이렇게 이중섭에 열광하는 것일까? 곰곰이 생각하던 중에 보들레르Charles Baudelaire의 매혹적인 말을 통해 이해할 수 있었다.

"나는 기쁨이 아름다움과 연결될 수 없다고 주장하지는 않겠지만, 기쁨이 아름다움의 가장 통속적인 장식물 중 하나라고 말하고 싶다. 그러나 슬픔은, 말하자면 아름다움의 멋진 동반자인데, 그 안에 불행이 섞여 있지 않은 아름다움의 유형을 나는 거의 생각할 수 없을 정도이다."

"한국의 정직한 화공이 되고 싶다"던 이중섭은 마지막 희망이 사라졌던 순간에도 그림으로 정직하게 자신을 드러냈다. 이중섭의 그림에는 아련한 그리움, 슬픔, 불행, 이루어지지 않을 아름다운 희망을 가졌던 그의 삶이 오롯이 담겨 있다.

처음 가는 미술관 유혹하는 한국 미술가들

고독을 강렬하게 표현한
색채의 추상성

|

최욱경
(1940~1985)

　최욱경은 호기심 가득한 눈으로 새로운 것에 대한 실험 태도를 보여주는 작가다. 그녀는 스물여덟 살 때부터 미국의 대학에서 학생들을 가르치기 시작해 대학 교수로 자리매김했다. 최욱경은 체코 출신 작곡가 구스타프 말러Gustav Mahler의 교향곡에 깊이 빠졌다고 한다. 말러는 관악기, 현악기, 타악기 등을 동원해 온갖 신기한 소리들을 만들어냈고, 그것을 통해 인생의 밝은 면과 어두운 면을 함께 그려냈다. 최욱경은 세련된 색상으로 작은 몸에 숨겨진 에너지를 음표처럼 뿜어내는 작품을 그림으로 남겼다. 최욱경은 작곡가가 오케스트레이션하듯 색상의 면을 이용해 피아니시시시모나 포르테시시모로 대형 캔버스에 자국을 남겼다.

최욱경의 그림, 구스타프 말러의 음악

최욱경은 일제강점기인 1940년 교학사 창업주의 딸로 유복한 환경에서 태어났다. 그는 어려서부터 유난히 깊은 감수성으로 사물을 깊이 생각하는 예술적 재능을 나타냈다. 최욱경의 부모는 그런 딸을 아낌없이 후원했다. 최욱경은 열 살 무렵인 1950년에 김기창, 박래현 부부에게 본격적으로 그림을 배우기 시작했다. 그 후 김흥수, 장운상, 정창섭, 김창열에게 사사했다. 한국에서 미술 영재교육을 단단히 받은 엄친녀 최욱경은 대학을 졸업하고 1963년 미국으로 유학을 떠났다.

그는 그곳에서 세계적으로 큰 영향을 미친 미국의 추상표현주의 양식을 받아들였다. 추상표현주의는 미국 미술이 처음으로 유럽 미술과는 별개로 세계적 주목을 끈 움직임으로 초대형 캔버스에 이미지 없이 강렬하고 순수한 색채와 물감으로 긋고 뿌리고 던져 작가의 물리적 창작 행위를 중요시 여긴 새로운 표현 운동이었다. 잭슨 폴록Jackson Pollock으로 대표되는 추상표현주의는 스케일이 큰 것이 특징이다.

최욱경은 색면추상화가 마크 로스코Mark Rothko를 흠모했다. 특히 윌렘 드 쿠닝Willen De Kooning의 그림에서 심연의 잠재의식이 선과 색채로 혼합되고 형체로 나타나는 것이 흥미롭다고 생각했다. 그녀의 빨강과 노랑, 파랑의 원색 대비와 속도감이 느껴지는 획과 변화무쌍한 표면은 누구보다도 드 쿠닝의 화면과 호흡을 같이하고 있다.

최욱경은 1971년 8월 말 귀국해 신세계화랑에서 유학 중에 그린 작품으로 개인전을 열었지만 미술계의 관심을 끌지 못했다. 그는 여러 모로 잘났지만 예민하고 고독한 기질이 있었다. 그런 최욱경이 1971년 귀국 전시에서 받은 상처는 그의 가슴을 후벼 팠을 것이다. 미술평론가 이경성은 최욱

처음 가는 미술관 유혹하는 한국 미술가들

경의 본질을 페시미즘이라 했다. 유복한 가정에서 일견 남부러울 것 없어 보이는 그를 염세주의적인 여자로 만든 건 무엇이었을까.

아마 우리나라 역사상 가장 비극적인 시대로 꼽히는 일제강점기와 한국전쟁이 그 원인이 되었을 듯 싶다. 다섯 살에 해방을 맞고 난 후, 혼돈의 해방 공간에서 벌어진 전쟁의 비극적 참상이 우리나라를 뒤덮은 후 휴전이 되었을 때 최욱경은 열세 살이었다. 그는 안전한 가정에서 부모의 보호 아래 편안하게 그림을 그리며 살았지만, 남과 다른 예민한 감각이 있었기에 시대의 비극적인 갈등과 고통과 부조리가 무의식적으로 몸에 새겨져 시도 때도 없이 그녀를 괴롭혔을 것이다. 최욱경이 어린 시절에 겪었던 시대의 비극이 그녀를 염세주의자로 만들었을 가능성이 크다. 나는 최욱경이 결혼하지 않은 걸로 아는데 이상하게도 최욱경의 가족에 관한 자료를 찾기가 힘들었다.

최욱경은 특히 구스타브 말러를 좋아했다. 말러는 음표를 단 하나라도 적으려면 어린 시절에 보고 들었던 것에 대한 기억을 떠올려야 했다. 특히 어릴 적 보았던 아이의 시신을 담은 관이 선술집에 모인 흥겨운 사람들을 뚫고 나가는 아이러니한 모습은 말러의 뇌리에 각인되었다. 당시 다섯 살 이하의 유아 가운데 반 이상이 역병에 걸려 건강했던 아이가 사흘 만에 뻣뻣한 시체가 되곤 했다. 20세기 초까지만 해도 영양실조와 질병으로 어린이의 약 3분의 1이 성인이 되기 전에 죽었다.

말러는 아이들의 죽음에 대한 세상의 무관심에 무서워서 몸을 떨었다. 말러는 죽은 아이에 대한 존중과 질병의 치료법을 음악으로 표현했다. 그의 둘째딸도 성홍열로 다섯 살에 사망했다. 말러가 19세기 말에 느꼈던 세상의 부조리는 작품의 모티브가 되었다. 말러는 클림트Gustav Klimt와

최욱경, 「환희」, 1977, 캔버스에 유채, 227×456cm, 국립현대미술관 사진 제공: 유족
배경으로 보이는 노란색 바탕 위에 빠르게 그려진 듯한 파랑, 초록, 주황의 색면과 색채의 대비 효과
가 뛰어나다. 색면은 생명감이 넘쳐흐른다. 새와 같은 짐승이 연상되기도 하고, 이상한 꽃들이 춤추는
듯한 모습으로 보이기도 한다.

처음 가는 미술관 유혹하는 한국 미술가들

절친한 사이였으며, 작곡가 쇤베르그Arnold Schonberg와는 다른 사람들이 이해하지 못했을 때에도 서로 상대의 음악을 이해했던 사이다. 말러는 세기의 미녀 알마Alma Schindler와 결혼했다. 외로운 기질로 인해 독신으로 지낸 최욱경의 고독의 깊이가 말러의 그것보다 더 가벼웠다고 말하기는 힘들다.

밝은 태양빛 아래서 발하는 화사한 색채의 향연

최욱경은 서울 집에서 그림을 그리다가 2년 후 캐나다에서 개인전을 연 것을 계기로 다시 미국으로 건너갔다. 그녀는 1974년 뉴멕시코에 있는 한 미술관의 지원을 받으며 10개월간 뉴멕시코를 무대로 한 그림을 그렸다. 이때 그의 그림에 한 획을 긋는 최욱경만의 특징이 있는 작품이 쏟아져나왔다.

밝은 태양빛 아래서 발하는 어지러울 정도로 화사한 색채의 향연은 강렬한 자연을 체험한 결과로 보인다. 그 작품 중 하나가 「환희」다. 세로 227cm, 가로 456cm에 달하는 커다란 스케일의 캔버스에 들어찬 색면의 힘이 강하게 전해진다. 최욱경의 작품을 실제로 전시장에서 접하면 '아, 뭔가 강렬하다!' 하는 감정이 든다. 순간 무엇인지 모를 충동이 마음속에서 세찬 기세로 작동하기 시작한다. 강렬한 색채 배치는 교향악적인 인상을 준다. 더없이 깊고 어두운 심연으로부터 더없이 밝고 높은 것이 올라와 그녀의 손끝에서 드러난다. 염세주의적 사고에 빠져 있던 그녀에게 번뜩이며 짧은 시간 나타났다 사라지는 '환희'를 그리기 위해 대형 캔버스에 몸을 던지는 사진에서 본 가냘픈 최욱경의 모습이 그림처럼 보인다.

최욱경은 주로 두 가지 방법으로 작업했다. 첫째 어떤 특정한 착상이

나 계획 없이 화폭으로 직접 돌입해 상황을 전개하면서 자연발생적으로 유발되는 형상과 그 형상이 제시하는 것에 주목했다. 그러면서 선택하고 정리하면서 질서를 만들어냈다. 둘째 시작부터 일정한 대상이나 형체를 가지고 출발하면서 차츰 이것이 화면 속에 녹아들어가 작업이 끝날 때에는 전혀 다른 모습으로 변모한다. 나는 이 두 가지 방법이 공통적으로 자연의 선물인 원시적 감각의 흐름을 따른다는 데 중요한 지점이 있다고 생각한다. 마치 소설가가 장편소설을 쓸 때 전체 줄거리와 구성을 미리 구상해놓고 쓰지 않고 마음이 굴러가는 방향을 따라가면서 완성하는 방법과 같다.

그는 오랜 미국 생활을 정리하고 한국에서 첫 여름을 보낸 경남 거제군 학동에서도 색채의 환희를 만났다. 「학동마을」에는 경상도의 산과 들에서 받은 느낌이 요약된 곡선과 태양 곡선이 혼재해 있다. 그림을 보면 생명이 꿈틀거리는 것 같다. 찬란한 태양 광선으로 인해 최욱경의 눈에 보이는 생명체들이 그림 안에서 숨을 쉴 수 있게 되었다.

이렇듯 밝은 그림을 그리던 시절에도 같은 학교에서 일했던 동료 교수이자 미술사학자 김영나가 본 일상의 최욱경은 사뭇 어둡다. 나는 대학 시절 김영나에게 서양미술사를 배웠다. 가장 재미있는 강의 중 하나였고, 그 강의를 계기로 서양미술에 더욱 관심을 가지게 되었다. 최욱경이 옆 건물인 서양화과 강의실에서 그림을 지도하고 있었다는 것을 그의 작품에 대해 공부하면서 알게 되었다. 김영나는 "최욱경은 몸매가 아주 작고 말랐으며 안색이 그다지 건강해 보이지 않았다. 아래위로 검은색 옷을 주로 입었다. 새로운 분위기에 적응하지 못한 듯 자주 담배에 불을 붙이곤 했다. 교수 모임이 있어도 침묵을 지키는 쪽이었고 먼저 자리를 뜨

최욱경, 「학동마을」, 1984, 캔버스에 유채, 38×45.5cm 사진 제공: 유족
경상도의 산과 들에서 받은 느낌이 요약된 곡선과 태양 곡선이 혼재해 있다. 찬란한 태양 광선으로 인해 최욱경의 눈에 보이는 생명체들이 그림 안에서 숨을 쉴 수 있게 되었다. 마치 음악이 갖고 있는 완전 추상성 같다.

는 일이 많았다. 화가로서의 인생과 생활인으로서의 인생에서 생기는 갈등과 고민을 겪는 것으로 보였다"고 전했다.

자신의 경험을 음악의 완전한 추상성으로 표현하다

「학동마을」은 사건의 진위를 떠나 2007년 청탁성 뇌물 로비 사건의 핵

심 물증으로 이슈가 되었던 작품이다. 당시 국세청장 내외가 전 국세청장에게 뇌물로 건넸다고 밝혀진 그림이다. 인사를 앞두고 경쟁관계에 있던 사람을 밀어내 달라며 건넸다고 한다. 당사자는 "차장 인사권자가 아닌 청장에게 뇌물을 왜 주겠는가. 부인들끼리 선물이 오간 것일 뿐"이라며 '그림 로비' 의혹을 강하게 부인했다. 이렇게 물의를 일으킨 사건은 2014년에 와서야 대법원에서 내린 무죄 확정 판결로 마무리되었다.

아쉽지만 미술가들은 작품이 담고 있는 내용으로 대중의 시선을 받지 못하는 경우가 많다. 가끔 엄청난 가격으로 외국의 소더비Sotheby's나 크리스티Christie's 경매에서 고가로 판매되는 경우 또는 위작 시비가 있는 경우에 잠시 관심을 보이는 것이 현실이다.

혼자 살고 있던 자택에서 40대 중반의 젊은 나이에 사망한 채로 발견된 화가 최욱경. 과도한 음주 상태에서 수면제 과다 복용으로 인한 심장발작 사고사였는지, 자살이었는지는 정확히 규명되지 않았다. 평소에 지나친 흡연과 음주로 건강을 해치면서 지내다 작품을 만들 때면 며칠씩 작업에 몰두하던 생활이 그녀를 죽음으로 몰아간 게 아닌가 싶다.

최욱경은 자신의 작품이 옛날과 현재의 경험을 한자리에 콜라주한 것이라고 고백했다. 최욱경의 작품은 일상생활에 관한 것이지만 단순히 그 상황만을 설명한 것이 아니다. 자신의 감성을 눈으로 보이게 그대로 그린 것이다. 마치 음악이 갖고 있는 완전 추상성 같은 것이다. 염세주의적인 최욱경은 이러한 작업을 통해 비로소 새처럼 날 수 있는 자유로움을 얻었나 보다.

실제와 가상이 구분되지 않는
시뮬라크르의 세계

|

박현기
(1942~2000)

비디오아트라는 단어는 1984년 백남준이 위성 프로젝트를 하면서 우리나라에 알려졌다. 그때 스물네 살이었던 나도 밤잠을 자지 않고 기다렸다가 새벽에 백남준의 퍼포먼스를 TV로 시청했었다. 백남준이 한국에 돌아오기 10년 전, 우리가 비디오아트가 뭔지도 몰랐던 시대에 비디오아트 작업을 열정적으로 하던 작가가 있다. 박현기 작가다. 그는 오른손으로 인테리어 사업을 해서 돈을 벌어 왼손으로 예술 작업을 하는 데 그 돈을 썼다. 그는 1970년대 초 고향인 대구에 내려가 인테리어 사업을 하면서도 자신의 작품 방향에 대해 계속 생각하며 이곳저곳을 기웃거렸다. 당시 괜찮은 아파트의 인테리어는 박현기의 '큐빅디자인'에서 다 했다고 해도 과언이 아닐 정도로 번창했다고 한다.

처음 가는 미술관 유혹하는 한국 미술가들

박현기는 1974년 대구에 있는 미국문화원에서 백남준의 영상 작품을 보았다. 그는 미국문화원을 제 집처럼 빈번히 드나들면서 새로운 자료를 찾았다. 그것을 지켜본 미국문화원 직원이 새로운 작업이라며 〈글로벌 그루브Global Groove〉(1973) 전시 자료를 건네주었다.

박현기는 그 비디오 작품을 보고 반해서 그 후 백남준을 존경하게 되었다. 그리고 자신도 백남준과 같은 비디오 작품을 하겠다고 결심했다. 그는 자신보다 10년 연상인 백남준의 '혼성적hybride' 하이테크 실험과는 차별되는 좀 더 동양적인 정신세계를 바탕에 둔 '인간적인' 로우테크 비디오 작업을 하고 싶었다. 그는 자신의 작품 세계를 펼치기 위해 일본에서 신기술을 배우고 돌아왔다. 한국으로 들어올 당시 우리나라 공항에는 비디오 필름을 검열하는 기계조차 없어서 한동안 공항 보관소에서 필름을 보관했을 정도로 그가 가져온 것들은 새로운 미디엄이었다. 1984년 전까지 박현기는 국내에 알려지지도 않은 도구를 이용해 외로운 투쟁을 하며 작업을 하는 작가였다.

박현기의 의식세계에서 평생 공존하며 갈등하는 것

박현기는 일제강점기가 끝날 무렵인 1942년 오사카에서 태어나 해방후 부모님과 함께 고향인 대구 근처의 산골마을에 정착했다. 이후 그는 홍대 서양화과에 입학해 서울에서 고학했다. 새로운 예술을 하여 최고가 되고자 욕망했던 박현기는 대학 3학년 때 외국 잡지에서 포스트모더니즘 건축가 한스 홀레인Hans Hollein의 「움직이는 사무실」이라는 사진을 보고 건축이 회화보다 더욱 진보적일 수 있다고 생각해 건축과로 전과했다.

1960년대 중반, 한국은 5·16 직후 시작된 경제개발 5개년 계획의 활시

위가 '한강의 기적'이라는 과녁을 향해 바쁘게 달려갈 때였다. 수출 주도의 고도성장을 하면서 미국 문화가 물밀듯이 쏟아져 들어왔고, 우리는 그것을 배우느라 과거 문화를 돌아볼 틈조차 없었다. 그러나 박현기는 스물두 살 때 대구에서 만난 문씨 문중의 여든 살 선비에게 학교에서는 가르쳐주지 않았던 우리 조상의 문화를 처음부터 다시 배우고 그것을 마음에 새겼다. 그는 국민학교 2학년 때 한국전쟁이 터지고 생사가 위급한 상황에서도 사람들이 돌을 쌓으면서 빌던 모습을 떠올리며 우리 고유의 정서를 작업의 화두로 잡았다. 돌탑이 암시하는 동양의 영적 세계와 건축가의 비닐 풍선 속 「움직이는 사무실」이 나타내는 현대 문화의 전위적 세계는 박현기의 의식에서 평생 공존하며 갈등했다.

진짜와 가짜 그리고 실상과 가상

「무제」는 유리 성분이 들어간 합성수지로 가짜 돌을 만들어서 진짜 돌과 중첩한 초기 작품이다. 이 작품은 돌탑 비디오가 나오기 전에 만든 것으로 이후 비디오와 실제 돌이 결합되는 모습으로 발전한다. 일루전은 진실같이 보이지만 사실은 가짜인 것이다. 가상과 현실을 오가는 체험, 밖에 있는 실제 돌은 지금

박현기, 「무제」, 1978, 〈박현기전〉, 서울화랑 출품작. 돌과 유리 성분이 들어간 합성수지
사진 제공: 유족
가짜 돌을 만들어서 진짜 돌과 중첩해 탑처럼 쌓아 올린 초기 작품.

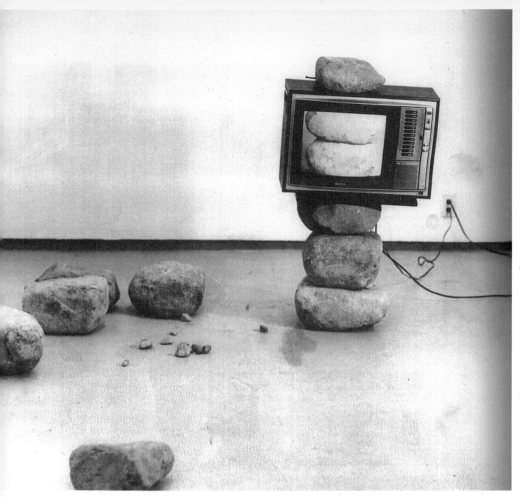

박현기, 「무제(TV돌탑)」, 1979, 제15회 상파울로비엔날레 출품작 사진 제공: 유족
일루전과 실제에 관한 박현기의 관심은 오브제에서 비디오로 옮겨 갔고, 결국 비디오를 통해 훨씬 구체적인 모습으로 표현되었다.

의 돌이지만 모니터 안의 돌은 언제 돌일까? 옛날의 돌을 모니터를 통해 지금 보는 것이다.

비디오카메라는 옛날을 언제나 현재화할 수 있게 해주었다. 마치 돌잔치 영상을 찍은 다음 몇 년 후에 봐도 지금 현재 일어난 일처럼 보이듯이 모니터 안에서는 모든 것이 영원히 현재로 존재한다. 또한 편집이 가능

하므로 시공간이 연결되게 할 수도 있고, 반대로 단절되게 할 수도 있다.

모니터를 통해 보는 시뮬라크르 세계는 실제 현실과 모니터 안의 가상 사이의 구분을 흐려 사람들을 컴퓨터 게임과 같은 판타지의 세계로 이끌기도 하고 리얼 프로그램을 통해 그 속에서 다른 일상을 경험할 수도 있다. 시뮬라크르는 원본이 없거나 혹은 원본보다 더 실제 같은 복제물을 의미한다. 기술이 발달하면서 모니터상의 타임슬립이 지극히 자유로워졌다. 박현기는 당시에는 뉴테크놀러지의 상징인 캠코더를 이용해 물·돌·불·나무의 자연적인 물질들과 어우러지는 한국에서 유일무이한 작품을 만들었다.

「전달자로서의 미디어Media as a Translators」에서는 다양한 퍼포먼스가 밤

박현기, 「전달자로서의 미디어Media as a Translators」, 퍼포먼스, 1982 사진 제공: 유족
낙동강변에서 한여름에 연 이틀간 진행된 야외 쇼. 물, 불, 기타 다른 오브제를 이용한 작업을 시도한 작업으로 원을 따라 휘발유를 부어놓은 후 작가 자신이 원 속으로 들어가 불을 지르는 퍼포먼스다.

처음 가는 미술관 유혹하는 한국 미술가들

낮으로 열렸다. 이 퍼포먼스는 1982년 낙동강변에서 한여름에 이틀간 진행된 야외 쇼로 물과 불, 기타 다른 오브제를 이용한 야외 작업이다. 자정에는 거대한 원형 공간에 불을 지르고, 그 내부에 작가가 옷을 다 벗고 들어가는데 불이 약해짐에 따라 불의 원형 안에 있는 작가의 모습도 사라진다. 그러나 어둠에 가려진 모습은 없음을 뜻하지는 않는다. 단지 보이지 않을 뿐이다. 여기서 '장소'와 '시간'은 변화를 거치면서 결정적으로 '특정'하게 작품과 관계한다. 그는 비디오아트에 대해 사람들이 잘 알지 못했던 시대에 한여름에 TV 모니터, 영상 장비, 기타 재료, 음식물 등을 옮기고 지인들과 함께 작업하며 즐겼다. 박현기가 얼마나 비디오아트의 매력에 반해 있었는지 짐작할 수 있는 대목이다.

15년의 세월이 흘러 재정리된 한국 비디오아트의 선구자

박현기는 SK 신사옥에 설치된 「현현 Presence and Reflection」(1999)을 작업할 때 커미션으로 받은 2억 원을 이태리 까라라에서 대리석을 구입하는 데 전부 쏟아부었다고 한다. 까라라 지방의 대리석은 미켈란젤로Michelangelo Buonarroti가 특히 좋아했던 것으로 유명하다. 당시 박현기는 쉰일곱 살로 왕성하게 활동할 나이였으나 운명의 시간은 이를 허락하지 않았다. 그는 암으로 진단받고 6개월 만에 「현현」이 설치되는 장면도 보지 못한 채 숨을 거두고 말았다. 이후 남겨진 대리석들은 대구 산골 마을의 폐교에 버려지듯이 보관되어 있다가 박현기 사후 15년 만에 깨끗하게 청소되어 2015년 국립현대미술관 과천관 제1 원형 전시장에서 열린 〈박현기 1942-2000, 만다라〉전 전시장에 「현현」 연작의 영상을 투사하는 판으로 사용되었다.

나는 「현현」에 관해 관객에게 설명할 때에는 항상 그 대리석에 앉아서 이야기를 나눌 수 있게 안내했다. 관객과 함께 그 대리석에 앉아 한 치 앞도 알 수 없는 세상에서도 꿈을 잡고자 했던 그의 간절한 마음에 대해 이야기하면 애틋해지곤 했다. 관람객 중에는 한국의 미디어아트를 공부하기 위해 찾아온 외국 학생과 관련자들이 심심치 않게 있었고, 타 도시에서 박현기의 전시를 관람하기 위해 서울로 온 관객도 많았다.

박현기는 한국 비디오아트의 선구자로서 독보적인 존재다. 박현기의 작품과 자료는 국립현대미술관에서 관리하는 미디어 아카이브로는 최초의 컬렉션으로 중요한 시범 사례가 되고 있다.

처음 가는 미술관 유혹하는 한국 미술가들

6 전시실

리얼리티, 극사실로 외현 판타지를 보여주는

손응성 (1916~1978) 독자적 화풍을 확립한 한국 사실주의의 선구자

한운성 (1946~) 사실적 묘사로 나타낸 동시대의 리얼리즘

이광호 (1967~) 내가 나를 보는 방식으로 세상이 나를 보는 시선

독자적 화풍을 확립한
한국 사실주의의 선구자

|

손웅성

(1916~1978)

국립현대미술관에서 도슨트로 활동하는 10여 년 동안 나는 손웅성의 작품을 해설할 기회가 한 번도 없었다. 작품을 실제로 감상한 경험도 없었다. 그는 일반인뿐만 아니라 미술계에서도 별로 알려지지 않은 인물이다. 손웅성은 해방 직전인 1944년에 개인전을 연 이후 한 번도 개인전을 열지 못한 작가다. 한 번뿐이었던 개인전 도록은 현재 남아 있지 않은 것 같다. 국립현대미술관에 소장된 작품도 자주 전시되지 않고 있다.

내가 손웅성의 슬라이드 이미지를 처음 본 것은, 2015년 종로에 있는 두산아트센터 연강홀에서 하는 미술평론가 박영택의 강의를 들으러 갔을 때였다. 강의 제목은 '한국근대미술─전통과 문명의 갈림길에서'였다. 박영택은 우리나라 사실주의 화가로 손웅성을 소개하면서 그가 그린 정

물화를 슬라이드로 보여주었다. 캔버스에 박힌 듯한 정물은 손응성의 열망을 담고 있었다. 나중에 알았는데 손응성은 굴비를 그릴 때에는 굴비만 먹었을 뿐만 아니라, 굴비 그림의 완성도를 '짜다', '싱겁다'로 표현했다고 한다. 손응성의 그림을 보면 정물을 제대로 표현하고자 하는 그의 열망이 그 이미지를 통해 나에게 전달되면서 생생하게 느껴지는 맛이 있었다. 평생을 치열하게 그림을 그리며 살았으나 이름도 알려지지 않은 작가가 얼마나 많을지 모를 일이다.

한국 사실주의의 선구자, 손응성

일제강점기에 부유한 집에서 태어나 자상한 부모님 아래에서 자란 손응성은 학교 생활에 정을 붙이지 못했다. 그는 공부도 재미없었지만, 특히 학교 선생님들의 훈육을 견디기가 힘들었다. 이후 서울로 이사해 중학교를 다녔는데 그곳에는 더 무서운 선생님이 있었다. 선생님은 손응성이 글씨를 못 알아보게 쓴다고 노트를 돌돌 말아 뺨을 때리기를 밥 먹듯이 했다. 그는 갈수록 학교에 취미를 잃었고 어제 들고 온 가방을 그대로 학교에 가져가는 일이 많아졌다. 성적은 형편없이 떨어졌다.

손응성은 틈만 생기면 그림 그리기에 열중했다. 그가 학교를 그만둔다고 하자 부모님은 그림 선생님을 찾아주었다. 이후 손응성은 중학교를 자퇴했다. 언뜻 그림과 관계없어 보이는 이 에피소드는 손응성이 훗날 오로지 사실주의 회화만을 추구했던 면모를 이해하는 데 도움을 준다. 한국 서양화 사실주의의 선구자인 손응성은 식민 지배, 해방, 파괴적인 전쟁, 분단, 유신이라는 격변의 소용돌이 한가운데 살면서도 평생 사실주의 그림에 빠져 지냈다.

처음 가는 미술관 유혹하는 한국 미술가들

손응성의 미술 선생님은 현실적 리얼리즘 그림을 그리는 일본인으로
〈조선미술전람회〉에 해마다 작품을 출품해 총독상을 받기도 한 사람이
었다. 손응성은 사방 벽에 빈틈없이 그림이 걸려 있는 화실 분위기와 페
트롤, 테레핀 등 미술 재료의 냄새에 매료되었다. 그림 선생님은 손응성
이 상상한 이상으로 친절하게 대해주었다. 그는 화실을 처음 방문한 다
음 날부터 그림을 배우기 시작했다. 청소년기에는 선생님이 학생을 대하
는 태도가 학생의 미래를 바꿀 수 있다. 손응성은 열여덟 살 되던 1934년
에 〈조선미술전람회〉에서 정물로 입선하며 일본으로 유학을 떠났다.

사실주의 그림을 그리던 손응성은 태평양전쟁이 한창이던 1943년 조
선과 일본의 화가들이 모여 조직한 친일 미술단체인 '단광회'에 가입해 조
선징병제 시행을 기념하는 집단 창작에 참여했다. 손응성이 이십 대 후
반이던 1937년 중일전쟁이 발발하면서 조선총독부는 '내선일체'를 내세
우며 민족말살 정책을 추진했다. 1940년에는 조선 민족의 뿌리를 모조리
없애기 위해 창씨개명 정책을 강행했다. 조선인의 이름이 쓰인 것은 민
원사무소에서 아예 취급조차 하지 않을 정도로 강력했다. 일본 이름으로
바꾸지 않으면 일상생활이 안 되는 상황이었다.

몇 년 전 나는 원로 조각가 전뢰진과 이야기를 나눌 기회가 있었다. 종
로를 함께 걸어가는데 작가가 어린 시절 이야기를 하셨다. 일제강점기에
는 이 거리가 온통 일본 말로 가득 찼었다는 얘기였다. 조선 말은 집에서
만 할 수 있었고, 집 밖에서는 모든 대화를 일본어로만 해야 했다고 한다.

1941년부터 1945까지 태평양전쟁 기간에 일본은 조선인에게 극한에 달
하는 탄압 정책을 실시하였다. 1943년은 일본으로 공부하러 간 많은 젊은
예술가들이 징용을 피해 조선으로 돌아오던 해였다. 이중섭도 그해에 징

용을 피해 조선으로 돌아왔다. 그런데 손응성은 무슨 일인지 일본에 남아 있었다. 사실주의 그림을 그리는 손응성은 '단광회'에 들어가는 것을 피할 수 없었을 것이다. 그는 민족의 비극인 한국전쟁 중에는 종군화가로 참여했다. 일제강점기 말기에 친일을 했다는 이유 때문인지 예술가 손응성에 관한 평가나 연구는 안타깝게도 그의 작품성에 비해 매우 미진하다.

서양의 풍속화와 한문 텍스트를 함께 그리다

손응성의 「부녀보감婦女寶鑑」을 보면 서양의 풍속화를 연상케 하는 손바닥 크기만 한 엽서의 이미지를 책의 왼편에 그려 넣었다. 동양 특유의 단색 느낌을 주는 한지 위에 컬러 엽서가 놓여 있다. 엽서 안을 들여다보면 종이와 부채가 널브러진 실내에서 한 남자가 뒤쪽에서 여인의 손을 잡으며 구애하고 있고, 여인은 이를 거부하는 듯한 몸짓을 보인다. 손응성은 무대 오른편에 있는 열린 커튼 사이로 이 남녀를 목격하는 다른 여인을 등장시켰다. 그 시절에 있었던 엽서를 그대로 모사한 작품인지도 모르겠다.

17세기 네덜란드의 풍속화에서 볼 수 있는 그림이다. 매우 뛰어난 솜씨를 지녔던 네덜란

처음 가는 미술관 유혹하는 한국 미술가들

손응성, 「**부녀보감**婦女寶鑑」, 1959, 50×60.6cm 사진 제공: 유족

마룻바닥에 펼쳐진 고서에 서양 엽서와 한문 텍스트가 극사실적으로 그려져 있다. 엽서의 그림 내용
과 한문 텍스트는 서로 전혀 상관이 없다. 시서화 일치론이 완전히 파괴되어 긴장감을 유발한다.

드 화가들은 해상무역으로 부유해진 부르주아 집에 어울리는 그림을 팔기 위해 작은 크기의 화폭에 사물이나 인물의 세부까지 아주 꼼꼼하게 그렸다. 그때까지만 해도 그림으로 나타내기에 하찮은 주제로 여겨져 서양 미술사에서 거의 다루어지지 않았던 그 시대의 생활상을 그림에 담아냈다. 대표적인 작가로는 고요한 실내 풍경과 인물을 그린 요하네스 페르메이르Johannes Vermeer를 들 수 있다. 페르메이르의 그림에는 잘 정돈된 집 안에서 편지를 읽거나 일을 하는 여자들의 모습이 매우 단순하면서 신비롭게 묘사되어 있다. 그는 은은한 빛의 효과와 색채의 섬세한 조화, 고요한 분위기가 돋보이는 그림을 그렸다.

「부녀보감婦女寶鑑」 안의 한문 텍스트는 각기 다른 곳에서 인용되어 의미가 전혀 연결되지 않는다. 첫 부분에는 명심보감에 나온 부녀자의 네 가지 덕목 중 일부가 적혀 있다. 다음으로 조선 중기의 어떤 문신文臣이 쓴 글의 한 구절이 등장한다. 손응성은 그림과 전혀 연관성이 없는 글의 내용을 확실히 읽어 내려갈 수 있도록 세밀하게 그렸다. 책장에 적힌 연대가 고종이 즉위했을 당시의 연호 '광서 12년 병술'이라고 표기되어 있는 점으로 보아 출처가 각기 다른 구절을 수집해 글을 구성했음을 알 수 있다.

어느 날 집안에서 내려온 고서를 펴놓았는데 우연히 서양 엽서가 떨어졌고, 그것을 본 손응성이 재미있다고 생각하고 그린 그림이 아닐까? 아니면 작은 크기의 화폭에 사물이나 인물의 세부까지 아주 꼼꼼하게 그려내 그 시대의 생활상을 모두 그림에 담아낸 네덜란드의 풍속화에 매력을 느끼고 그것을 자신만의 주제와 표현법으로 다지기 위해 노력한 연구의 결과물은 아닐까?

이질적인 사물과 아무 연관 없는 글들이 한자리에 놓여 생기는 긴장감

처음 가는 미술관 유혹하는 한국 미술가들

손응성, 「석류」, 1962, 캔버스에 유채, 37.9×45.5cm 사진 제공: 유족
석류를 그릴 때는 석류나 고추장만 먹고, 백자를 그릴 때는 소뼈를 다린 곰국만 먹고, 굴비를 그릴 때는 직접 장에 나가 굴비를 사다가 아침저녁으로 굴비만 먹었다. 그가 석류를 그릴 때 얼마나 많은 석류를 먹었을지 궁금하다.

이 느껴지는 그림이다. 한자는 상형문자에서 비롯되었다. 그래서 한자를 상용어로 쓰던 조선 시대까지 글씨와 그림은 동체同體 또는 동원同源으로 생각하는 서화 일치론이 기본이었다. 그런데 손응성의 서양화에서는 완전한 불일치가 드러난다. 서양 문물을 받아들인 시대를 표현하기 위해 의도적으로 조선 시대의 시서화 일치론을 파괴한 것일까?

우리나라의 미술은 서화 일치론이 기본이었는데, 미술가들의 유일한

등용문이었던 일제 총독부가 주관하는 '조선미술전람회'가 열리면서 동양화, 서양화, 조각, 서예, 사군자로 나뉘었다. 우리가 지금 동양이나 서양에 대해 생각하는 방법론은 이때부터 시작되었다.

손응성은 극도의 사실주의를 구사해 독자적인 화풍을 확립했다. 그의 남다른 집착증을 잘 보여주는 일화가 있다. 손응성은 비원을 그릴 때 늘 망원경을 가지고 다니면서 정자의 기와 한 장, 나무의 나뭇잎을 하나하나 꼼꼼히 관찰하며 그렸다고 한다. 6년이 넘게 하루도 빠지지 않고 직원들과 같이 출근하며 그렸다는 점도 손응성의 무서운 저력을 보여준다.

최인호가 생각하는 진정한 예술가 손응성

속성이 깊이 들어갈수록 사물의 느낌이 축적되어 손응성의 그림이 된다. 플로베르Gustave Flaubert는 대표적인 사실주의 소설인 『보바리 부인』에서 주인공 엠마가 비소를 먹고 자살하는 장면을 쓰면서 입 안에서 비소의 맛을 느꼈다고 고백했다. 그의 조카인 소설가 최인호는 손응성이 「굴비」 그림을 선물하면서 "이번 굴비는 좀 짜게 되었어. 좀 더 싱거워야 하는데" 라고 했다고 전한다.

손응성은 이처럼 천착하는 태도로 대상이 개별적으로 드러내는 존재성을 제대로 꿰뚫어 보는 능력을 얻었다고 볼 수 있다. 석류를 즐겨 그린 이유에 대해 그는 이렇게 말했다. "우선 색감이 그렇고, 또 오랜 인고 끝에 열매를 맺는 그 과정이 한국인의 역사와 상통하는 점이 있기 때문이다." 석류를 먹고 그리는 것은 석류의 실체에 대한 이해를 더욱 심화하는 것이기도 하지만, 한국인의 역사에 대한 정서적 감응을 얻는 중요한 계기이기도 하다.

유화물감을 쓰면서도 기름기를 빼낸 무광택의 질감은 한국인의 담백한 맛을 표출해내려는 작가만의 독특한 비법으로 보인다. 「석류」가 발산하는 조형감은 신비로움을 자아낸다. 이 정도 되면 그의 그림의 진정한 주제는 그려진 대상이 아니라 대상을 향한 몰입에서 나오는 교감의 발현이라고 할 만하다. 손응성은 대상이 지니는 아름다운 진실성을 분명하게 부각해 인간의 삶에 감도는 정적을 그리고 싶어 했던 것 같다. 그의 정물 still life은 석류든 굴비든 고요한still 삶을 나타내고 있다.

손응성은 「서강부근」이라는 짧은 글을 썼다. 강가 밤섬에서 오는 나룻배를 기다리는 사람들이 바람에 옷자락을 날리며 서 있는 모습에 매력을 느끼고 그 광경을 그려볼 생각에 여러 번 그곳에 가보았는데, 서양 거장들의 그림이 머리에 떠올라 실마리를 찾지 못하자 몇 해를 두고 부단한 관찰을 해야겠다고 결심한다는 내용이다. 「부녀보감婦女寶鑑」에 서양 엽서를 그리기까지 손응성이 얼마나 많은 시간 동안 엽서를 들여다보고 관찰했을지 짐작해볼 수 있다.

그는 작품을 그릴 때는 이처럼 치밀한 태도를 보였으나 가정에서는 무책임한 가장이었던 것으로 보인다. 어쩌면 전쟁이 그를 극도의 가난으로 몰고 가는 바람에 어찌 할 수 없는 형편이 되어버린 듯하다. 아마도 손응성은 전쟁 중에 이중섭보다 더 살기 힘들었을지도 모른다. 한국전쟁 당시 부산 광복동의 르네상스 다방은 피난 온 예술가들의 아지트였다. 한국전쟁 와중인 1952년 부산에 있는 르네상스 다방에서 이중섭, 손응성을 포함한 몇 명의 화가가 〈기조전〉이라는 전시를 열었다. 전시 중에 이중섭의 그림은 팔리고, 손응성의 그림은 아직 안 팔렸을 때이다. 동갑내기 친구인 이중섭은 손응성이 알아차리지 못하게 도와주고 싶은 마음에 손

웅성의 그림에 판매 딱지를 붙이고, 그림값을 받았다고 하면서 자신이 받은 그림값의 일부분을 손웅성에게 주었다. 후에 손웅성의 그림이 팔리면서 손웅성은 그림값을 두 번 받게 되었다고 한다.

소설가 최인호는 중학교 3학년 때 어머니 심부름으로 외삼촌에게 쌀을 갖다준 일이 있었다. 손웅성은 쌀이 없을 정도로 생활이 구차했다. 1954년에 대한미협전 대통령상을 수상했는데 그때 받은 수상금을 모두 술을 사 먹는 데 썼다고 한다. 심지어 엿장수가 빈 술병을 사 가면서 영업이 잘 되어가냐고 놀렸다는 일화가 있을 정도였다. 최인호는 삼촌 손웅성이 오직 그림과 술밖에 모르는 천진한 어린아이였다고 회상한다. 최인호는, 예술가는 스님처럼 가정을 버리고 머리 깎고 출가할 수는 없겠지만, 세속에 살면서도 '청산靑山에 살으리랏다'를 꿈꾸는 자들이라고 말한다. 최인호에게 삼촌 손웅성은 진정한 예술가였다.

사실적 묘사로 나타낸
동시대의 리얼리즘

|

한 운 성
(1946~)

한운성은 말했다. "예술가는 예술가이기에 앞서 우선 철저한 장인이 되어야 한다. 그렇다고 손의 능력 이상의 '무엇을'이란 작가 정신이 표출되지 못한다면 그는 평생 장인에 머무를 수밖에 없다. 그것이 예술가와 쟁이의 차이점이다. 그러나 나는 표현이라는 측면에서 볼 때 탁월한 두뇌의 무딘 손보다는 탁월한 솜씨의 무딘 두뇌를 높이 산다."

한운성은 미술대 회화과 시절에 실존주의의 영향으로 문리대 도서관에서 많은 시간을 보냈다. 그는 감상적 낭만주의를 경계하고 합리주의를 지향했다. 일례로 1971년 회화과 대학원 졸업 논문으로 「현대 회화에 있어서의 주관과 객관에 관한 문제」를 연구했다. 그의 관심사가 '주관'과 '객관'에 관한 문제였음을 알 수 있다.

예술가는 누구보다도 주관적인 활동의 결과물을 작품으로 남기는 사람이다. 그런데 젊은 예술가 지망생인 한운성은 객관에 대해 치열한 고민을 한 흔적을 논문에 남겼다. 한운성은 판화를 제대로 배우고자 미국으로 유학을 가기 위해 영어 공부를 무척이나 열심히 했다. 한미교육위원단 장학 프로그램인 풀브라이트Fullbright 장학생 선발 당시 그의 토플 성적은 300점이었다. 나는 이 토플 점수가 작가가 예술에서 추구하는 장인 정신과 관련이 있다고 생각한다. 훗날 한운성은 미술 분야에서 선발된 사람이 없던 때라 자신이 뽑혔다는 이야기를 들었다고 한다.

미국 유학 중에 그는 국내 화가들도 알고 있는 이른바 미국 유명 작가들에 대해 현지 학생들이 자신이 아는 만큼 알지도 못할 뿐 아니라 통 관심도 없는 듯한 태도에 충격을 받았다. 그리고 그 경험은 먼 미국 땅에서 자신을 다시 돌아보는 계기가 되었다.

한운성은 자신을 외국의 사례와 비교해서 찾아야 한다는 강박관념이 문화적 열등의식의 결과물이라고 생각했다. 그는 동서양의 문화에 대한 거대 담론을 추구하기보다는 자신의 주관적인 생각과 체험을 작품에서 보편타당한 방식으로 표현하려고 노력하는 것이 중요하다는 사실을 깨달았다. 한운성이 미국 유학에서 얻은 가장 큰 성과는 자신이 한국에서 석사학위 논문을 통해 밝힌 주제에 대한 확인이라고 할 수 있을 것이다.

구겨진 캔으로 대량 소비사회의 적나라한 끝자락을 나타내다

「욕심 많은 거인」은 한운성이 미국 유학을 다녀온 후 자동차 바퀴에 눌려서 찌그러진 코카콜라 캔을 사실적으로 묘사한 그림이다. 한운성은 미대 지망생이 정밀묘사 과제를 하듯 콜라 캔을 상세히 묘사하는 데 집중하

한운성, 「욕심 많은 거인」, 1974, 석판, 75×56cm, 국립현대미술관 사진 제공: 한운성
유학 생활 초기에 한운성이 본 것 중 가장 특색 있는 것은 길가에 흔하게 나뒹굴던 구겨진 코카콜라
캔이었다. 완전히 납작하게 찌그러진 캔은 미국의 자본주의적 풍요와 대량 소비사회의 적나라한 끝자
락을 은유한다.

였다. 그는 납작하게 눌린 코카콜라 캔의 일그러진 주름과 붉은 색상 사이에 드리워진 미세한 그림자를 다색 석판으로 재현해냈다. 콜라 캔 안의 그림자가 극도로 포토리얼리스틱photorealistic하게 그려진 반면 배경은 그림자도 없어서 마치 홀로 부유하는 허깨비처럼 보인다. 무엇이 한운성에게 찌그러진 콜라 캔을 그리게 했을까.

한운성은 1973년 판화를 공부하러 미국에 갔다. 대학원을 마칠 때까지 6년 과정을 거치면서 쌓인 수십 장의 에스키스esquisse, 시험 삼아 그리거나 만든 작품의 밑그림가 판화로 표현하기에 걸맞다는 것을 깨달았기 때문이다. 당시 한국은 판화의 불모지였다. 유학 생활 초기에 한운성이 본 것 중 가장 특색 있는 것은 길가에 흔하게 나뒹굴던 구겨진 코카콜라 캔이었다. 한운성은 자동차 바퀴에 눌린 콜라 캔을 보면서 서울 길거리에서 밟히던 소똥을 떠올렸다.

한국 사람들이 소똥을 보듯이 미국인들이 콜라 캔을 보고 무심히 지나쳤다고 하는 것을 보면 1973년만 해도 서울에서 심심치 않게 소똥을 볼 수 있었나 보다. 이런 단편적인 느낌과 감상은 타일러 대학원에서 받은 판화 수업을 통해 점차 구체적인 형상으로 드러난다.

한운성은 미국에서 바닥에 널린 찌부러진 콜라 캔을 처음 보았다. 「욕심 많은 거인」은 냉전 시대였던 당시 중국에 코카콜라가 상륙했다는 라디오 뉴스를 접하고 미국의 상업주의가 이데올로기를 넘어섰다는 사실에 또 다른 충격을 받아서 나온 작품이다.

한운성의 「욕심 많은 거인」 연작은 앤디 워홀Andy Warhol의 캠벨 수프 캔, 브릴로 박스, 콜라 병과 같이 팝아트의 연장선상에 있기는 하지만, 그 뿌리는 팝아트보다는 오히려 19세기 리얼리즘에 가깝다고 할 수 있다. 「욕

처음 가는 미술관 유혹하는 한국 미술가들

심 많은 거인」 연작에서는 대량 소비사회의 일회적 폐기물인 코카콜라 깡통의 추하고 더러운 모습을 통해 현대의 얼굴을 드러낸 작가의 비판적인 시선이 보인다. 반면 앤디 워홀의 「코카콜라 병」이 현대문명에 대한 비판을 내재하는지 여부는 관객이 생각할 일이다. 한운성의 일련의 리얼리즘 작업은 1970년대 후반부터 1980년대 초반까지 국내 미술계의 사실주의적인 흐름에 큰 영향을 끼쳤다.

대표적 다국적기업 코카콜라 Coca-Cola

대표적 다국적기업 코카콜라는 전 세계적으로 가장 인지도 높은 상표로 미국과 자본주의를 상징한다. 나는 1990년대에 5년간 인도에서 살았다. 처음 인도 뉴델리에 도착하자 식수를 어떻게 해결해야 할지 난감했다. 나는 콜라를 별로 좋아하지 않았지만 그때는 생수보다도 더 안심하고 마셨다. 아마 한국에서도 본 상품이었기 때문이었을 것이다. 콜라는 겨울에도 많이 마신다. 겨울에 코카콜라 하면 흰 수염을 기르고 빨간 옷을 입은 산타할아버지가 생각난다.

크리스마스이브가 되면 아이들에게 선물을 배달하고 나서 코카콜라를 마시는 산타의 모습을 광고에서 쉽게 볼 수 있다. 미국이 경제 대공황을 겪던 1930년대 초에 마케팅 차원으로 만든 것이 산타클로스의 현재의 이미지다. 코카콜라는 음료 비수기인 겨울철에도 음료 소비를 늘리기 위한 방안을 연구하다 산타클로스에게 코카콜라를 떠올리게 하는 하얀 털이 달린 빨간색 외투를 입히고, 커다란 벨트를 채웠다. 또 항상 웃고 있는 넉넉한 모습으로 표현했다. 코카콜라의 산타클로스는 가장 성공한 감성 마케팅 사례로 꼽힌다. 그런데 이 사실을 알고 나니 왠지 내가 산타할아버

지한테 속은 느낌이 든다.

1978년, 동서 냉전의 시대에 코카콜라는 유일하게 포장 청량음료를 죽의 장막인 중국에 시판할 수 있는 허가를 받았다. 지구상에서 가장 고립된 곳이라 할지라도 코카콜라는 언제나 그 자리에 있다고 광고한다. 전세계인이 하루에 14억 개가 넘는 코카콜라를 마신다고 하니 명실공히 현대 소비문화의 '거인'이라 부를 만하다.

과일로 세기말적인 분위기를 표현하다

한운성은 주변에 있는 사물이나 사건의 여러 현상 가운데 한 부분적인 측면을 두드러지게 표현하는 경향을 나타내기도 했다. 1999년에서 2000년으로 넘어갈 무렵, 컴퓨터가 밀레니엄 버그로 2000년대를 인식하지 못해 전산 대란이 일어날 거라는 각종 악성 루머와 무시무시한 괴담이 떠돌았다. 밀레니엄 버그는 당시 우리 인류가 해결해야 할 커다란 문제로 인식되었다.

또한 1992년에는 다미 선교회에 소속된 신도 800여 명이 휴거 집회를 여는 사건이 벌어졌다. 세계가 종말을 맞으면서 예수님이 다시 세상에 오시고 신도들이 하늘로 '들림'을 받을 것이라고 믿고 행한 집회였으나 그런 일은 일어나지 않았다. 군중심리가 무의식적으로 작용한 사건이었다. 그러다가 1997년 '쿵' 하고 아이엠에프IMF 외환위기가 발생했다. 이로 인해 국가부도 위기에 처한 대한민국은 IMF에 자금을 요청해 지원받는 양해각서를 체결했다. 이처럼 세기말적인 분위기가 점차 고조되고 있었다.

한운성은 이전까지는 무생물체를 대상으로 작업해왔으나 이즈음 생명체를 가지고 세기말적 사회 분위기를 표현하고 싶은 마음이 들었다. 그

한운성, 「과일채집 02-1, 2, 3, 4, 5」, 2002, 캔버스에 유채, 180×48cm×5, 국립현대미술관
사진 제공: 한운성
'과일채집'이라는 단어는 한운성이 만든 일종의 신조어다. 한운성은 곧 사라져버릴 것 같은 본래 과일
들의 모습을 포착하고자 했다.

는 당시 감나무로 둘러싸어 있었던 작업실 주변 환경의 영향으로 생명체 중에서도 과일을 그리게 되었다. 「과일채집」은 깜깜한 방에서 인공조명을 사용해 극적인 대비로 과일을 그린 작품이다. 좌우 대칭의 클로즈업된 구도로 마치 밤하늘에 달이 떠 있는 모습 같다. 한쪽으로 빛이 기울었는데, 달에 비유하자면 하현달에서 그믐달로 이어지는 모습으로 세기말적인 분위기를 포착하려다 보니 그림자가 자연스럽게 등장했다.

'과일채집'이라는 단어는 한운성이 만든 일종의 신조어다. 보통 채집 하

면 식물채집이나 곤충채집에서 보듯이 희귀한 것들을 채집하는 것을 말한다. 그런데 한운성은 곧 사라져버릴 것 같은 과일 본래의 모습을 포착하고자 했다. 한운성은 마켓에서 찍어낸 듯이 잘생긴 과일들이 흠집 하나 없이 진열되어 있는 모습을 보면서 사람들이 인간 위주로 유전자를 조작해 자연을 바꿔가고 있는 게 아닌가 하는 위기의식을 느꼈다. 그래서 더 변모되기 전에 제 모습을 가진 과일을 찾아 채집해 캔버스에 옮겼다. 그는 구체적 사물의 사실적인 묘사를 통해 우리가 직면한 시대의 리얼리티를 보여주고 있다.

내가 나를 보는 방식으로
세상이 나를 보는 시선

|

이광호

(1967~)

살면서 스킨십은 얼마나 하게 될까? 억지로 혹은 인위적으로 하면 오히려 어색해져 관계에서 부작용을 낳을 수 있다. 하지만 소중하고 좋아하는 사람과의 스킨십만큼 마음을 편하게 하는 것은 없다. 성장기 어린이에게 스킨십은 '믿음', '즐거움', '소통'이다. 어른에게 스킨십은 '위안'이며 '응원'이다. 노년에게 스킨십은 '행복'이다. 혼자가 외로운 것은 피부에 닿는 것이 없기 때문이다. 사람은 스킨십을 통해 서로의 감정을 나누며 행복해하는 본성이 있다.

화가 이광호는 120명의 인물 초상을 그린 「인터-뷰」 연작을 그리며 자신이 보고 있는 모델과 마치 스킨십을 하는 듯한 경험을 했다. 그는 그 경험에서 느낀 촉각적인 아우라를 살려 「선인장」 연작에 담았다. 이광호의

선인장 그림은 그의 촉각적 표현 욕구가 가장 잘 드러난 시리즈다. 이광호는 「선인장」 연작을 통해 캔버스와 스킨십을 한다. 다음은 그의 이야기다.

"특히 선인장의 가시 표현은 작업에서 핵심적인 역할을 한다. 가시는 붓질로 그린 형태가 마르기 전에 니들needle, 바늘로 자유롭게 긁어낸 행위의 흔적들이다. 구획된 형태가 흐트러지면서 선인장의 특별한 가치가 두드러지는 그 순간에 나는 그리기의 쾌감을 느낀다."

시선에 대한 문제를 욕망과 빗대어 그린 「나의 그림」

이광호가 그림의 주제를 두고 고민하던 대학원생 시절, 당시 미술계의 흐름은 추상표현주의나 단색화로 기울어져 있었다. 하지만 경험하지 않은 것을 그리는 것은 이광호에게는 꽤나 부담스러운 일이었다.

그러던 중 우연히 로널드 키타이Ronald Brooks Kitaj가 데이비드 호크니David Hockney에게 조언했다는 "가장 너다운 것을 그려라. 너만의 솔직한 표현이 가장 예술적이다"라는 글귀를 읽고 이광호는 '나의 가장 절실한 문제가 무엇일까. 그런 걸 그리면 되지 않을까?' 하는 생각에 이르렀다. 그 당시 이광호는 사랑에 대한 고민을 많이 했는데, 좋아하는 대상과 마주 보는 사랑을 하지 못한다는 시선의 아픔을 항상 느끼고 있었다.

「나의 그림」을 보면 그림 안에 마치 여자가 있는 것처럼 오브제를 두었다. 캔버스를 열두 개의 칸으로 구분하고 여러 개의 시선이 존재하게 했다. 그림 안에는 캔버스의 오른쪽 끝에서 턱을 괴고 밖의 풍경을 바라보는 여인의 시선과 여인의 앞에 놓인 컵을 바라보는 화가의 시선이 있다. 여인을 훔쳐보는 화가의 손은 「나의 그림」을 그리고 있다. 화가는 타자의 시선으로 자신을 바라보는 눈의 흔적을 그림에 담았다.

이광호, 「나의 그림」, 1996, 캔버스에 아크릴릭, 97×162cm 사진 제공: 이광호
시선에 대한 문제를 자신의 욕망과 빗대서 생각하면 솔직한 그림이 될 수 있겠다고 생각해서 그려본
그림이다. 구조적으로 보면 그림 안에 그림이 있다.

그녀의 방향으로 컵의 손잡이를 그리고, 그 두 컵 사이에 롤랑 바르트 Barthes Roland의 『사랑의 단상』이라는 책을 놓았다. 당시 이광호가 즐겨 읽던 책이다. 「나의 그림」은 실제로 자신의 경험에서 나온 어긋난 시선을 담아낸 작품으로 '봄과 보여짐, 이중의 시선 연구'라 할 수 있다. 이광호가 개인적이고 소소한 경험을 작업의 모티브로 삼는 것은, 자신의 경험을 다른 사람의 입장으로 대상화하는 방법을 통해 스스로를 돌아보고자 함이다.

이러한 상황을 일상에서 경험하기도 한다. 손님이 집에 왔을 때 문을 열어주고 돌아서서 집을 본 순간, 계속 살던 집인데도 다르게 보이는 경험을 해보았을 것이다. 특히 청소를 하지 않은 부분이 갑자기 두드러지게 보여 창피함을 느낀 경험이 있을 것이다. 이처럼 타인에게 보여진다는 것을 느끼는 순간, 부끄러운 감정이 생길 수 있으며 동시에 자신을 되돌아보며 반성하는 계기가 되기도 한다. 손님이 가고 나서 부득불 그 부분을 청소하는 것도 이 때문이다. 이광호는, 마치 다른 사람처럼 나를 바

라보는 행동이 타인과 진정 마주 보기 위한 전제 조건이라고 생각한다.

마주 보고 대화하면서 그린 〈인터-뷰〉

「인터-뷰」는 이광호가 2005년도에 창동 스튜디오에 입주하면서 그 공간에서 만난 사람들을 그린 연작이다. 창동 스튜디오는 국립현대미술관이 지원하는 서울시 도봉구 창동에 있는 미술 작가들의 창작 활동을 위한 작업실이다. 그는 처음 그리기 시작했을 때에는 백 명을 그리려 했으나 백이십 명을 같은 형식으로 그리는 것으로 마무리했다. 이들은 전혀 모르는 사이는 아니고 한 번 이상 본 사람들인데, 한두 시간씩 모델과 함께 하면서 정확히 180cm의 거리를 두고 서로 마주 보고 대화하며 그린 작품이다. 이때 대화하면서 그림을 완성하는 과정을 영상으로 찍어 전시하기도 했다.

동료 작가나 미술계 관련 인사, 창동 스튜디오 주변의 음식점 사장을 비롯한 각계각층 사람들과 작업한 「인터-뷰」는 '시선의 문제'에 대한 의문에서 시작했으나 타인의 시선을 느끼고 싶어 하는 이광호의 욕망을 실현하기 위한 것이기도 하다. '시선의 문제'는 단순히 보는 문제를 말하는 것이 아니다. 나와 너, 서로의 입장, 욕망의 문제에 관한 것이다. 사르트르Jean Paul Sartre는 응시이론에서 "타자의 존재란 내가 타인을 볼 때가 아니라 내가 타인으로부터 보일 때 더욱 잘 확인된다"라고 했다.

타자 인식은 봄과 보여짐의 긴장을 내포하는 상호적인 관계다. 이러한 상호적인 대화에서는 누구도 상대를 일방적으로 지배하려 하지 않는다. 이광호는 질문과 대답을 통해 상대방을 이해하고 관용하려는 태도를 가지는 것이 좋다고 생각한다.

2015년, 화가의 아틀리에를 탐방하는 한 TV 프로그램에서 서울시 마포구에 위치한 이광호의 작업실을 보았다. 화면상으로는 작업실의 규모를 가늠할 수 없었지만 구획이 잘 나뉜 방의 벽에 「인터―뷰」 연작이 걸려 있었다. 한 벽면에 여섯 명 정도씩 걸려 있었으니 세 면이라고 생각해도 어림 잡아 열여덟 명의 시선이 그 공간의 가운데 지점에 서 있는 사람을 향하게 되어 있었다. 이광호는 '마주 보는' 상황이 중요해서 초상화로 둘러싸인 공간을 작업실에도 만들었다고 한다. 나는 방에 등신 사이즈의 초상화뿐 아니라 사진도 놓지 않는다. 불을 껐는데도 인물의 시선이 느껴질 때가 있어서 불편하기 때문이다.

하지만 이광호는 백 명이 자신을 둘러싸고 보면 어떤 느낌일지 아주 궁금해하면서 그들의 시선을 즐기고 있다고 말했다. 아마도 모델들과 마주 보고 얘기하면서 그림을 그리는 과정에서 질의와 응답을 통해 상대방과 공감할 수 있어서일지도 모른다.

초상화를 그리기 위해서는 마주 앉은 모델을 구석구석 뜯어보아야 한다. 그는 모델의 윤기 나는 머릿결, 보드라운 피부, 까칠까칠한 옷의 질감까지 하나하나 느끼고 표현했다. 이광호는 '저걸 만졌을 때 어떤 느낌이 들까, 그 느낌을 어떻게 재현할 수 있을까'를 내내 생각하면서 작업했고, 그러다 어느 순간 '아, 내가 저 사람을 만지고 있구나' 하는 느낌이 들었다고 한다. 마치 사랑하는 사람을 애무하듯 말이다.

질 들뢰즈Gilles Deleuze는 『감각의 논리』에서 이러한 시각적 경험을 '눈길'도 아니고 '손길'도 아닌 '만지는 눈, 만지는 시각'으로 표현했다. 우리가 흔히 하는 말 중 '뚫어지게 쳐다본다'는 것도 이러한 공감각을 나타낸다. 이광호의 촉각은 인물화를 그리면서 캔버스 위에서 일깨워졌다.

정물화지만 마치 인물화를 그리듯

　「선인장」연작은 이광호가 종로 거리를 지나치다
가 우연히 선인장을 보고 그려야겠다는 생각이 들
어 곧바로 시작한 작업이다. 이광호는, 선인장은 생
명력이 있고, 또 이미지가 꼭 그것으로만 보이지 않
고 다른 것으로 보일 수도 있으며, 시각적으로 재미
있을 뿐만 아니라 표면의 촉각을 다양하게 표현하
는 것이 가능하다고 생각했다. 그는 정물화지만 마
치 인물화를 그리듯 「선인장」연작을 그렸다. 평소
에 쉽게 볼 수 있는 선인장이 극단적으로 확대되어
환상적인 존재감을 드러낸다. 솜털까지 현미경을
통해 보는 것처럼 그렸다. 포토리얼리즘 그림으로
시작했지만, 마무리 단계에서 작가가 선인장 가시
에 자유롭게 가한 터치의 흔적으로 인해 꿈틀꿈틀
살아서 움직일 것만 같은, 쉬르레알리즘초현실주의 작
품으로 변해가는 매력이 가미되었다.

　사진을 보고 사실적으로 세세하게 그린 「선인장」
표면에 자유롭게 긁어낸 흔적은 작가의 손길을 보
여주며 개성과 욕망을 드러낸다. 유화는 더디 마른
다. 이광호는 작품이 마르기 전에 판화 도구인 니들
로 긁어내 자취를 만들어낸다. 그는 고무 붓이나 니
들로 캔버스 표면의 물감을 '벗겨낼 때' 느끼는 감각
적 즐거움에 대해 말한 적이 있다. 이미 그려놓은

이광호, 「선인장 No.47」, 2010, 캔버스에 유채, 250×300cm 사진 제공: 이광호

이광호는 선인장은 생명력이 있고, 또 이미지가 다른 것으로 보일 수 있는 여지도 있으며, 시각적으로 재미있을 뿐만 아니라 표면의 촉각을 다양하게 표현하는 것이 가능하다고 생각했다. 정물화지만 마치 인물화를 그리듯 그렸다.

그림의 표면을 고무 붓으로 뭉개거나 니들로 긁어내는 일은, 붓으로 어떤 형태를 그려 만들어내는 것과는 정반대인 '탈'을 만들어내는 행위다. 애써 형태를 잡고 색을 칠해놓은 캔버스 표면 위에서 니들을 든 이광호의 손은 그렇게 그린 것들을 뭉개고 또 긁어낸다. 캔버스 위를 거침없이 자유롭게 움직이면서 파괴 욕구를 만끽한다. 「선인장」 연작은 터치하고 싶은 바람을 충실하게 충족해준 결과물이다.

7 전시실

한국적 특징, 전통적인 것들을 되돌아보게 하는

장욱진 (1917~1990) 특징적 스타일을 만들어낸 단순한 표현
박이소 (1957~2004) 불협화음으로 가득 찬 세상을 향한 썰렁한 농담
손동현 (1980~) 문화를 끊임없이 이어지는 변형의 사슬로 본 통찰력

특징적 스타일을 만들어낸
단순한 표현

|

장욱진
(1917~1990)

장욱진은 일제강점기에 충청남도 연기군 지주의 가문에서 태어났다. 그는 공부하기 위해 서울로 이사해 경성 제2보고를 다녔는데 3학년 때 공정치 못한 일본인 역사 교사에게 격렬히 항의하다 퇴학을 맞았다. 10대 후반에는 몰래 그리던 그림이 고모에게 발각되어 호되게 매를 맞았다. 이후 전염병인 성홍열을 앓았는데, 그 후유증을 다스리기 위해 수덕사에서 수개월간 정양했다.

장욱진은 절에서 정양하는 동안 스님이 되기 위해 만공 월면선사를 찾아온 화가 나혜석을 만나 함께 그림을 그리기도 했다. 이때 나혜석이 장욱진의 그림을 칭찬했는데, 그 후 그는 화업에 대한 확고한 신념을 갖게 된다. 주변에 동화되기 쉬운 10대에 절에서 생활하며 수양한 것은 사상

과 감정이 불교에 경도되게 작용했을 것이다. 장욱진은 양정고보 출신 손기정 선수가 베를린 올림픽에서 마라톤으로 금메달 딴 1936년 스무 살의 늦은 나이에 양정고보 3학년에 편입학했다.

내공을 쌓으며 자신의 스타일을 만들어가다

장욱진은 A3 용지보다 작거나 조금 큰 크기에 유화 물감, 먹, 마커 등 찾기 쉬운 소재를 이용해 단순한 선으로 아이들과도 같은 상상의 힘을 가미해 그림을 그렸다. 영국 시인 워즈워드William Wordsworth는 「무지개」에서 "어린이는 어른의 아버지, 바라노니 나의 하루하루가 자연에의 경건함으로 이어지기를"이라고 말했다. 장욱진은 워즈워드의 시 「무지개」에 나오는 '나'처럼 폭발적으로 도시화되는 서울을 피해 자연과 가까운 곳을 찾아 옮겨다니며 작업했다.

장욱진은 이미 10대에 일본인 사토 구니오さとう〈にお에게 피카소와 입체파에 대한 강의를 들었으며, 제국미술학교에서 공부하면서 자신의 미학적·시각적 안목에 적합한 것을 찾아 자신의 스타일을 만들어나갔다. 1930년대에 일본 화단은 유럽에서 일어난 모든 이즘과 경향이 거의 동시에 다양하게 전개되고 있었다.

장욱진은 입체파와 재현적인 묘사를 거부하는 20세기 초 유럽과 일본의 전반적인 추상 경향에서 비롯된 작품을 남기기도 했다. 1930년대에 평범사에서 발행한 『세계미술전집』은 세계의 다양한 미술을 소개하는 최고의 창구였다. 장욱진이 그 전집을 소장하고 있었던 것으로 보아 아프리카 미술을 그 책에서 보았을 거라고 추측해본다.

장욱진은 제국미술학교 3학년에 재학하던 시절 역사학자 이병도의 말

딸이자 친구의 동생과 신식 혼례를 올렸다. 혼례를 올리고 얼마 지나지 않은 1944년 일제의 징용에 끌려가 평택 대추리 마을에서 비행장을 건설하는 일을 하던 중 해방을 맞는다. 해방 후에는 국립박물관 진열과에 취직해 도안 및 제도하는 일을 하면서 경복궁에 마련된 박물관 관사에서 살았다.

장욱진은 박물관이 소장한 여러 전통 미술품을 접하면서 민화, 문인화, 공예품 등 전통 조형에 눈뜨게 되었다. 그 시절 장욱진은 민화 병풍을 방 안에 펼쳐놓고 지내곤 했다. 박물관에서 일하며 전통 미술을 토대로 이를 현대적으로 재창조하는 근간을 마련했다는 점에서 무척 소중한 시절이었다고 할 수 있다.

또 전쟁 중에는 부산 국립박물관에서 진행하는 어린이박물관학교에서 아이들에게 그림을 지도하며 어린이 동화책에 들어갈 삽화를 그렸다. 아마 이 시절에 쌓은 경험이 아동미술에 대한 관심을 불러일으키지 않았나 싶다. 한편 장욱진은 전쟁으로 인해 부산으로 피난 가서 방 한 칸을 얻어 살던 이때부터 폭주하기 시작했다. 그는 전쟁을 겪어보지 않은 사람은 알 수 없는 비극적인 상황을 술에 의지하며 방황을 거듭하다 아내의 권고로 고향인 연기군으로 가서 지냈다.

일상적인 아이콘을 단순하게 그려내다

장욱진의 그림에는 까치가 자주 나온다. 그림의 제목은 「독」이지만 까치가 재미있게 등장하고, 또 다른 그림 「나무와 산」에도 까치가 중요한 자리를 차지하고 있다. 장욱진의 다른 작품에서도 까치를 자주 볼 수 있다. 그렇기에 나는 장욱진의 그림에 등장하는 까치를 '명품 조연'이라 부

장욱진, 「독」, 1949, 캔버스에 유채, 45×37.5cm 사진 제공: 장욱진 재단
화면을 가득 채우는 크고 둥근 독과 작고 앙상한 나무의 강한 대비에서 느껴지는 긴장감이 보일 듯 말
듯 그려진 까치로 인해 완화된다.

르고 싶다. 까치는 조선 시대 말기의 민화에도 단골손님으로 등장한다. 민화에는 원래 길상적이고 기복적인 소재가 많이 사용된다. 장욱진의 작품에 자주 등장하는 단순하게 그려진 까치도 그런 길상의 의미가 있다.

1949년에 그린 「독」을 보면 화면을 꽉 채운 항아리의 평면적인 이미지에 정상적인 비례와 원근을 무시한 화면 위쪽 왼편에 앙상한 나무가 있고, 항아리 앞에는 겹치지 않았으면 더 돋보였겠다 싶은 까치가 있다. 항아리가 겹쳐서 오히려 까치를 더 유심히 찾게 되는 개성적인 작품이다.

화면을 가득 채운 크고 둥근 독과 작고 앙상한 나무의 강한 대비에서 느껴지는 긴장감이 앞에 보일 듯 말 듯 그려진 까치로 인해 완화되어 위트가 있다. 이중섭이 평생 소를 그렸던 것처럼 장욱진은 평생 까치를 그렸다. 장욱진이 통도사에 묵을 때 경봉 스님이 "뭘 하는 사람이오?"라고 묻자 "까치 그리는 사람이요"라고 했다는 이야기는 잘 알려진 일화다.

장욱진은 어린 시절 그림을 잘 그렸다. 그는 화가가 되고자 하는 마음이 강했던 소년이었다. 그는 자신의 미술 세계를 어떻게 펼쳐나갈지, 그리고 자기만의 고유한 관점과 타고난 성질로 다른 모든 것과 관련성이 없는 것을 새롭게 만들어내기 위해 내내 생각했을 것이다. 자기 자신을 반영하고 단순하면서도 대담한 구성과 조화로운 색채의 작품을 남기고자 했을 장욱진의 소망은 초기 작품에서도 많이 묻어난다. 수많은 예술가의 삶과 작품을 큰 그림으로 자신의 삶과 대조해 들여다보았을 것이고, 후에는 그것들을 모두 지우고 자신만의 단순하고 고유한 언어를 발견하고자 했을 것이다.

장욱진은 당시 어느 집에나 있었을, 일상생활에서 흔히 쓰이는 장독대의 항아리와 까치, 나무 한 그루에서 미감을 찾아내는 안목이 있었다. 장

욱진은 평생 동안 까치, 소, 개, 나무, 집, 가족, 해, 달, 산 등 지극히 일상적이고 보편적인 아이콘을 단순하게 그려냈다. 이 아이콘들은 자연과 함께하는 때 묻지 않은 순수한 인상을 준다. 장욱진은 작품을 제작하기 위해 서울을 떠나 덕소, 수안보, 용인 등 조금 더 옛날의 자연이 남아 있는 곳으로 들어갔다. 그렇게 하여 장욱진은 자신이 본 자연을 자기의 손으로 꼭 붙잡아서 우리에게 전달해주었다.

자신만의 언어로 풀어내다

장욱진, 「나무와 산」, 1983, 캔버스에 유채, 30×30cm 사진 제공: 장욱진 재단
흔들리는 나무 위에 안전하게 중심을 잘 잡은 까치가 그림에 생생한 힘을 더한다.

처음 가는 미술관 유혹하는 한국 미술가들

「나무와 산」에는 흔들리는 나무 위에 안전하게 중심을 잘 잡은 까치가 등장한다. 캔버스 아래쪽에 작게 그린 세 봉우리 위로 해가 높이 떠 있고 중앙에는 마치 바람에 심하게 흔들리는 것 같은 나무의 형태를 한 번의 붓터치로 먹그림처럼 과감하게 그려냈다. 이 그림에는 생생한 힘이 있다. 아주 작은 이 그림에서 동양화가 추구하는 최고의 이상인 기운생동의 밀도 있는 생명력이 느껴진다.

나무와 까치는 장욱진이 반복을 거듭해 사용한 소재다. 작가는 나무를 그릴 때에는 나무가 되고, 까치를 그리는 순간에는 까치가 된 게 아니었을까? 물아일체의 상태에서 그린 그림으로 보인다. 장욱진이 남긴 대부분의 작품은 손에서 갖고 놀기 좋을 정도의 작은 크기이며, 거기에 놀라울 정도로 치밀하고 높은 밀도감을 뽑아낸다.

「나무와 산」은 장욱진이 수안보에 머물던 시절에 그린 그림이다. 수안보 화실은 주변 경관이 내려다보이는 언덕에 있었다. 장욱진은 수안보에서 지낸 시절을 자신의 일생 중 가장 편안하고 안정된 생활을 했던 때라고 이야기한다. 그때 느낀 안정감과 주변 경관이 주위의 풍경을 소재로 그리고자 하는 욕구로 작용했을 것이다. 그는 이 시기부터 자신의 집을 중심으로 주변 경관을 묘사하는 실경 위주의 산수화를 제작하기 시작했다. 또 일본에서 개발된 동양화 분위기의 '앤티크 컬러'를 유화를 제작하는 데 사용하기 시작했다. 이 물감은 동양화 물감의 특성을 도입한 것으로 두껍게 발라 올릴 수 없으며 소담한 동양화적 분위기를 낼 수 있게 도와준다. 그 결과 실제적인 경치가 드러나고 먹그림 분위기가 강화된 산수화 같은 유화가 많이 제작되었다.

예술가가 산업화된 도시를 떠나 전원에서 사는 것은 이상적인 삶의 한

스타일로 보인다. 장욱진은 왜 서울을 떠나려 했을까? 자신의 예술 세계를 탐구하기 위한 시대적 선택이었던 것 같다. 나는 장욱진의 성품으로 그 이유를 유추해본다. 장인을 피하고 싶은 마음이 한몫했을 것이다. 장욱진의 장인 이병도는 조선 총독부 조선사편수회에서 활동했다. 해방 후에는 서울대 국사학과 교수를 지내면서 남한 역사학의 주류를 형성하였다. 그는 한국근대사학을 성립하는 데 선구적 구실을 했다고 평가받는다. 다른 한편으로는 식민사학의 태두로 지탄의 대상이다. 보는 시각에 따라 견해가 180도 달라진다. 역사에서 하나를 선택하면 다른 하나는 침묵을 지켜야 하거나 지워진다.

10대에 일본인 역사학자가 공정치 못하다고 항의하다 퇴학을 맞고, 해방되기 직전에 강제 징용되었던 장욱진의 역사관이 어떠했을지 궁금하다. 장욱진은 술을 엄청나게 많이 마시고 말수가 매우 적었다. 이병도는 장욱진보다 1년 전인 1989년에 세상을 떠났으며 영면한 장소도 서울 종로의 한국병원으로 장욱진과 같은 곳이다. 예술가도 시대에 속한 사람이므로 그의 장인 이병도와 연관 지어 생각해보았다. 원래 진실은 하나가 아니고 완전한 것도 아니며 오히려 횡설수설일 때가 많다.

장욱진은 그림을 그릴 때마다 자신의 내면을 깊이 여행하다가 다시 돌아와 외부의 세상을 새로운 눈으로 보는 능력을 얻었던 것 같다. 그는 외부에서 오는 크고 산만한 형태들을 자신의 내공으로 응축해 자신만의 언어로 단순하게 그려내는 작업을 반복했다. 반복하고 또 반복한 것 같지만 결코 똑같이 반복하지는 않았다. 장욱진이 남긴 작품에는 시대가 변화해도 변하지 않을 것 같은 포근함이 있다. 1940년대에 그린 「독」에도, 1980년대에 그린 「나무와 산」에도 조연급으로 등장하는 까치는 늘 그 자

리를 지키되 항상 다른 모습으로 비치면서 존재의 가치가 높아진다. 마치 30년 동안 조연으로 활동해온 영화배우가 어느 순간 존재 가치가 부각되면서 주연급 '명품 조연'이 되는 것처럼 말이다.

장욱진이 한 말을 곱씹어본다. "나는 본시 화면의 구성이 떠오르기까지는 내 자신에게는 물론이고, 내 주위의 사람들에게 퍽 괴로움을 준다. 이래서 한 폭의 그림이 되고 보면, 또 그 그림이란 게 보통 상식으로 되어 있는 그림과는 달리 퍽 괴상한 것으로 보이는 모양이다."

그는 자신의 그림이 별스럽게 보이는 것에 두려움이 없었던 것 같다. 이 글로 보아 부정적인 의미로 자주 사용되는 '괴상하다'는 말에 오히려 장욱진이 추구했던 그만의 개성이 드러나 있고, 스스로 마음속으로는 흡족해하지 않았을까 싶다.

장욱진은 다음과 같이 자주 고백했다. "나는 심플하다. 이 말은 내가 항상 되풀이해서 내세우고 있다. 나의 단골 말 가운데 한마디지만, 또 한 번, 이 말을 큰 소리로 외쳐보고 싶다." 장욱진은 속으로는 칼날 같은 예리함과 조금의 오차도 용서될 수 없는 철저함을 간직하고 있었다. 하지만 그는 궁극적으로는 아이들도 그릴 수 있겠다 싶을 만큼 단순하게 자신만의 특징 있는 스타일을 만들어냈다.

불협화음으로 가득 찬 세상을 향한 썰렁한 농담

|

박이소
(1957~2004)

박이소는 스물다섯 살에 뉴욕으로 건너가 대학원 회화과를 졸업한 후, 뉴욕에 대안공간 '마이너인저리'를 만들어 활동하면서 주류 미술계에 냉소적인 조소를 던지는 다양한 작업을 펼쳤다. 그 후 '마이너인저리'는 뉴욕 미술 문화의 중심 공간이 되었다. 그는 미국에서 활동할 당시 이름을 밝히지 않을 때 쓰는 이모, 김모처럼 익명성을 강조하는 박모로 활동했다.

그는 한국인 유학생 출신으로 뉴욕 현지에서 전시장을 운영하며 제3세계 출신 작가, 미국 내 아웃사이더 작가의 작업을 소개하고 정보지를 발간하고 퍼포먼스와 세미나를 개최하는 다양한 활동을 벌여 미국 언론의 주목을 받기도 했다. 그는 한국에 돌아온 1990년대 중반 이후 이름을 박철호에서 박이소로 바꾸었다. 박이소는 포스트모더니즘 미술을 비롯해

새로운 미술 이론을 우리나라에 소개한 작가이자 번역가이자 교육자였다. 그는 2004년 부산 비엔날레에 「우리는 행복해요」의 작품 계획서를 제출한 뒤 자택에서 방의 소파에 앉은 채 심장마비로 갑작스럽게 세상을 떠났다.

그냥 살자

박모의 왠지 위트 있으면서 시니컬해 보이기도 하는 난초를 연상케 하는 「그냥 풀」을 나의 마음속에 넣고 사군자와 대비해보았다. 미국에서 그린 이 그림을 미국 관객은 어떻게 볼까 하는 생각이 들었다. 그러던 중 평소에 즐겨 듣는 법륜 스님의 유튜브 강의를 듣고 '그래, 이건 그냥 풀일 뿐이야!'라며 무릎을 탁 쳤다.

한 고등학생이 법륜 스님에게 "스님, 뭘 해도 귀찮고 만사에 의욕이 안 납니다. 고등학교 들어가서부터 뭘 해도 귀찮아요. 심지어 게임을 해도 처음에는 재미있는데 흐지부지되고 뭘 해도 아무 재미도 없습니다"라고 말했다. 그 말에 스님은 "좋은 증상이야. 괜찮은데, 뭐가 문제예요. 게임은 하다가 하기 싫으면 안 해도 된다"고 하셨다. 그러자 그 학생이 답하기를 "먹고사는 것도 재미가 없어서 큰일이에요"라고 하는 거였다. 스님이 답하기를 "사는 게 원래 재미가 없어. 다람쥐가 산에서 이리 뛰고 저리 뛰고 하는데 재미가 있어서 뛰어다닐까? 그냥 그럴까? 사람들이 볼 때에는 다람쥐가 재주를 넘는다고 재미있게 보지만, 다람쥐는 재미있어서 하는 게 아니야. 그냥 뛰는 거지"라고 답하셨다.

나는 '아하, 그래. 꽃들은 자기들이 백합인 줄, 장미인 줄, 혹은 잡초인 줄을 모르고도 백합은 백합답게, 장미는 장미답게, 잡초는 잡초답게 그냥

박이소, 「그냥 풀」, 1987, 종이에 먹, 25×58cm 사진 제공: 이소사랑방
문화는 늘 그렇듯이 포장되어 교류하므로 진짜로 소통하기는 힘들다. 동양이 동양적인 것으로 포장된
채 유통되어 오해받는 것과 마찬가지로 우리는 결코 서구를 서구적인 것 이상으로 이해할 수는 없다
고 외치는 그림이다.

자라난다. 다만 우리 인간이 이름을 붙이고 그렇게 볼 뿐이지'라는 생각
에 이르게 되었다.

　그런데 사람은 어떤가. 그냥 사람이고 싶어 하지 않는다. 잘나고 싶고,
특별한 사람이 되고 싶고, 인정받고 싶어 한다. 그래서 결국 그냥 자신은
되지 못한 채 항상 다른 무엇을 추구하면서 불안한 존재로 살아간다.

　박이소는 전통과 문화적 소통에 대해 말하고 싶었다. 조선 시대 양반
사대부들은 문인적 교양의 하나로 사군자를 그렸다. 사군자는 매화, 난
초, 국화, 대나무 등 네 개의 군자를 말한다. 줄여서 매란국죽梅蘭菊竹이라
고도 하는데, 군자는 인격이 완전한 사람을 뜻하므로 사군자는 교양의 하

　　　　　　　　　　　　　처음 가는 미술관 유혹하는 한국 미술가들

나로 양반 사대부 계급에서 추구한 그림의 트렌드였다.

「그냥 풀」은 조선 시대 양반 사대부들이 그린 사군자 가운데 난처럼 보이지만 사실은 어디에서도 볼 수 있는 그냥 풀을 그려 넣고 그림만큼이나 무심한 모양의 글귀를 써 넣은 시리즈 중 하나다. 박이소는 화선지나 한지 대신 누런 포장지에 풀을 그렸다. 이 그림들은 우리나라 사람들이 보면 피식하고 웃으며 재미있어 하지만 외국인들에게는 동양적이면서 이국적으로 보여서 의미를 계속 찾아보게 하는 작품이다. 한국어 사전을 찾아보는 사람도 있었을 것이다. 〈그냥 풀〉은, 문화는 늘 그렇듯이 포장되어 교류하므로 진짜로 소통하기가 힘들고, 동양이 동양적인 것으로 포장된 채 유통되어 오해받는 것과 마찬가지로 우리는 결코 서구를 서구적인 것 이상으로 이해할 수는 없다고 외치는 그림이다.

장님 코끼리 만지기

박이소는 석사 논문에서 사람들이 그림을 놓고 하는 비평에 대해 이렇게 기록했다. "네 명의 맹인이 코끼리를 더듬으며 그 정체를 놓고 실랑이를 벌이는 이야기는 널리 알려져 있다. 그들은 코끼리의 서로 다른 부위를 만져본 후 서로 다른 결론에 도달한다. 한편에서는 그것이 기둥이라고 하고 다른 한편에서는 그것이 뱀이라고 하는 식이다. 사람들이 회화에 대해 말하는 방식도 이와 비슷하다. 거기서 무엇을 보았는지 어떤 의미를 발견했는지 왈가왈부할 때 사람들은 코끼리를 더듬는 맹인과 다를 바 없다."

이와 똑같은 말을 1,300여 년 전에 신라 시대 원효 대사도 설파했다. 원효 대사는 신라 시대 때 불교를 대중화한 인물이다. 박이소는 전통과 문화적 교류의 관점에서 보든 나처럼 관객이 그냥 자연스러운 '무엇'에 대한 관점에서 보든 다들 「그냥 풀」에 관해 이야기했으므로 어느 해석이 더 옳다고 할 수는 없다고 말한다.

사람들은 자신의 일상이나 인생 전반에 걸친 경험이 빚어낸 자신만의 시각에 따라 자신이 이해할 수 있는 그림의 어느 한 면만을 본다. 코끼리에 대한 어느 한 맹인의 해석이 다른 해석보다 옳다고 할 수 없듯이, 한 그림에 대한 각각의 해석을 놓고 어느 것이 옳다, 그르다고 말할 수는 없다.

박이소는 대학원 석사 논문에 다음과 같이 썼다. "나는 코끼리를 만들려고 하고 있다. 심오한 코끼리가 아니라도 좋다. 하지만 코끼리에 다리,

처음 가는 미술관 유혹하는 한국 미술가들

박이소, 「우리는 행복해요」, 2004, 종이에 연필과 색연필, 22.5×30cm, 부산 비엔날레 설치 모습
사진 제공: 이소사랑방
한국사회에서 위기에 빠진 행복에 관해 사유하는 개념미술. 박이소는 신자유주의 시대에 무한 경쟁의
압박 아래 행복까지도 경쟁적으로 추구하는 강박적인 한국 사회에 냉소적인 조소를 던졌다.

코, 꼬리, 몸통은 달려 있을 것이다. 언어로 코끼리 전체를 묘사하는 게 불가능하다고 믿고 있기 때문에 나는 때로는 꼬리에 대해 말하고 때로는 다리에 대해 말한다. 솔직히 말하면 나는 때로 맹인 되기를 즐긴다. 하지만 적어도 우리 모두가 알다시피, 우리는 수박이 아니라 코끼리에 대해 말하고 있다."

박이소의 작품이 다양하게 읽힐수록 저 세상에 있는 박이소가 미소 짓지 않을까. 우리는 여전히 박이소의 작품에 대해 말하고 있으니 말이다!

한국 밖에서 생겨난 전통에 대한 관심

박이소는 대학원 졸업 이후 미국에서 문화활동가, 전시기획자로 활동하던 당시, 초기 작품인 「드럼통과 쌀」, 「잡초도 자란다」, 「그냥 풀」에서 문화적 전통의 계승과 타 문화와의 교류 가능성을 탐구했다. 박이소가 미국에 유학 가서 오히려 전통을 탐구하게 된 계기는 무엇일까. 박이소는 만약 자신이 그때 한국에 있었더라면 자신의 작품이 동양 이미지나 한국의 서체에 사로잡혀 있지는 않았을 것이라고 말한다. 자유롭고 올바른 생각을 키우기 위해서는 이처럼 갇혀 있는 문맥에서 벗어나야 한다. 박이소는 미국에 살면서 자신이 오래된 테마인 동양과 서양의 문제를 포함한 모든 것들 한가운데 있다는 것을 알게 되었다고 말한다.

박이소는 미국에 체류하면서 문화 다원주의의 허구성을 깨달았으며, 문화적 소통의 피상성을 깊이 체감했다. 그는 콘크리트로 제작된 항해할 수 없는 배를 만들었다. 그 배에 문화에 해당하는 종이 상자를 쌓아 실어놓고 빌리 조엘Billy Joel의 「어니스티」를 한국말로 번역해 노래방 반주에 맞춰 노래했다. 1994년에 제작한 작품 「어니스티」는 박이소의 미국 체류 시

절을 마감하는 작품이다. 그가 미국에서 가장 보고 싶었던 것이 '정직성'이었을까. 세상에서 정직을 찾아보는 것은 기적에 가깝다는 진실을 보아버린 자의 슬픔이 담겨 있는 「어니스티」를 부르는 시니컬한 목소리가 들려오는 듯하다.

박이소는 이방인 작가로서 한국과 미국 사이에 존재하는 문화적 경계의 현실을 직시하며, 그것을 인간적인 따스함과 위트와 유머 속에 녹여내는 탁월함을 보여주었다. 그에게 문화적 정체성이라는 이슈는 자신의 내면을 성찰하는 과정이었고 그것은 늘 정직성에 대한 질문과 연결되었다.

박이소가 세상을 마감하며 남긴 작품의 제목은 앞서 말한 대로 「우리는 행복해요」다. 신문에서 본 평양 시가지 한복판의 대형 건물에 걸린 '우리는 행복해요'라는 프로파간다 문구에서 영감을 얻어 스케치한 작품이다. 그는 이 드로잉만 남긴 채 2004년에 세상을 떠났고, 그 드로잉을 바탕으로 한 거대 설치 작품이 그해 부산 비엔날레에 전시되었다.

어떤 이들은 한국사회에서 '행복'이 위기에 빠졌다고 말한다. 붕어빵에는 붕어가 없고, 게맛살에는 게살이 없으며, 행복을 부르짖는 사람들에게는 행복이 없어 보인다. 진짜 부자가 자신의 부에 대해 떠들어대지 않듯이 실제로 행복한 사람은 행복하다고 말하지 않는다. 2010년 남편까지 동반해 스스로 삶을 마감한 한 유명 강사는 생전에 행복 전도사로 통했다. 내가 그녀를 비판할 수는 없다. 하지만 그녀가 자신의 절망을 보여줄 용기도 없으면서 행복을 전도했다는 사실에 씁쓸했다. 박이소는 신자유주의 시대에 무한 경쟁의 압박 아래 행복마저도 경쟁적으로 추구하는 강박의 한국 사회에 냉소적인 조소를 던졌다.

문화를 끊임없이 이어지는 변형의 사슬로 본 통찰력

|

손 동 현
(1980~)

맥도날드, 버거킹, 코카콜라, 아디다스, 나이키, 스타벅스, 슈퍼맨, 배트맨, 스파이더맨, 007 시리즈 악당들, 슈렉, 톰과 제리, 마이클 잭슨, 닌자 거북이, 밤비, 초상화, 전신사조, 문자도, 십장생, 도토리 껍질, 장지, 닥나무, 명반, 아교, 목탄 등의 공통점은 무엇일까? 바로 새로운 동양화를 모색하는 한국화가 손동현과 관련 있는 단어들이다.

손동현은 1980년에 태어났다. 컬러TV가 한국방송공사^{KBS}를 통해 우리나라에 처음 방영되어 화제가 되었던 해였다. TV를 시청하는 시간은 사람들의 일상생활에서 점점 더 늘어만 갔다. TV를 바보상자라고 말하는 사람들도 있고 실제로 세상의 색상이 바뀌지는 않았지만, 사람들은 컬러TV를 시청하며 세상을 더욱 다채롭게 바라보게 되었다. 다채롭게 바라

처음 가는 미술관 유혹하는 한국 미술가들

보는 눈은 세상을 점점 '컬러풀'하게 만들었다. 컬러TV를 즐겨 보는 사람들의 안목은 과거에 흑백TV를 보던 시절의 그것과는 다르다. 모든 사람은 눈으로 본다. 그런데 눈에 보이는 것은 보는 법을 누가 가르쳤느냐에 따라 달라진다.

손동현이 한창 감수성이 예민하던 시기에 우리나라는 86아시안게임과 88올림픽을 치렀으며, 그 후 세계화가 빠르게 진행되었다. 특히 일본 만화가 본격적으로 유입되었다. 지금과 마찬가지로 그 당시 소년, 소녀들에게 만화영화는 또래끼리 이해하고 즐기는 문화의 한 트렌드였다. 다섯 시 조금 넘은 시간에 오후 방송을 시작하던 공중파 TV는 저녁 일곱 시쯤까지 계속해서 일본 만화영화를 방영했고, 일요일 아침이면 〈미키마우스〉, 〈톰과 제리〉와 같은 오래된 미국 만화영화를 방영했다. 손동현의 또래 중에는 지금도 만화 주인공 피규어를 수집하며 향수를 즐기는 이들이 있다.

한국 초상화에 매력을 느끼다

손동현은 어릴 때부터 그림 그리는 걸 무척이나 좋아했다. 그러나 정작 미술대학 동양화과에 들어가서 1, 2학년 때는 그림을 제대로 그리지 못하고 내적 갈등에 시달렸다. 컬러TV, 인터넷 등으로 세상은 정신없이 빨리 돌아가는데 동양화 교육은 몇 십 년 전에 멈춰 있다는 것을 실감했기 때문이다.

손동현은 동양화를 통해 우리 시대 애기를 하고 싶었으나 막상 방법을 찾을 수 없어 고민에 빠졌다. 그가 동양화에 대한 확신을 가지게 된 시기는 주한미군 부대에서 카투사KATUSA로 복무하면서부터였다. 이때 손동현

손동현, 「문자도_맥도날드」, 2006, 종이에 수묵채색, 130×160cm 사진 제공: 손동현

이 시대의 수많은 젊은이가 외국 브랜드 신발을 신고 해외 프랜차이즈 음식을 먹으며 팝송을 즐긴다.
손동현은 나이키, 아디다스, 스타벅스, 맥도날드, 버거킹 같은 유명 브랜드의 로고를 전통적인 문자도
로 위트 있게 형상화했다. 여의주 대신 맥도날드의 감자튀김을 손에 쥐고 승천하는 용이 보인다.

처음 가는 미술관 유혹하는 한국 미술가들

은 동양과 서양의 경계인으로서 다시 동양화를 들여다보는 귀한 기회를 가졌다. "보는 바가 크면 이루는 바도 크다"는 속담을 마음에 간직하게 된 것이다. 미국 사람이 아니면서 미국군으로서 겪은 경험이 막연하게 생각했던 동양화에 대한 비전을 확고하게 해주었다. 동양화와 서양화는 서로 앞에 서고 뒤에 서는 관계가 아니고, 이 둘은 세상을 바라보는 시각에 따라 나뉘어졌다는 것을 확신하게 되었다.

한국화가로서 우리 시대의 얘기를 하고 싶은 마음에 새로운 작업을 모색하던 중에 손동현은 마침 신립 장군 표준 영정 작업의 보조화가로 일할 기회를 얻었다. 신립은 조선 중기의 장군이다. 손동현은 신립 장군의 얼굴도 모르는 상태에서 장군이 가지고 있었던 정신세계를 얼굴과 자세에 전부 나타나게 공을 들여 그려냈다.

영정은 제사나 장례를 지낼 때 위패 대신 쓰는 사람의 얼굴을 그린 족자다. 조선 시대 초기에는 영정에 그려진 초상이 실제의 모습과 한 오라기의 털이라도 틀리지 않아야 비로소 사용할 수 있을 정도로 규정이 엄격했다. 그 이유는 당시의 관념으로는 한 오라기의 수염이라도 더 많으면 곧 다른 사람이 되어버리므로 다른 사람에게 제사를 지내는 격이니 불효 중의 불효를 끼치는 결과를 초

래한다고 간주했기 때문이다.

　새롭게 접한 영정 작업 과정은 아주 흥미 있었다. 손동현은 동양 초상화의 가장 특징정인 요소 중 하나인 전신사조傳神寫照론에 매혹되었고, 그것이 우리 시대의 시각 문화 안에서 여전히 어떤 의미가 있을지를 고민했다. 그는 초상화의 형식 자체에 집중하면서 그 틀 안에 오늘날의 시각 문화를 담고자 시도했다. 손동현은 영정의 경우 초상화로 남겨지는 것 자체가 그 사람이 얼마나 중요한 가치를 지닌 인물인지를 말해준다는 점을 마음에 담았다. 그는 그것에 착안해 요즘 시대에 중요한 가치를 지닌 인물이 누구인지를 골똘히 궁리했다.

강력한 힘이 있는 할리우드 캐릭터와 외국 브랜드

　손동현은 어렸을 때부터 보아온 할리우드 캐릭터들이 이 시대 사람들에게는 역사 속 왕의 권력만큼 강력한 힘을 발휘한다고 생각했다. 그는 실제로 존재하지는 않지만 마치 존재하는 것처럼 여겨지던 대상이나 이 시대의 영웅으로 추앙했던 '팝 아이콘'을 동양화의 화풍으로 옮긴 일련의 작업을 이어갔다. 그는 슈퍼맨, 배트맨, 007 시리즈의 악당들, 슈렉, 톰과 제리를 비롯해 수없이 많은 캐릭터를 작업의 주인공으로 사용했다. 형식은 전통적인 동양화 그대로 가되 인물은 우리 시대의 인물로 그려냈다.

　대중적 소재인 디즈니의 캐릭터나 영화 속 주인공은 디즈니 만화와 할리우드 영화를 보고 자란 세대가 의식하는 영웅이다. 1980년 이후 국내에는 외국 브랜드가 들어오기 시작했다. 그 브랜드들은 당시 젊은이들에게는 희망이자 잡고 싶은 꿈이었다. 그는 1990년대에는 그것이 우리의 삶에 녹아 일부가 되어버린 현상을 보고 아이디어를 얻었다.

문자도는 글자로 그린 그림이다. 글자를 이용한 길상 문자도로 염원이나 꿈과 같은 것들을 획이나 글씨로 표현해 행복, 장수, 안녕을 희망하는 그림이다. 문자도는 18세기 후반부터 19세기에 이르기까지 민화와 함께 널리 유행했다. 손동현은 장수를 축원하는 십장생도에 들어가는 구름, 바위, 학, 거북, 불로초를 「문자도_맥도날드」에 그려 넣었다. 맥도날드 브랜드의 로고 M자 한가운데에는

손동현, 「왕의 초상」, 2008, 종이에 수묵채색, 194×130cm
사진 제공: 손동현
연작에서 마이클 잭슨의 어린 시절 모습부터 말년의 모습을 동양화의 전통적인 기법으로 표현했다.

'SUPER SIZE'라고 쓰여 있다. 그 글자 위에는 빅맥이 마치 꽃잎 위의 꽃처럼 놓여 있다. 용이 하늘로 올라갈 생각은 하지 않고 맥도날드 감자튀김을 자랑하듯이 잡고 좋아하는 모습도 보인다. 거북이는 한때 내가 많이 좋아했던 애플파이를 잡고 있다. 신선들이 맥도날드의 캐릭터인 로널드 맥도날드와 함께 콜라를 마시며 이야기를 나누고 있다. 신선은 도道를 닦

아서 현실의 인간세계를 떠나 자연과 벗하며 산다는 상상 속의 사람이다. 이 작품에서는 신선들마저 맥도날드를 즐긴다. 몇 천 년 동안 중국의 문화를 받아들였던 한국이 잠깐 일본의 지배 아래 있다가 지금은 온통 미국식으로 변한 것을 꼬집고 있다. 미국에서 만들어진 글로벌 기업은 무수히 많지만 그중에서도 맥도날드는 세계인의 일상에 가장 깊숙이 침투해 있어 미국 문화와 세계화를 대표하는 브랜드로 빈번히 지목되고 있다.

손동현은 '마이클 잭슨' 연작에서 마이클 잭슨Michael Jackson의 어린 시절부터 말년에 이르는 그의 모습을 동양화 전통적인 기법으로 표현했다. 그의 본명만큼 가장 잘 알려진 별칭이자 연작의 제목에 큰 영향을 준 '대중음악의 왕'이란 표현은 1989년 잭슨의 친한 친구이자 영화배우인 엘리자베스 테일러가 소울 트레인 뮤직 어워드 시상식에서 잭슨을 'King Of Pop Rock Soul'이라고 칭한 이후 이것이 대중화되어 잭슨의 별명이 되었다.

손동현은 1989년 이후의 마이클 잭슨 초상화를 왕으로 그렸다. 어진이라 말할 수 있다. 그는 마이클 잭슨을 왕의 어좌에 앉혔다. 손동현은 마이클 잭슨의 어좌를 그리기 위해 국립고궁박물관의 도록과 인터넷 검색을 통해 여러 장의 어진 사진을 구해 참고했다. '왕의 초상' 연작은 잭슨이라는 인물이 음악인으로 살아온 삶과 그 정신세계를 전신傳神하기 위해 구성한 만큼 전시할 때 작품을 오른쪽에서 왼쪽으로 향하게 배치했다. 반시계 방향으로 설치한 것이다. 잭슨의 삶을 역순으로 짚으며 그 정신세계가 하나로 이어져 있다는 의미에서 각 초상화 사이를 빈틈없이 붙여서 설치했다. 손동현은 전통적으로 내려오는 초상화의 인터페이스를 연구

英雄排套蔓先生像

손동현,「영웅배투만선생상」, 2005, 종이에 잉크, 190×130cm 사진 제공: 손동현

무의미한 한자어로 음차해서 작품 제목을 정한 것은 단순한 언어유희를 넘어 대중문화가 얼마나 피상적으로 소통하는지를 드러내는 재기 발랄한 시도였다. 손동현은 전통적인 형식으로 이 시대를 담아내고 있다.

하고 동시에 현재를 아우르는 대중문화의 작은 역사를 작품 속에서 드러
내고자 했다.

대중문화의 피상적 소통을 보여주는 '음차'

「POP ICON, 파압아익혼, 波狎芽益混, 팝아이콘」은 2006년 그의 개인
전 타이틀이다. 팝을 익숙한狎 흐름波으로, 아이콘을 이롭게益 섞이는混 조
짐芽이라고 한자의 음을 빌어 우리나라 말로 표기했다. 슈퍼맨을 「영웅수
파만선생상」, 맥도날드를 「노날두맥날두」, 배트맨을 「영웅배투만선생상」,
슈렉을 「막강2인조술액동기도」, 로보캅을 「미래경찰노보캅선생상」으로
음차했다. 손동현은 전통적인 방식으로 현대를 담아냈다. 무의미한 한자
어로 음차해 작품의 제목을 정한 것은 단순한 언어유희를 넘어 대중문화
가 얼마나 피상적으로 소통하는지를 드러내는 재기 발랄한 시도였다.

재치 넘치는 아이디어였지만 그것을 현실화하는 과정은 철저히 수작
업으로 하는 전통적인 방법을 택했다. 먼저 도토리 껍질을 물에 담가 잠
깐 끓인 다음 닥나무로 만든 여러 겹의 두터운 장지에 칠을 한다. 누르스
름하게 바탕색이 변하면 다시 밑칠을 하고 아교를 먹인다. 이때 고착이
되게 명반을 섞는다. 명반을 섞은 아교를 칠하는 것을 열 번 넘게 반복한
다. 기름종이 위에 스케치를 딴 다음 그 뒤쪽에 목탄 칠을 한다. 휴지로
문지르면 기름종이에 목탄이 먹는다. 장지 위에 대고 볼펜으로 선을 따
면 살짝 선이 그려진다. 장지 위에 묻어난 선을 따라 붓으로 그리고 그 위
에 채색을 한다. 지난한 과정이다.

서양 물감은 서로 섞어서 사용하지만, 동양화는 한 번에 한 색깔만 사
용한 뒤 그 위에 다른 색을 중첩한다. 검은색을 예로 들면, 검은색 안료

하나를 쓴 것이 아니라 붉은색, 푸른색이 다 들어 있다. 온갖 색상이 장지 위에 다 보여도 결국 사용된 안료는 빨간색, 파란색, 노란색, 황토색, 흑색이 전부다. 좋은 색 한 번 내려면 셀 수 없을 정도로 손이 많이 가야 한다. 그 과정의 일부분인 장지에 아교를 칠하는 것만 해도 며칠이 걸린다. 이렇듯 머릿속에 떠오른 아이디어를 실현하기 위한 과정은 길고도 멀다.

손동현은 대학 1, 2학년 때까지만 해도 수묵의 철학을 가벼이 생각했었다. 그러다 시간이 지나면서 먹을 쓸 때 단순히 검은색을 쓰는 것이 아니고, 그 검은색이 다양하다는 것을 알게 되었다. 또한 수묵화가 진정한 '그 무엇'을 담으려고 한다는 것도 알게 되었다. 그는 차츰 수묵에 매력을 느꼈다. 수묵화를 그릴 때에는 먹 하나만을 이용해 어떤 장면을 포착해야 한다. 그대로 사생하는 것이 아니다. 드로잉 하나를 하더라도 그 안에 시간성과 공간성이 담겨 있다. 동양의 음양오행 사상에서 일찍부터 흑과 백을 오색에 포함한 것을 보면 알 수 있다. 손동현은 아직은 자신이 수묵의 기본을 얘기할 단계가 아니지만 앞으로 정말 수묵만으로 하고 싶은 작업이 있다고 말한다.

손동현은 작업하다가 벽에 부딪힌 것 같은 느낌이 들 때에는 옛 그림이 실린 도록을 꺼내 작품을 보면서 즐거움을 이어나간다. 그가 즐겁게 작업할 수 있게 격려해준 것은 다름 아닌 우리의 옛 그림이다. 나는 손동현이 그린 미국인 마이클 잭슨의 초상을 보면서 몇 백 년 전, 15세기 조선시대 강희안의 「고사관수도」 안의 인물이 중국 사람처럼 보인 이유를 이제야 제대로 이해할 수 있을 것 같다.

나는 그 작품이 중국 사람의 작품인지, 우리나라 사람의 작품인지 헷갈렸다. 선비의 헤어스타일과 의복 때문이었다. 내 눈에는 그것이 중국 스

타일로 보였기 때문이다. 그 당시 조선 시대의 대중적인 옷을 입은 인물 중 하나였을 수도 있을 것이다. 우리도 지금은 전부 서양 옷을 입고 있으니 아주 허황된 생각은 아니지 않을까? 바위에 두 팔로 턱을 고인 채 사색하는 선비의 모습을 표현한 것은 동아시아 절파계浙派系, 중국 명대에 대진과 그의 추종자들이 형성한 절파 계통의 화풍의 작품 중에서는 그 유래를 찾을 수 없을 정도로 독창적이다.

「고사관수도」의 주제는 한국적 창안이라고 할 수 있다. 중국 화풍을 적극적으로 수용한 후 그것을 한국적 화풍으로 창조적으로 변형한 가장 대표적인 예다. 한 시대의 문화는 단순히 진보인가, 퇴보인가로 보는 것이 아니라 끊임없이 이어지는 변형의 사슬로 볼 수 있다. 우리는 컬러TV의 개통에 이어 인터넷, 국제화, 신자유주의로 천지개벽할 만큼 달라진 세상을 맞이했다는 통념이 있다. 하지만 손동현의 작품은, 우리가 사는 방법도 돌이켜보면 결국 새것은 없고 있는 것들의 변형일 뿐이라는 데 생각이 다다르게 한다.

8 전시실

비디오, 설치, 미디어 작품들로 아방가르드한

백남준 (1932~2006) 재미와 예술의 결합, 그 끝없는 추구
최정화 (1961~) 잡것과 날것들이 오롯이 살아 숨 쉬는 뮤지엄
이불 (1964~) 직설보다 강력한 아이러니의 힘

재미와 예술의 결합,
그 끝없는 추구

|

백남준
(1932~2006)

　　백남준은 어려서부터 피아노 치는 것을 즐겼지만 아버지의 반대로 교습을 받지 못했다. 그는 누나가 피아노 교습을 받을 때 어깨 너머로 보면서 익히곤 했다. 일제강점기인 1930년대는 잡지의 시대라고 해도 과언이 아닐 만큼 잡지의 종류가 많았다. 중일전쟁 이전까지만 해도 사람들은 외국 잡지를 비교적 자유롭게 볼 수 있었다. 갑부의 막내아들로 태어난 백남준은 누나들이 보고 다락방에 놓아두었던 잡지를 유달리 즐겨 읽었다. 그의 아버지는 섬유업체인 태창방직을 경영하고 있었고, 종로 5가와 동대문 일대 포목상 중 절반을 차지했으며, 홍콩과도 거래를 하던 섬유업계의 대부였다.

위대한 예술가는 자신의 터닝 포인트를 작품으로 나타낸다

백남준은 1945년 6년제인 경기공립중학교^{현 경기고등학교}에 진학한 이후 피아노와 작곡을 본격적으로 배웠다. 피아노는 신재덕에게, 작곡은 이건우에게 사사했다. 그는 이미 쇤베르크^{Arnold Schönberg}, 버르토크^{Bartók Béla}, 스트라빈스키^{Igor Stravinsky}, 힌데미트^{Paul Hindemith}, 시벨리우스^{Jean Sibelius}에 대해서도 알고 있었다. 백남준은 그중 쇤베르크가 극단적으로 멋있어서 쇤베르크의 매력에 빠졌다고 한다. 극단적으로 멋있다는 게 무슨 말일까. 나는 아직 쇤베르크의 음악을 이해하지 못한다. 다만 쇤베르크가 현대음악에 지대한 영향을 끼쳤다는 것만 알고 있다. 쇤베르크의 음악은 산업사회에서 살아가는 현대인의 심리적 공포를 반영하고 있다. 쇤베르크의 음악은 인간의 인지능력을 벗어날 때가 많아서 들을수록 더 난해해지는데, 천재 백남준은 바로 그것에 즐거움을 느낀 것 같다.

백남준은 아버지의 통역인 자격으로 홍콩에 간 적이 있었다. 그런데 실상은 홍콩으로 학교를 옮기려 했었다는 말이 있다. 그때 백남준의 아버지의 여권번호는 6번이었고 백남준의 여권번호는 7번이었다. 백남준이 해외 문화를 얼마나 일찍 접했는지 알 수 있는 부분이다. 백남준은 동경으로 건너가 미학과 예술사를 공부하고 1956년에 졸업했다. 동경대학 졸업 논문은 「아놀드 쇤베르크 연구」였다. 그해에 그는 독일로 갔다. 그는 이후 뮌헨의 대학원에서 철학과 음악학 석사를 취득할 만큼 음악 공부에 집중했다. 한편 그는 1950년 서울에 살고 있는 조카의 백일잔치를 보러 아버지와 함께 귀국했다가 한국전쟁을 맞는다. 백남준은 당시 한국에서 영화 「카사블랑카」를 보려고 마음먹었는데 전쟁이 났다고 기록했다.

독일로 옮겨 간 백남준은, 1958년 신음악을 하기 위해 들은 강좌에서

강의를 맡은 존 케이지John Milton
Cage Jr.를 만났다. 그 만남은 전
통음악에 회의를 느낀 백남준
에게 돌파구로 작용했다. 백남
준은 「존 케이지를 경외하며:
녹음기와 피아노를 위한 음악」
(1959)을 연주하며 피아노를 파
괴했다. 새로운 음악을 탄생시
키기 위해 전통음악의 상징인
피아노를 파괴하는 퍼포먼스
였다.

백남준, 「백남준과 소머리로 야기된 큰 소동」,
신문기사, 판지로 만든 말풍선, 50×60cm,
1963/1987, 로젠크란츠 부부
사진 출처: 〈부퍼탈의 추억〉 전시 도록

백남준은 케이지를 만나기 1년 전인 1957년을 자신의 삶의 기원전 1년
이라고 말했다. 케이지를 만난 것이 자신이 새로운 개념의 음악을 하게 된
인생의 터닝 포인트였다는 말이다. 위대한 사람들은 자신의 터닝 포인트
를 반복해서 생각하며 작품으로 나타낸다.

코페르니쿠스적 발상

1963년 독일 부퍼탈Wuppertal시의 한 집에 갓 잡힌 황소의 머리가 피를
뚝뚝 흘린 채 걸려 있다고 경찰에 신고가 들어왔다. 경찰이 그 소머리를
내렸지만 독일의 신문에 실려 화제가 되었다. 그곳은 갤러리 파르나스
다. 그 갤러리는 백남준의 작품을 전시한 이후 문을 닫았다고 전해진다.
하지만 지금은 비디오아트의 시작을 낳은 장소로 미술사에 이름이 올라
있다.

백남준은 왜 전시장 앞에 피가 뚝뚝 흐르는 소의 머리를 매달았을까. 나는 백남준이 어머니에게 영향을 받은 거라고 생각한다. 백남준의 어린 시절 그의 어머니는 무속 신앙을 믿었다. 어머니는 뭔가 중요한 결정을 내릴 때마다 점쟁이를 찾아가 점괘를 받아오거나 무당을 집안으로 불러 굿을 하곤 했다. 백남준은 샤머니즘을 자신의 어머니처럼 종교로 받아들인 게 아니라 예술적인 영감을 얻는 소재로 삼았다. 무당은 굿을 하기 전에 신에게 제물을 바치고 죽은 자와 산 자의 안녕을 기원한다. 일종의 기복이 깃든 무속 신앙이다. 피를 뚝뚝 흘리는 소는 전시의 안녕을 기원하는 제물 퍼포먼스의 하나로 보인다.

1963년 백남준의 첫 비디오 개인전이자 비디오아트의 기원을 알리는 〈음악의 전시_전자 텔레비전〉전이 열렸다. 앞서 말한 소머리 사건이 바로 그 전시장에서 있었던 일이다. 백남준은 오브제를 장치하여 변형한 피아노 네 대와 TV 열세 대를 전시했다. 전시한 TV 중 하나인 〈자석 TV〉는 자석의 자장에 따라 TV 모니터의 화면이 일그러지는 원리를 이용한 것이다. 이 전시를 위해 백남준이 자신의 전 재산을 털었다는 이야기도 있다.

1960년대에 미국의 TV 보급률은 이미 90퍼센트를 넘었다. TV에 나오는 영상물을 일방적으로 보기만 하는 것을 당연시하던 거의 모든 사람들의 생각에 의문을 품고 자석으로 화면을 움직여보겠다는 생각은 과연 코페르니쿠스적 발상이라고 할 수 있다. 이것이 요즘 말하는 인터액티브 interactive 개념이다. 백남준의 TV 모니터에 대한 색다른 이해는 새로운 예술, 비디오아트의 포문을 열었다. 그리고 이는 세계 미술사에서 아주 중요한 작품이 되었다.

펀fun한 것에 몰두하다

백남준은 케이지를 만나면서 신음악의 가능성을 발견하고 음악 스튜디오에 들어가 전자음악을 연구했다. 독일에서 이름은 얻었지만 많은 돈을 소진한 백남준은 친구들의 권유로 당시 독일에는 없고 미국에는 있던 컬러TV와 로봇을 실험하러 1964년에 미국으로 건너갔다. 미국에서 처음 제작한 「로봇 K-456」은 라디오 스피커가 부착된 입으로 존 F. 케네디 대통령의 연설을 재생하고 마치 배변을 보듯 콩을 배출하며 거리를 활보해 화제가 되었다. 생각만 해도 웃음이 나오는 작품이다. 작품 제목은 모차르트 피아노 협주곡 456번에서 따왔다.

백남준은 동양인으로 태어났으며 유럽에서 예술 수업을 받았고 미국에서 예술 정치를 배웠다. 백남준은 걸쭉한 된장찌개에 프랑스산 양파 수프, 독일산 소시지, 이탈리아산 마늘빵을 다 섞어놓은 요리와 같은 요란한 개성을 지녔다. 백남준 스스로도 「전자와 예술과 비빔밥」이라는 수필에서 모든 것이 혼합되어 새로운 맛을 낸다는 점에서 전자예술이 사용하는 혼합 매체를 '비빔밥'이라고 표현했다. 또한 백남준은 예술에서 'fun'한 것을 아주 좋아했는데, 그의 한국 발음이 특이해서 한국 미술계 인사들이 '순환'의 '환'으

백남준, 「로봇-456」, 1964(1996), 백남준의 첫 번째 로봇 작품
185×70×55cm, 전자장치, 금속, 천, 고무, 원격조정장치 사진 출처: 〈비상한 현상, 백남준〉 전시 도록
1964년 제2회 뉴욕 아방가르드 페스티벌에서 처음 소개되었다.

로 알아들었다는 에피소드도 있다.

해외에서 작업하던 백남준은 1984년 새해 벽두에 뉴욕, 파리, 베를린, 서울의 TV에 방영된 세계 최초의 쌍방 방송 〈굿모닝 미스터오웰〉로 고국에 이름을 알렸다. 나도 그날 밤에 잠을 안 자고 기다렸던 기억이 있다. 영국의 소설가 조지 오웰George Orwell은 1940년대에 출간한 『1984』에서 전체주의가 가공할 능력을 지닌 매스미디어로 1984년에 인간을 정복한다는 가상의 시나리오를 만들었다. 이 작품에서 백남준은 오웰의 생각과는 달리 매스미디어가 인간을 지배한다기보다는 인간 사이를 연결해주는 정보와 소통의 수단임을 알린 뒤 오웰에게 세상과 우리는 아직도 건재하다며 "좋은 아침입니다. 오웰 씨" 하고 인사를 건넨다. 이 작품은 그가 고국을 떠난 지 30여 년 만의 금의환향이었다.

국립현대미술관 과천관의 상징이 된 램프코어에 설치된 「다다익선」은 10월 3일 개천절을 뜻하는 1,003개의 모니터 패널로 구성된 초거대 나선형 탑이다. 백남준은 건축가와 함께 현대미술관을 드나들면서 건물과 공간의 조화를 위해 올려다보아도 좋고 내려다보아도 좋은 작품을 구상했다. 「다다익선」은 특정 전시 공간에 맞는 작품의 수집, 즉 맞춤형 작품 수집의 선구적 사례다. 이 작품은 러시아 구성주의 작가 블라디미르 타틀린Vladimir Evgrafovich Tatlin의 나선형 탑 「제3 인터내셔널 기념비」를 오마주하여 존경을 표하는 「타틀린에게 보내는 찬가」라는 이름으로 구상되었다. 「다다익선」이라는 제목과 관련해 백남준은 이렇게 말했다.

"방송이라는 것은 물고기 알과 같은 것이다. 물고기 알은 수백만 개씩 대량으로 생산되나, 그 가운데 대부분이 낭비되고 수정되는 것은 얼마 안 된다. 지난 「굿모닝 미스터 오웰」은 수억의 세계 인구를 상대로 발신한

처음 가는 미술관 유혹하는 한국 미술가들

것이었는데 그 발신의 내용이 얼마나 수정되었는지는 모른다. 그야말로 다다익선이다."

「다다익선」은 다양한 이미지로 이루어진 하나의 현상을 보여주는 작품 같다. 모니터에서 빨리 변하는 이미지들의 편린은 오랫동안 지켜보고 있어도 내 눈에는 맥락적으로 보이지 않기 때문이다. 이미지와 데이터의 홍수 속에서 과연 무엇을 받아들일 것인지를 스스로 물어보게 하는 작품으로 보인다.

2007년 백남준 타계 1주기 기념전 〈부퍼탈의 추억〉은 나의 도슨트 데뷔 전시다. 영어로 해설했는데, 영어권 관객보다는 유럽, 아시아권 관객이 더 많았다. 유럽 사람들은 내가 해설할 때 자주 치고 들어왔다. 어느 날은 내가 해설을 한다기보다는 대화를 주고받는 것처럼 느낀 적도 있었다. 〈부퍼탈의 추억〉전은 1963년 백남준의 첫 비디오 개인전이자 〈음악의 전시_전자 텔레비전〉을 기록으로 남긴 사진전이다. 나에게는 백남준이 제작해 설치한 작품뿐만 아니라 사진 속의 모든 것들이 하나의 예술 작품처럼 보였다. 그런데 독일 관객 중 한 명

백남준, 「다다익선」, 1,003개 모니터, 1988
사진 출처: 『백남준=Nam June Paik: 다다익선』

이 한 사진을 보더니 이곳은 부엌이라서 스토브가 있다고 손가락으로 가리키면서 말해주었다. 갤러리 파르나스는 가정집 구조였던 것이다. 마치 우리나라 사람들이 1960년대의 사진을 보면서 신기해하듯 그들도 자신

이 1960년대에 사용하던 제품들을 발견하고 재미있어 하며 나에게 알려주던 기억이 생생하다. 열심히 준비했지만 전달하는 기술이 부족했던 내 해설이 그들에게 얼마나 전달되었는지는 모르겠다. 그야말로 다다익선이다.

백남준은 말했다. "나는 TV로 작업을 하면 할수록 신석기 시대가 떠오른다." 「다다익선」은 생긴 모습이 탑과 같다. 불탑stupa은 붓다의 사리를 보관하는 조형물이다. 탑은 원래 어떤 대상을 신성시하고 숭배하기 위해서가 아니라, 그 탑의 주인공이 가졌던 정신적 고매함과 청정한 마음을 불러일으키기 위해 건립된 조형물이다. 국립현대미술관 과천관은 1층에서 위층으로 올라가려면 「다다익선」을 중심으로 하여 만들어진 나선형으로 된 오르막길을 따라가야 하는 구조다. 그동안 간직해온 염원을 중얼중얼하며 걸어 올라가본다. 그는 이 대단한 작품들을 재미fun 삼아 계획을 세워 해나갔다. 한국 태생 미국인인 백남준은 동양철학이나 한국의 전통 사상을 서구의 아방가르드와 결합해 세계적이면서도 한국적인 자기 고유의 양식을 만들어냈다.

잡것과 날것들이
오롯이 살아 숨 쉬는 뮤지엄

|

최정화

(1961~)

미술관에서 도슨트는 보통 관람객에게 설명하는 시간보다 10분 정도 일찍 예정된 자리에 가서 전시장 분위기를 보고 공기를 느끼며 관객들을 맞이할 준비를 한다. 2013년 국립현대미술관 서울관 개관 전시 〈자이트 가이스트·시대정신〉을 설명할 때였다. 관객을 기다리고 있는데 옆에서 "여기는 미술관이라고 하면서 미술은 없고 죄다 이상한 것들만 있네. 덕수궁관에나 가야 미술을 볼 수 있겠네" 하는 소리가 들렸다. 특히 국립현대미술관 서울관은 관객의 입에서 "이것도 미술이야?"라는 질문이 나오게 하고 "이것도 미술이다!"로 인정되면 또 다른 작품으로 "이것도 미술이야?"라는 질문이 나오는 곳이다. 새로운 종류의 작품이 순차적으로 때로는 동시다발적으로 등장하는 공간인 것이다. 나는 국립현대미술관 서울

관을 자주 방문하지만 그곳에서 관람하는 작품은 불편할 정도로 낯설고 새로운 것들이 많다. 그런 의미에서 보았을 때 생각의 지평을 넓혀주는 장소로 국립현대미술관만 한 공간이 있을까 싶다.

최정화에게 반면교사가 된 유럽의 뮤지엄

최정화는 '이것도 미술 재료가 될 수 있을까?'라는 질문이 나오는 재료로 작업하는 작가다. 그는 불교용품 가게에서 파는 장군상, 연등이나 문방구에서 파는 장난감 슈퍼맨, 재활용 쓰레기통에 버려질 만한 플라스틱 소쿠리, 빗자루 등 일상생활에 널려 있어 미술 재료라고는 미처 생각하지 못한 것들을 낯선 방식으로 꾸려서 전시를 성공적으로 이끌어낸다.

최정화는 미술대학 회화과를 졸업했다. 그는 자신이 배운 미술이 대부분 손재주로 하는 미술, 머리로 하는 미술이어서 배우는 내내 참 재미가 없었다고 한다. 그래도 꾸준히 노력해 1987년 중앙미술대전에서 서양화 부문 대상을 받았다. 부상으로 거머쥔 유럽 여행 중에 찾아간 뮤지엄에서 최정화는 깨달음을 얻는다. 그것은 가슴으로 하는 미술로의 방향타에 힘을 실어준 기회였다. 그는 유럽의 커다란 미술관 안이 과거에만 갇혀 있음을 목도했다. 서양 예술의 본고장에서 본 뮤지엄은 최정화에게 반면교사가 되었다. 과거에 속한 죽은 자들에게는 팔딱팔딱하는 가슴이 없다. 최정화의 관심은 팔딱팔딱하는 지금 우리가 사는 세상에 있었다.

이후 최정화는 화가의 길을 버리고 인테리어 디자인 회사에 입사해 일하면서 친구들과 함께 '뮤지엄' 그룹을 결성했다. 최정화는 죽어 있는 뮤지엄이 아닌, 잡것과 날것들이 가슴에서 살아 숨 쉬는 뮤지엄을 지향하며 〈선데이 서울〉, 〈쇼쇼쇼〉 등의 재기 발랄한 전시 활동을 이어갔다.

처음 가는 미술관 유혹하는 한국 미술가들

"작게는 명함, 잡지, 도록, 리플릿부터 크게는 영화, 미술, 인테리어, 건축, 무대, 전시, 공공미술, 디자인까지 경계를 가리지 않고 작업한다. 가장 중요한 원칙은 가슴, 마인드이다. …… 기술에 머물지 않고 가슴을 깨우는 시각물을 연구하고, 통찰력이 보이는 시각물을 만들어내고자 한다."

1960년대에 세워져서 지금은 낡아버린 서울 종로구에 있는 낙원상가에 위치한 '가슴시각개발연구소'의 슬로건이다. 낙원상가는 한국 최초의 주상복합공간이다. '가슴시각개발연구소'는 1989년에 최정화가 만든 시각물과 관련된 거의 모든 작업을 하는 창작 집단이다.

최정화가 초등학교에 다니기 시작할 무렵에 학생들은 학교에서 '민족중흥의 역사적 사명을 띠고'로 시작하는 국민교육헌장을 외워야 했다. 국민교육헌장은 국민의 윤리와 정신적인 기반을 확고히 하기 위해 1968년 대통령이 반포했다. 방과 후 국민교육헌장을 외워야 집에 갈 수 있었던 기억이 1960년생인 나에게도 선명하다. 학교 뒷마당에서 친구들과 함께 쭈그리고 앉아 열심히 외웠다. 어렸을 때 자전거 타는 방법을 배워놓으면 몇십 년이 지나도 탈 수 있는 것처럼 나는 그때 외웠던 국민교육헌장을 앞부분 정도는 지금도 읊을 수 있다. 마음판에 새기는 것이 이런 건가 싶다.

1968년 향토예비군이 창설되고 학생교육에 있어 교련 과목이 신설되어 고교생들에게 군사교육이 실시되었다. 1970년대에는 고등학교에서 교련을 필수로 공부했다. 고3도 예외가 아니었다. 최정화가 초·중·고에 다니던 시절 다소 전체주의적인 교육을 받았을 때 느꼈던 답답함이 쌓이고 쌓여 훗날 '가슴시각개발연구소'를 만들어 발산하게 된 배경이 아닐까 하고 생각해본다.

최정화, 「수퍼플라워」, 1995, 혼합재료, 470×420×195cm, 국립현대미술관
사진 제공: 가슴시각개발연구소
누구나 알고 있다고 생각하는 꽃을 마음대로 해석해 부풀리거나 확대하거나 움직이게 하거나 움직이
다가 쓰러지게 한 화려한 색깔, 가짜 꽃으로 제작했다.

처음 가는 미술관 유혹하는 한국 미술가들

일상이 예술보다 세다

최정화는 대학을 졸업하고 한동안 주관적인 표현, 비밀스러운 내용, 개인주의적이고, 신표현주의적인 작업을 했다. 그는 도시의 일상적인 물건, 이미지를 제시하는 완전히 새로운 혼합매체, 설치미술 작업을 한다. 최정화는 1990년대 초 압구정동에 있는 보티첼리 의류 매장의 인테리어를 했다. 천장은 노출 콘크리트와 합판으로, 바닥은 시멘트에 우레탄으로 마감했다. 그가 작업한 패션 매장과 카페 인테리어는 인테리어, 건축 전문 잡지에서 빈번하게 다루는 아이템 중 하나였으며, 여성지나 신문은 그를 대표적인 신세대 혹은 포스트모던 실내 디자이너로 소개했다.

포스트모던은 한국에 들어오면서 확실히 정의 내려지지도 않은 채 문화의 다원주의라는 맥락에서 당대의 문화를 이해하는 키워드가 되어버렸다. 1990년대는, 포스트모더니즘이라는 어휘가 대중 잡지와 미술계에서도 대유행하던 시기였다.

최정화는 곰삭아서 남아 있는 것이 일상이므로 "일상이 예술보다 세다"고 말한다. 최정화는 자신이 재미있다고 생각하는 작업을 계속해왔다. 최정화는 익숙하면서도 낯설게 만든다. 그래서 그를 '시각 문화의 간섭자'라고도 부른다. 화려함은 사실상 공허함과 덧없음으로부터 비롯된 것들이기도 하다.

최정화는 서울을 바삐 돌아다닌다. 거리의 모든 것이 볼거리다. 최정화의 가장 큰 '싸부'는 서울이다. 그는 불교용품을 파는 가게에서 보이는 극에 달한 금 매끼, 알록달록하고 번쩍번쩍한 물건, 연등 같은 것들을 진짜 예쁘다고 느낀다. 그는 불교용품 가게에 있는 장군상과 아이들이 좋아하는 슈퍼맨상을 합쳐서 새로운 것을 만든다. 또 세련되고 미니멀한

최정화, 「소쿠리 탑 가로등, 7m, 8개」, 2014. 9. 4~10. 19, 전시 전경, 〈천연색〉전, @문화역 서울
284 사진 제공: 가슴시각개발연구소
구 서울역사 광장의 가로등 여덟 개가 노숙자들의 공동 참여로 7미터 높이의 거대한 플라스틱 소쿠리
탑 가로등으로 화려하게 변신했다. 이 시대에 가장 자연스러운 것들, 대량 소비시대의 풍경을 담았다.

디자인에 대항해 엉터리, 엉성함을 특징으로 하는 공간도 만든다. 자신
이 또한 껍데기이므로, 그것 없이는 세상살이가 힘들기에 그 껍질을 날림
으로 날조한다고 말한다. 최정화는 거기에서 우리의 어제와 오늘이 보이
고 내일이 보인다고 생각한다.

이 시대에 가장 자연스러운 것들과 대량 소비시대의 풍경을 담다

2014년 9월 문화역 서울 284가 곳곳이 눈부시게 화려하지만 수많은 재
활용 플라스틱들이 쌓여 있는 모습으로 변신했다. 최정화의 대규모 개인

처음 가는 미술관 유혹하는 한국 미술가들

전 광경이다. 이 기획전시의 제목은 '총천연색'이었다. 서울역은 개장한 이래 108년의 긴 역사가 있는 철도의 관문이다. 2004년 KTX 열차 개통과 함께 서울통합민자역사로 새롭게 단장하면서 구 서울역사는 복합문화공간인 문화역 서울 284가 되었다. 여기서 천연색과 총천연색은 다른 의미의 뉘앙스다. 자연스러운 조화와 균형이 있는 천연색에 비해 총천연색은 모조, 인공의 이도 저도 아닌, 불안한 현재의 상황을 드러내는 개념이다.

최정화, 「청소하는 꽃」, 2014(1), 〈총천연색〉전, 문화역서울 284
사진 제공: 가슴시각개발연구소
온갖 청소도구들을 모아놓은 최정화의 작품.

최정화의 「청소하는 꽃」이 연상되는 홍익대학교 앞 길거리 광경, 2017. 10. 27

도시에서는 자연화하기 위해 자연을 일단 해체한다. 곡선의 자연을 직선의 인공적인 도시로 바꾼다. 그다음 기호로 현실 속에 자연을 부활시킨다. 숲을 베어내고서 그곳에 '녹색도시'라고 이름 짓고 만든다. 그곳에 몇 그루의 나무를 다시 심고서는 그것으로 자연을 대신하는 세상이다.

'총천연색'이라는 말은 인공 속에서 자연을 구할 수밖에 없는 지금 이 시대의 특수한 맥락과 그 문화적 빛깔을 가리키는 것인지도 모르겠다. 인공 자연마저도 자연으로 기능하는 그런 세상 말이다. 가장 인공적인 것이 실은 이 시대의 가장 자연스러운 것임을 최정화는 일찍이 간파했다. 인공의 플라스틱 물품들은 마치 살아 있는 존재처럼 최정화의 가슴을 두근거리게 한다.

최정화는 이렇게 말한다. "제게 중요한 원칙은 '가슴', 즉 마인드입니다. 단지 기술이 아닌, 가슴을 깨우는 통찰력이 보이는 시각물을 만들어내자는 겁니다."

최정화는 해외에서 가장 러브콜을 많이 받는 한국 작가 중 한 사람이다. 그는 남과 자신을 어떻게 차별화해야 할지 그리고 그것을 어떻게 배양해야 할지 누구보다도 잘 아는 작가다.

직설보다 강력한
아이러니의 힘

|

이불
(1964~)

인터넷 검색창에서 '이불'을 검색하면 포근한 이불 관련 사이트를 주욱 지나고 나서야 설치행위 예술가 이불이 나온다. 어린 시절 이름 때문에 놀림을 많이 받았던 이불은 이름이 주는 뽀송뽀송한 느낌과는 완전히 다른 그로테스크한 바디 작업으로 작품 활동을 시작했다. 대학에서 조소를 전공한 이불은 졸업하고 2년 후 「낙태」(1989)라는 파격적인 퍼포먼스로 여성의 몸에 가해지는 사회적 억압을 세상에 폭로했다. 관객들 앞에서 나체로 거꾸로 매달린 채 낙태의 고통을 파격적으로 선보인 것이다.

그때 이불은 예술로 세계를 바꿀 수 있다는 믿음이 있었으며 변화를 위한 방법을 찾고자 계속 질문하고 막연한 생각들을 어떻게 구체화할지 고민했다. 이불은 가부장적인 사회가 여성the feminine gender의 신체와 의식에

어떤 영향을 미치는지 보여주는 작업으로 예술계에 출사표를 던졌다. 이때 이불은 여성을 생물학적 의미뿐만 아니라 젠더로서의 의미까지 표현하려 했던 것으로 보인다. 젠더는 대등한 남녀관계를 내포한다. 여기에는 사회적 동등함을 실현해야 한다는 의미가 있다. 이불은 남성 중심 사회에 비판적 시선을 불러일으키는 '페미니즘 작가'로 불린다.

부드러운 재료를 사용한 퍼포먼스

이불은 대학에서 교육받으면서 사용했던 돌이나 철의 전형적인 조각 재료는 무게가 많이 나가는 데다 형태도 금방 나오지 않고 이동하기도 힘들어 부드럽고 가벼운 재료를 사용해 소프트 스컬프처soft sculpture, 부드러운 조각를 만들었다. 이불의 작품은 작품 안에 자신이 들어가 함께 움직이는 퍼포먼스로 완성되었다. 부드러운 재료를 사용했기에 퍼포먼스가 끝나면 금방 빠져나올 수 있었고 이동하기도 쉬웠다. 또 다른 이유로는 어린 시절 정치범이었던 어머니가 생계유지를 위해 시퀸sequin, 의복 따위에 꿰매 다는 원형의 장식용 금속판으로, 각도에 따라 색깔이 다르게 보인다.이나 구슬을 수놓는 가내수공업을 한 영향으로 그런 재료를 다루는 데 익숙해졌기 때문이라는 말도 있다.

이불은 억압적인 사회의 규율에 반항하는 방식으로 여자의 몸을 표현했다. 말끔한 여자의 몸이 아니라 생산을 위해 변형되었던 몸, 낙태로 상처받은 몸, 나아가 유기적인 생명체처럼 땅 위를 굴러다니는 몸으로 표현한 것이다. 그는 내면의 욕구를 강력하게 발산하고 싶은 힘에 관한 작업을 했다. 그러한 내용을 표현하기 위해 작가 자신이 작품에 직접 들어가면 그 아이덴티티가 훨씬 확고해진다고 생각했다. 이불은 이 작업을 계기로 자신의 신체에 관심을 갖기 시작했고, 그런 가운데 몇 가지 주제의

처음 가는 미술관 유혹하는 한국 미술가들

식이 싹트게 되었다. 그는 책을 많이 읽는 작가다. 이불은 자신과 관련 있으면서 동시에 사회적인 문제를 표현하는 작업을 했다.

데뷔 후 30년이 넘는 지금까지도 팝의 여왕으로 군림하고 있는 세계적인 톱스타인 마돈나^{Madonna Louise Ciccone}는 성^{sex}에 대해 도발적이고 파격적이고 섹슈얼하며 동시에 마케팅에 능한 여자 가수로 알려져 있다. 하지만 마돈나는 뮤직 다큐멘터리 「마돈나: 라이크 어 버진^{Like a virgin}」의 인터뷰에서 그 부분에 상당한 반감을 표하며 다음과 같이 답답함을 토로했다.

"제 퍼포먼스는 사회 현실을 보여주고 있거든요. 근데 제가 금기시되는 것을 다루다 보니 사람들은 제 발상에 충격을 받아서 저의 재능이나 작품에 담긴 예술적 가치는 간과하고 단순히 마돈나가 충격을 주려고 한다, 혹은 외모를 바꿨다, 언론플레이에 능하다는 식으로 몰고 가는데 만약 그게 전부라면 제가 이렇게 오랫동안 대중의 관심을 받진 못했겠죠."

마돈나가 보여주는 노래와 행위는 이불의 작업과 유사한 면이 있다. 마돈나의 노래 「라이크 어 버진」에서도 볼 수 있듯이 여성의 스테레오 타입을 인정하는 듯 보이면서도 또 다른 지점에서는 여성의 스테레오 타입을 깨는 힘을 만들어간다. 그것이 바로 아이러니의 힘인데, 이 지점이 이불의 방식과 매우 밀접한 관련을 보인다. 사전에서 아이러니를 찾아보면 '예상 밖의 결과가 빚은 모순이나 부조화'라고 나와 있다. 「라이크 어 버진」은 여성상에 대한 사회통념과 반대되는 의견을 가진 마돈나가 자신을 표현한 작품이다. 여자는 예쁘고 쉽고 섹시해도 되지만 너무 똑똑하거나 사회통념과 반대되는 의견을 가져서는 안 된다는 남성들의 편견을 정면으로 꼬집은 작업 중 하나다.

이불, 「장엄한 광채Majestic Splender」, 1997, 뉴욕 현대미술관 「프로젝트」전 부분 설치 전경, 생성,
시퀸, 과망가즈니산칼륨, 마일라백, 410×360cm 촬영: Robert Puglisi, 사진 제공: 스튜디오 이불
뉴욕의 현대미술관 전시실 벽에 매달린 비닐 봉투 속에서 생선들이 색색의 시퀸으로 장식된 채 썩어
가고 있었다. 이 묘한 광경에 관객들이 작품을 감상할 생각을 하지 못하고 냄새에 질려 자리를 떠났다
고 하여 화제가 된 작품이다.

처음 가는 미술관 유혹하는 한국 미술가들

예쁘게 만들었지만 그 예쁜 것에 빠져들지 못하게 하는

1997년 뉴욕 현대미술관MOMA 전시실 벽에 매달린 마일라백 속에서 생선들이 색색의 시퀸으로 장식된 채 썩어가고 있었다. 일정 온도를 유지하기 위해 뉴욕 현대미술관에서 제작한 냉장고의 작동 오류로 부패하는 생선 냄새가 정체를 드러내자 미술관은 작가가 항의하는데도 오프닝 직전에 작품을 철거했다.

아름다운 베르사유 궁전이 파리 외곽에 만들어진 큰 이유는 파리의 지독한 오물 냄새 때문이다. 귀족들이 아무리 깨끗한 꽃에 둘러싸여 있어도 바람을 타고 오는 오물 냄새는 막을 수 없었기 때문이다.

「장엄한 광채」는 이불이 자신의 작품에 지독한 아이러니를 더해줄 수 있을 것이라고 생각해 지은 제목이다. 예쁘게 만들어졌지만 그 예쁜 것에 빠져들지 못하게 하는 면이 분명히 존재하고 그것이 이불 작품의 아이러니다. 이 획기적인 작품은 새롭게 읽는 방식으로 재맥락화하여 현재화하고 나아가서 논의의 장을 열겠다는 취지로 〈2016 아트선재센터 커넥트 1: 스틸액츠〉 전시에서 재현, 설치되었다.

나는 그 소식을 듣고 전시장을 찾아갔다. 아트선재센터에서 확인한 날 생선들은 냄새 방지 장치 속에서 살짝 변질되어가는 단계였다. 전시 종료 직전에 한 번 더 와서 감상해야지 했는데 차일피일하다가 놓치고 말았다.

강력한 아이러니의 힘

이불은 아이러니가 가진 효과와 힘이 직설적인 것이 주는 힘보다 더 크다고 생각한다. 어떤 대상을 칠 때 주먹을 쥐고 정면에서 치는 것보다 뒤로 돌아 교묘한 방법으로 치는 것이 훨씬 설득력 있고 재미있다. 이불은

이불, 「장엄한 광채Majestic Splender」(세부), 1997
촬영: Robert Puglisi, 사진 제공: 스튜디오 이불

바로 이런 것이 현실적이라고 생각한다. 실제 현실이 바로 그러한 방식으로 운영되고 있고, 가진 자들이 지배 이데올로기를 유지하는 방법도 그러한 방식이라고 생각하기 때문이다. 그래서 그녀는 그런 현상을 만드는 본질을 아이러니한 작품으로 보여준다.

　그는 2개월이 넘는 전시 기간 동안 생선 썩는 냄새와 벌레가 들끓는 것이 예상되었기에 마일라백에 과망가즈니산칼륨을 함께 넣어 부패 속도를 늦출 수 있게 조치했다. 또한 사방이 유리로 된 특수 냉장고를 맞추어서 넣기로 했다. 이불에게는 작품에서 냄새가 나는 것이 대단히 중요했

처음 가는 미술관 유혹하는 한국 미술가들

기 때문에 생선 썩는 냄새 대신 향수를 뿌리는 기계를 설치하고 싶다고 뉴욕 현대미술관에 제안했다. 향수는 이름과 냄새가 어떤 식으로든 동양적인 것과 관계된 것이어야 한다는 조건도 내세웠다. 결국 냉장고에 향수까지 동원해 냄새를 방지하고자 했던 계획은 실패했다. 이불의 작품은 전시장에서는 미술에서 절대적 우위를 차지하는 시각이 상대적으로 미미했던 후각에 압도당하는 현재 진행형 바니타스미술Vanitas Art이다. 하지만 이 작품은 결국 시각 미디엄인 사진으로만 남게 될 운명에 처해 있다.

이불이 처음으로 시퀸 장식의 물고기를 사용한 것은 1991년이었다. 이후 1993년에 덕원갤러리에서 열린 〈성형의 봄〉 전시에서 다시 보였으며, 지금까지도 전시장에 자주 재맥락화되어 등장하고 있다. 이 작품에서 말하는 성형은 성형수술을 풍자하는 것이 아닌 조각을 의미한다. 비록 작품은 예정보다 일찍 철거되었지만 이불의 「장엄한 광채」는 잊히지 않는 냄새와 함께 국제 미술계에 각인되었다.

1. 도슨트란?

이 책 『처음 가는 미술관 유혹하는 한국 미술가들』을 탈고했을 때였다. 내 인생에 처음 쓴 책이었기에 들뜬 마음으로 주변 사람들에게 제목을 몇 개 만들어 보여주고, 언뜻 보아서 마음에 들어오는 제목을 골라 달라는 부탁을 했다. '터벅터벅 근현대미술 100년 도슨팅', '도슨트의 커피 맛 미술관', '한국 현대미술 도슨팅', '시간 위의 한국 현대미술' 등 생각한 제목이 여러 개 있었다.

그러던 중에 초등학교 선생님 한 분이 시인, 작가를 비롯해 다양한 분야에서 일하는 분들과 함께 곧 여행을 간다며 그들에게 물어봐주겠다고 하였다. 그런데 시간이 꽤 지났는데도 소식이 없었다. 나중에 연락이 닿았는데 사람들이 도슨트가 어떤 일을 하는지 전혀 몰라서 아예 선택해 달라는 말을 꺼내지도 못했다는 것이었다. 책의 제목에 도슨트라는 단어를 쓰고자 했던 나는 흠칫 당황했지만, 나에게는 이제 일상이 되어버린 도슨트에 관해 생각해보는 새로운 계기가 되었다.

미술관에서 도슨트는 전시의 주제와 미술 작품에 대해 전문 지식으로 관람객과 소통하며 안내하는 사람이다. 도슨트docent는 '가르치다'라는 뜻이 있는 라틴어가 어원이다. 도슨트라는 말은 미국에서 사용하는 어휘를 한국에 그대로 들여온 것이다. 국립현대미술관에서 도슨트 운영을 담당하는 부서는 학예연구실 교육문화과에 속해 있다. 그래서인지 도슨트를 관람객에게 미술 작품에 대해 교육하는 요원이라고 생각하는 사람도 있다.

영국에서는 도슨트를 투어가이드라고 부른다. 나는 도슨트가 투어가이드의 역할이 크다고 생각한다.

도슨트는 마치 미술관 안의 여행 안내원과도 같다. 여행 안내원이 설명을 잘하면 생소한 여행지가 생기 있게 살아 움직이는 듯한 느낌이 든다. 어떤 안내원을 만나는지에 따라 여행의 재미가 더해지기도 하고 반대로 줄어들기도 한다. 미술관에서 도슨트의 역할도 이와 크게 다르지 않다. 간혹 미술관에는 한 전시를 반복해서 관람하러 오는 관람객이 있다. 내가 그런 관람객 중 하나다. 나는 여러 전시를 두루 다니기보다는 마음에 드는 전시를 요일을 달리해서 관람하는 편이다. 같은 전시임에도 해설하는 사람에 따라 조금씩 다른 전시를 관람하는 듯한 느낌이 들어 도슨트로서 나의 자세에 대해 생각해보게 한다.

국립현대미술관에는 여러 가지 작품 해설 프로그램이 있다. 상설·기획전의 정기 해설, 미술관을 방문하는 주요 인사의 의전 및 공무원 연수 등 미술관 내부 직원들과 연계한 수시 해설, 전시 연계 프로그램 해설, 단체 관람 신청자를 위한 해설을 비롯해 다양하게 펼쳐진다. 도슨트는 국립현대미술관의 다양한 전시 해설 프로그램 중 한 부분인 상설·기획전의 정기 해설에 참여한다. 그 외에는 직원인 전문 해설사나 학예사curator가 진행한다.

몇 년 전 내가 새로 참여하게 된 동갑내기들의 모임이 있었다. 나는 주말마다 미술관에서 도슨트 일을 한다고 나를 소개했다. 그랬더니 "아, 큐레이터군요" 하는 반응이었다. 내가 손사래를 치면서 아니라고 말하는데도 사람들이 "그냥 큐레이터로 합시다" 해서 더 길게 가기가 그래서 심심한 웃음으로 상황을 넘긴 일이 있었다. 내심 도슨트의 정체성에 대해 말

하고 싶은 순간이었다. 학예사와 전문 해설사와 도슨트는 미술관 내에서 역할이 확연히 구분된다. 국립현대미술관의 도슨트는 자원봉사 요원이다.

'미술관에서 도슨트는 전시의 주제와 미술 작품에 대해 전문 지식으로 관람객과 소통하며 안내하는 사람이다'라고 앞에서 말한 문장을 나누어 개별적 성질을 풀어서 도슨트가 어떤 일을 하는지 알아보자. 우리나라 미술관의 숫자만큼 도슨트가 미술관에서 하는 일도 조금씩 다르기 때문에 내가 몸담아 활동해온 국립현대미술관의 도슨트에 대해 말해보겠다.

1. 미술관에서

국립현대미술관: 국립현대미술관은 한국의 근현대미술과 해외의 현대미술을 대표하는 미술 작품을 소장, 전시, 연구하는 국립미술관으로 1969년 경복궁에서 개관하였다. 1973년 덕수궁 석조전으로 이전하였으며, 1986년 과천에 현대적 시설과 야외 조각장을 갖춘 미술관으로 재개관하였다. 이후 1998년에는 석조전에 분관인 덕수궁관을 개관하였고, 2013년에는 국군기무사령부가 사용했던 종로구 소격동에 서울관을 개관하였다. 도슨트는 주요 작품 선정 및 전시장의 동선을 파악하기 위해 미술관의 공간 구성과 특징을 이해할 필요가 있다.

2. 전시의 주제와 미술 작품에 대해 전문 지식으로

전시의 주제: 전시 내용의 핵심을 이해하려면 전시를 기획하는 학예사가 전달해주는 연구 자료와 현대미술 전반에 대한 이해가 초석이 된다. 이를 위해 미술관에서는 큐레이터와의 만남, 전시 연계 세미나, 작가와의 만남 등을 도슨트에게 제공한다. 전시의 주제는 작품 해설 방향의 나침

반이기 때문이다.

미술 작품: 도슨트는 '누가 제작했나?', '무엇이 보이는가?', '무엇으로 만들어졌나?', '어떤 의미로 세상에 가치를 전하는가?', '작품이 창작되던 시기에 어떤 일이 있었나?', '당대 예술가가 활동하던 시대를 어떻게 반영하는가?', '과거에 이 작품은 어떤 평가를 받았나?' 하는 질문에 대한 관련 자료를 충분히 이해하고 작품별로 대조해서 검토한다. 작품을 깊이 있게 맥락화하면 예술을 감상하는 경험이 훨씬 풍성해진다.

3. 관람객과 소통하며 안내하는 사람이다

예술 작품이 아무리 뛰어나다 하더라도 경험하는 관람객에게 느낌이 안 온다면 '그' 작품은 '그' 순간 빛을 발할 수 없다. 도슨트는 작품과 관람객이 소통할 수 있게 중간 역할을 하는 사람이다. 도슨트는 관람객이 놓치기 쉬운 전시의 중심 부분을 설명해야 한다. 전시 해설 프로그램의 주인공은 관람객이다. 그러므로 도슨트는 작품에 대해 알려고 하는 만큼 관람객에게 호기심을 가지고 관람객의 입장에서 말을 풀어가기 위해 항상 애써야 한다.

스크립트: 도슨트가 전시 해설에 앞서 작성하는, 전시 해설의 기준이 되는 원고다. 미술관에서 제공하는 자료와 도슨트가 개인적으로 찾은 자료를 버무려 감상자가 흥미를 가지고 재미있게 전시의 의미와 가치를 경험할 수 있게 작성한다. 스크립트는 기획 의도에 맞게 스크립트의 방향을 잡는 것이 중요하다. 도슨트에게도 낯설고 난해한 미술 전문가의 글을 관람객이 일반적으로 쓰는 어휘로 바꾸어 다듬는 작업은 스크립트를 쓰는 일을 어렵게 하는 큰 요소다. 그 사이에는 엄청난 간격이 있기 때문이

다. 스크립트를 쓸 때에는 내가 관람객이었을 때를 생각하고 여러 번 퇴고해 풍부한 내용을 갖춘 짜임새 있는 글을 쓰기 위해 노력한다.

프레젠테이션: 도슨트는 프레젠테이션 방식으로 관람객과 소통한다. 관람객과 소통했는지에 대한 성공 여부는 관람객의 공감도에 따라 정해진다. 프레젠테이션을 할 때에는 사실인지 견해인지 명확히 구분해서 말한다. 꾸밈없는 일상용어로 대화하듯 말하면서도 가능한 한 적극적인 표현으로 이야기하면서 할당된 시간을 반드시 지켜야 한다.

또 다른 중요한 요소는 도슨트가 해설할 내용을 충분히 알고 있음을 관람객에게 효과적으로 보여주는 것이다. 이는 자신이 쓴 스크립트를 가지고 충분히 연습해서 자연스럽고 단순한 몸짓과 자신감 있는 목소리로 해설하여 관람객에게 신뢰감을 주는 것이다. 전시 해설 마지막에는 전시의 핵심 사항을 다시 한 번 간단히 정리한다. 그래야 관람객의 기억 속에 남는다. 해설이 끝나도 자리를 조금 더 지키면서 질문을 받고 사교적인 분위기로 설명을 마무리한다.

국립현대미술관 도슨트들은 새로운 전시에 투입될 때마다 즐기는 단계를 넘어서 치열하게 공부해야 한다. '우리는 왜 이렇게 힘든 일을 자청해서 할까' 하면서도 이미 '중독'되었기 때문에 어쩔 수 없다고 말하며 웃는다. 새로운 것을 배우고 익혀서 다른 사람에게 효과적으로 전달하려면 어렵고 지난한 과정을 거쳐야 한다. 그 과정을 지나 관람객과 교감했을 때 느끼는 기쁨은 실로 가슴이 뻥 뚫릴 정도로 크다.

처음 가는 미술관 유혹하는 한국 미술가들

2. 도슨트 되기

'도슨트 되기'에 대해 곰곰이 생각하다 나에게 질문을 해본다. '나는 왜 도슨트가 되고 싶었을까?' 한 가지 행동에 오만 가지 이유가 달라붙어 있는 것처럼 여러 가지 이유가 떠오른다. 그중에 세 가지가 가장 도드라진다. 첫째는 어느 날 마치 사람에게 느끼는 감정처럼 미술을 느끼게 되었고, 미술에서 위로받았다. 둘째는 나이가 들어서도 여러 사람들 앞에서 내 생각을 말하려고 할 때면 앞이 하얘지면서 생각한 말을 제대로 하지 못하는 내 모습을 고치고 싶어서였다. 셋째는 어렵고 각박한 현실에 묻히지 않고, 나이가 더 들어도 새로운 것과 의도적으로 만나 삶의 지평을 넓히고자 하는 마음이 있었다. 도슨트는 전시 해설을 할 때마다 새로운 작품을 만난다. 똑같은 작품도 전시의 주제에 따라 다른 모습으로 만나니 더욱 새롭다. 나는 내 인생의 후반을 위한 '연금'으로 도슨트 활동을 선택했다. 도슨트로 일하는 것은 내가 놀 수 있는 열린 마당으로서의 '연금'이라고 할 수 있다.

도슨트가 되기 위한 문은 전공에 관계없이 열려 있다

도슨트가 되기 위한 문은, 미술 또는 미술관에 대한 호기심이 있고 배우고 익힌 것을 다른 사람과 함께 나누기를 즐기는 사람이라면 전공에 관계없이 누구에게나 열려 있다. 실제로 도슨트 활동을 하는 사람들 중에는 미술을 전공한 사람 외에 경제, 화학, 생물을 전공한 사람, 퇴역한 장

군 등 다양한 분야의 사람들이 많다.

'미술을 전공하지 않은 사람이 미술관에서 관객에게 미술 작품을 설명할 수 있을까?' 하는 의문을 가질 수도 있다. 하지만 국립현대미술관에서 해설을 듣는 관람객 대부분이 친구 모임이나 가족 단위임을 감안하면 이야기는 달라진다. 그들은 미술에 대해 연구하기 위해 오기보다는 문화를 탐방하기 위해 방문하는 경우가 많다. 그렇기에 어떤 면에서는 미술을 전공하지 않은 도슨트가 관객의 입장을 더 잘 알 수도 있다. 도슨트는 미술 전문가가 들어도 귀에 거슬리지 않는 해설을 해야 하기 때문에 정확한 정보를 다양하게 수집하고 정리한 후 반복적으로 연습하여 촘촘히 다듬기 위해 애쓴다.

국립현대미술관의 도슨트 양성 시스템

도슨트 양성 프로그램 기초 과정	활동 도슨트 선발 과정	도슨트 양성 프로그램 심화 과정	전시 D-day 25 교육 과정

국립현대미술관에는 개인적인 노력의 틀을 더욱 나은 방향으로 잡아주는 '과정'이 있다. '도슨트 양성 프로그램 기초 과정', '도슨트 양성 프로그램 심화 과정', '활동 도슨트 선발 과정', '전시 디데이 25일부터 시작되는 일련의 교육 과정' 등이 그것이다. 다양한 직업을 가지고 있는 도슨트 지망생들은 국립현대미술관에서 시행하는 양질의 밀도 있는 '도슨트 양성 프로그램 기초 과정'을 수료하면 자격을 갖춘 도슨트가 된다. 이때부터 국립현대미술관 도슨트 인터넷 카페 회원이 되어 카페의 정보 공유가 가능하다. 그리고 해마다 1분기, 2분기로 나뉘어 진행되는 활동 도슨트

선발에 통과하면 비로소 국립현대미술관 전시장에서 관객을 만날 수 있다. 활동 도슨트는 지금 활동하고 있는 도슨트를 말한다. 국립현대미술관 도슨트 카페에 가입한 도슨트는 2018년 가을 현재 300여 명에 달하지만 실제로 활동하고 있는 도슨트는 분기별로 70여 명 정도다.

도슨트 양성 프로그램 기초 과정

대학을 졸업한 일반인은 전공에 관계없이 '도슨트 양성 프로그램 기초 과정'의 교육생 모집에 참여할 수 있다. 기초 과정은 일반적으로 매해 4월, 10월에 시작하지만 교육생 모집 공고가 두 달 전 홈페이지mmca.go.kr '새소식 코너'에 올라오므로 국립현대미술관 홈페이지를 관심 있게 지켜보는 게 좋다. 1차 서류 접수, 2차 면접의 선발 과정을 거쳐 도슨트 양성 프로그램 기초 과정생이 된다. 기초 과정은 10주간 일주일에 한 번 세 시간씩 과천관, 덕수궁관, 서울관에서 장소를 바꾸어가며 진행된다.

이 과정에서 미술관 연구, 한국 미술사, 프레젠테이션 방법 등 도슨트 활동을 위한 기초 이론 및 실무를 교육받는다. 배우는 과목은 해마다 조금씩 달라지기는 하지만 큰 틀은 같다. 교육은 각 분야에서 활발하게 활동하고 있는 전문가들의 강의로 구성되는데, 과제를 내주고 서술형 평가도 하는 등 상당히 밀도 있게 진행된다.

도슨트 양성 프로그램은 2008년도에 처음 시작했다. 나는 양성 프로그램이 생기기 전에 서류와 면접의 심사를 거쳐 활동을 시작했기 때문에 도슨트 양성 프로그램을 수강하지는 않았지만, 호기심이 있어서 후에 몇 과목을 청강했다. 양성 프로그램 이전에 활동하던 사람은 시니어 도슨트, 그 이후부터는 1기로 시작해 계속 기수가 더해지고 있다. 2018년 봄에는

15기까지 선발되어 활동하고 있다. 기초 과정을 완료하면 국립현대미술관의 도슨트가 된다. 그리고 활동 도슨트가 되어 30시간 이상 전시 해설을 하면 수료증이 발급된다. 일부 도슨트들은 30시간의 활동 후에 받는 수료증을 하나의 커리어로 생각하고 이후의 활동을 접기도 한다.

(예시) '도슨트 양성 프로그램 기초 과정' 교육 일정

회	구분	내용
1	도입	오리엔테이션
2	미술관 연구 및 미술 이론	미술관·도슨트·관람객
3		한국 근현대미술의 이해 1(1920~1970년대)
4		한국 근현대미술의 이해 2(1980~21세기)
5		중간점검-30분 필기 1. 도슨트 활동의 의미를 미술관 관람객 도슨트의 관점에서 각각 서술하시오. 2. 한국 근현대미술의 이해 1, 2에 언급되었던 미술의 경향, 용어, 작가, 작품을 각 시대적 배경과 연관 지어 서술하시오. 동시대 미술의 흐름과 동향 1
6		동시대 미술의 흐름과 동향 2
7	미술관 분석	국립현대미술관 소장품 및 이미지 읽기 트레이닝
8	실무 이론 및 실습	스크립트 작성 이론법
9		프레젠테이션 스킬-보이스 트레이닝을 중심으로 훈련
10	최종 시연	스피치 모니터링 및 현장 실습

*기초 과정 교육 일정은 미술관의 계획에 따라 달라진다.

처음 가는 미술관 유혹하는 한국 미술가들

도슨트 양성 프로그램 심화 과정

다양한 심화 강좌가 개설되는 '도슨트 양성 프로그램 심화 과정'을 통해 활동 도슨트는 미술, 미술관, 도슨트, 관람객과의 상관관계가 풍부하고 긴밀하게 유지될 수 있는 방법을 익힌다. 심화 과정은 1, 2분기로 나뉘며 50명 정도 수강이 가능하다. 그해에 활동하는 도슨트 위주로 1차 신청을 받고, 남은 좌석은 양성 프로그램 기초 과정을 수료한 모든 도슨트에게 열려 있다. 이렇게 도슨트들은 일반인에게 재미있으면서도 전문가가 들어도 고개를 끄덕일 수 있는 해설을 하기 위해 지속적으로 배우고 연마한다. 심화 과정은 상반기, 하반기별로 주제가 정해지고 통일감 있게 진행된다.

(예시) 도슨트 양성 프로그램 심화 과정 프로그램

회	주제	내용
1	사회 속 미술관	사회와 소통하는 미술관: 미술관과 관람객
2	작품 연구 가이드	작품 데이터 수집 및 연구방법론
3	이미지 읽기	국제 미술의 이해
4	미술관 아카이브(Archive)	미술관 자료의 수집 및 보존과 디지털 아카이브

*심화 과정 교육 프로그램의 내용은 미술관의 계획에 따라 달라진다.

3. 활동 도슨트 되기

2017년 6월, 나는 유튜브에서 기억력을 높이기 위한 좋은 방법을 찾아보느라 애썼다. 국립현대미술관의 2017 하반기 활동 도슨트 선발 과정의 한 단계인 시연을 위해 도슨트들에게 주어진 작품 열다섯 점의 내용을 제대로 기억해내기 위해서였다. 활동 도슨트 선발 시연 과정 때마다 얼굴이 붉어지곤 하는 실수를 되풀이하고 싶지 않았다. 그동안 전시 해설 스크립트를 외우기 위해 단순 반복 암기를 해왔다. 책을 읽을 때에도 종종 바로 조금 전에 읽은 내용이 생각나지 않아 다시 들추어보곤 하다 보니 이제는 반복 암기 이상의 무슨 수를 써야 했다. 외운 것들을 시연 당일까지라도 기억할 수 있게 내 머릿속 기억의 방에 집어넣고 싶었다.

시연에서는 작품 열다섯 점 중에서 당일에 무작위로 하나를 설명해야 하기 때문에 사실 도슨트 입장에서는 상당히 당황스럽다. 하반기 선발에서는 그중 어느 작품이 나와도 당황하지 않고 외운 내용을 심사위원들에게 담담하게 시연하고 싶었다. 기억력 훈련 동영상 강의 내용 중에서 나에게 잘 맞을 것 같은 방법을 따르기로 했다. 내 나름의 외우기 규칙을 정하고, 시작부터 끝까지 연결 지점을 만들어놓은 것이다.

활동 도슨트 선발

공고　　신청　　스터디　　시연　　발표

　　처음 가는 미술관 유혹하는 한국 미술가들

국립현대미술관에서는 1년에 두 번, 상반기와 하반기에 각각 활동 도슨트를 선발한다. 국립현대미술관의 도슨트 양성 기초 프로그램을 이수한 모든 사람들에게 자격이 주어진다. 신청을 꼭 해야 하는 것은 아니어서 개인적으로 다른 스케줄이 있을 때에는 활동 도슨트 신청을 하지 않아도 된다. 도슨트 활동을 쉬었다가 나중에 하고 싶을 때에는 선발 시기에 맞추어 신청하면 된다. 도슨트 인터넷카페에 선발 공지가 뜨면 신청하고, 절차를 밟아 다시 활동 도슨트가 될 수 있다.

주어진 작품 이미지에 대해 공부하는 것은 재미있을 때도 있지만 한편으로는 지난한 과정이기도 하다. 왜냐하면 시연할 때 도슨트에게 주어지는 작품은 단 한 점이고, 해설 시간은 단 3분이기 때문이다. 활동 도슨트 선발에 주어지는 작품은 현재 국립현대미술관의 서울관, 덕수궁관, 과천관 등 세 전시관에서 전시되고 있는 작품들 중에서 고른 열다섯 점이다. 세 전시관에서 동시에 해설하고 있는 도슨트는 매우 드물기 때문에 이전에 접해보지 못한 작품이 상당수 있을 수밖에 없다.

기본적으로 활동 도슨트 선발 과정을 잘 통과하기 위해서는 작품 열다섯 점에 대한 해설을 준비해야 한다. 도슨트들에게 이 과정은 피할 수만 있다면 피하고 싶은 과정이다. 하지만 이 과정이 국립현대미술관의 도슨트 해설 수준을 높이는 데 얼마간 도움이 된다는 사실에는 많은 이가 의견을 같이한다. 이러한 전형 방법은 미술관의 계획에 따라 바뀔 수 있다. 2018년 하반기부터 새로운 방법으로 도슨트 모집이 시작된다. 첫째, 서류 지원이고, 둘째는 토론 심사다. 서류 지원은 국립현대미술관 전시 중 본인이 소개한 전시나 인상 깊었던 전시 중 하나를 선택해 그 전시에 대한 평론을 신청서와 함께 제출한다. 토론 심사는 서류를 지원한 도슨트에 한해

열 명씩 그룹을 지어 그날 선정된 주제에 관해 단체 토론하는 방식으로 진행된다.

2017년 하반기에 이미지 해설을 위해 작성한 나의 스크립트 예시

압둘하디 알자제르Abdel Hadi El-Gazzar(1925~1966), 「헌장」, 1962, 나무에 유채, 182×122cm

(인사) 안녕하세요./ 도슨트 김재희입니다./ 만나뵙게 되어/ 반갑습니다./

지금부터/ 압둘하디 알자제르의 「헌장」에 관하여/ 말씀 나누겠습니다./

(1. 알자제르는 누구인가) 알자제르는/ 1940년대부터 1960년대까지 이집트 근현대 예술운동의 발전에 현대미술 그룹의 핵심 구성원으로서/ 중대한 역할을 활발하게 하였으나,/ 서른아홉 살이라는 이른 나이에 생을 마감한 화가입니다.

(2. 어떤 그림인가) 이집트 국기의 독수리상을 머리에 얹고 있는 초록색 얼굴의 인물이/ 국가 헌장을 들고 있습니다./ 이집트의 저승신인 오시리스인데 그는 머리끝에서 발끝까지 초록색이에요./ 초록색은 신성함을 나타냅니다./ 뒤의 배경에는 대운하를 건설하는 모습이 보이네요./ 신화적 이미지와/ 근대화된 기계사회의 이미지가 함께 표현되어 있습니다./ 이는 이집트의 경제와 기술의 상징을 의미합니다./ 정부의 구미에 맞는 그림을 그린 것으로 보입니다./

(3. 당시 시대를 어떻게 반영하는가) 농부의 막막한 표정과 그의 손에 쥐어진 목화 한 송이가 보입니다./ 도구 하나를 들고 담

담하지만 헌장을 들고 있는 위엄 있는 인물을 바라보며/ 무언가를 원하는 기술자의 슬픈 표
정에서/ 당시 농부와 기술자들의 어려움이 묻어납니다./

(4. 어떤 의미가 있는가) 1950년대 중반까지 이집트는 왕이 지배했던 왕정 체제였는데/ 1950
년대 중반에 나세르 장군이 혁명을 일으켜서/ 군부독제 체제로 바뀌게 됩니다./ 곧바로 나
세르는 수에즈 운하를 국유화합니다./ 군부독재 체재에서 경제 부흥은 빠르게 진행되었으
나,/ 예술의 표현의 자유가 억압되었어요./ 이 그림 안에서는 두 가지 요소가 다 보입니다./

(마무리) 해설을 마치겠습니다. 함께해주셔서 감사합니다./

위는 2017년 하반기 선발을 위한 시연에서 나에게 임의로 주어진 이미
지 해설을 위해 작성한 스크립트다. 나는 그 작품에서 내가 가장 잘 몰랐
던 부분에서 시작해 그것을 이미지 안에 1번이라고 적었다. 몰랐던 부분
을 앞부분에 놓으면 더 자주 보게 되기 때문이다. 그리고 뒤의 생각이 앞
의 생각을 꽉 물고 가도록 연결고리를 만들어 이미지 안에 차례대로 번호
를 적어놓았다. 그렇게 해놓고 번호가 적힌 이미지를 '찰칵' 소리 나듯이
눈으로 찍어보고, 또 번호대로 연결해 생각해보고, 적어보기를 반복했다.
내가 제대로 기억하고 있는지를 인지하는 메타인지를 높여서 시연 당일에
실수를 줄이고자 했다.

「헌장」에서는 작품을 제작한 압둘하디 알자제르가 가장 생소했으므로
작가를 1번으로 하였고, 작가를 대신해줄 이미지로 캔버스 오른쪽 하단의
이미지를 새로 정했다. 작가는 그림에 등장하지 않기 때문이다. 2번은 독
수리상, 3번은 농부의 얼굴, 4번은 뒷배경에 있는 수에즈 운하로 정했다.
시간은 3분으로 정해져 있지만 설명 후 간단한 질의 응답 시간도 있기 때
문에 스크립트는 1분 30초 내에 마칠 수 있게 작성했다.

시간이 흘러 시연 당일이 되었다. 시연 장소에 들어간 나는 이집트 작가의 작품 이미지와 마주하게 되었다. 나는 숨을 한 번 크게 내쉬고 내가 외운 내용을 생각해내려 했다. 그러자 신기하게도 작품의 내용이 순서대로 줄줄 연결되어 머릿속에서 나왔다. 심사위원들이 어떻게 평가했는지는 미지수지만 나 스스로는 열매를 거두었다고 생각했다.

그런데 활동 도슨트 선발에서 실수를 크게 했다고 하여 활동 도슨트가 되는 기회를 갖지 못하는 것은 아니다. 다만 하고 싶어서 1지망으로 선택한 전시를 못하게 될 뿐이다. 사실 2, 3, 4지망의 전시도 상당히 좋다. 도슨트의 수가 상당히 많이 증가했지만 아직은 활동 도슨트의 지원자 수가 미술관에서 필요로 하는 인원에 못 미치기 때문이다. 그 이유 중 하나를 '지독한' 활동 도슨트 선발 과정에 있다고 보는 사람도 있다.

2018년 하반기부터 활동 도슨트 선발 방식이 새롭게 바뀌었다. 평론을 포함한 신청서와 토론으로 구성되는데, 그 주제는 도슨트 인터넷 카페에 공지된다.

D-day 25 심화학습

1. 교육자료 발송　2. 학예사와의 만남　3. 작가, 작품 연구와 토의　4. 학예사와 전시장 현장 투어
5. 전시 스크립트 제출 및 검토　6. 도슨트 활동 시작　7. 개인 모니터링

사전 교육일정 및 전시 활동시간은 인터넷 카페에 공지된다. 해당 도슨트들은 일련의 교육 일정에 참여해야 한다. 도슨트는 미술관의 학예사가

처음 가는 미술관 유혹하는 한국 미술가들

기획한 전시의 내용을 잘 습득해 의미를 제대로 전달하는 것이 미술관과 관객에 대한 예의이기 때문이다. 일정은 상황에 따라 순서와 시간이 변경될 수 있지만 일반적으로 아래와 같이 진행된다. 이에 대해 세부적으로 알아보자.

교육자료 발송: 학예사가 자료를 보내주면 교육을 담당하는 미술해설사가 이메일로 개별 발송한다. 교육자료 발송…학예사와의 만남…작가 작품 연구와 토의…학예사와 전시장 현장 투어…전시 스크립트 제출 및 검토…도슨트 활동 시작…개인 모니터링 순으로 진행된다. 이에 대해 세부적으로 알아보자.

학예사와의 만남: 학예사는 전시 개요 및 작가, 작품 소개를 도슨트들에게 프레젠테이션한다. 도슨트는 궁금한 사항을 질문한다.

작가, 작품 연구와 토의: 개인전일 경우에는 작가의 삶, 작품 제작 시기로 구분하고, 소장품전이나 기획전처럼 종합선물세트 같은 구성의 전시는 작가로 구분하여 공부할 부분을 도슨트들끼리 나누어 정한다. 미술관에서 준 자료를 기본으로 하고 그 위에 개인적으로 수집한 자료를 모아 정리한다. 그 후 동료 도슨트와 에듀케이터가 세미나실에 모여서 발표 형식으로 정보를 나눈다.

학예사와 전시장 현장 투어 - 작가 작품 및 전시장 동선 체크: 학예사와 전시장을 투어하면서 전체적인 전시 이야기 혹은 특이한 에피소드 등을 듣는다. 작품을 설치하시는 분들과 학예사가 가장 예민한 시기이므로 절대로 작품을 만지거나 사진을 찍으면 안 된다. 마치 손님을 집에 초대하기 직전의 모습과도 같다. 작가는 아직 작품을 보여주고 싶지 않지만 도

슨트의 원활한 갤러리 투어를 위해 공개하는 것이기 때문이다. 도슨트는 수첩에 메모를 하고 전시장을 그리면서 전시 때 관람객에게 설명할 동선의 큰 틀을 잡는다.

전시 스크립트 제출 및 검토: 도슨트는 전시에 대한 설명을 시작하기 전에 스크립트를 작성해 인터넷 카페의 해당 전시방에 올려야 한다. 이를 미술해설사들이 체크한다. 스크립트가 전시의 주제에 맞는지, 작품의 의미를 너무 다르게 해석하고 있지는 않은지를 보는데, 큰 틀에서 벗어나지 않으면 특별히 지적하지는 않는 것 같다.

최종 전시장 리허설: 전시 투입 직전에 한두 작품을 동료 도슨트와 미술해설사 앞에서 시연하는 과정이다. 전시장에서 도슨트가 서는 위치와 도슨트의 몸짓에 따라 관람객의 시선이 움직이기 때문에 준비한 내용을 제대로 해낼 수 있을 것인지에 대한 검열이 가능하다.

도슨트 활동 및 개인별 모니터링: 전시 해설을 시작한 날 1차 모니터링을 하고, 이후 중간에 2차 모니터링을 한다. 미술관 직원인 미술해설사에 따라 모니터링 심도는 조금씩 다르다. 때로는 미술해설사는 모니터링하면서 동영상과 사진을 찍어두고 후에 해당 도슨트에게 보내준다. 도슨트는 자신이 설명하고 있는 모습을 동영상으로 보면서 스스로 자신의 자세와 목소리를 교정해나간다.

1970년대, 단발머리 여학생이었던 나는 교회 문예의 밤을 위해 시를 써야 했다. 그동안 한 번도 시를 써보지 않아서 낑낑거리다가 전에 읽은 릴케의 시 「가을 날」이 생각났다. 다시 읽어 보니 멋있어 보여서 조금 수정해서 발표했다가 얼굴이 빨개질 정도로 창피했던 기억이 있다. 그후 글을 써서 다른 사람에게 보여주는 일이 많이 두려웠고, 이러한 감정은 40여 년 동안 지속되었다. 그런 내가 누가 시키지도 않았는데 어떻게 글을 쓸 마음을 먹었는지 스스로도 신기할 정도다.

미술관 도슨트가 되어 작품을 바라보고, 공부한 후 관객과 함께 전시장을 둘러보는 시간은 나의 일상 중 가장 재미있고 의미 있는 시간이다. 미술과 자주 함께하며 알게 된 미술가들의 다양한 이야기가 마음속에 차곡차곡 쌓였다. 나는 내 마음에 있는 것들을 풀어놓고 싶은 마음에 이 책을 쓰기 시작했다.

이 책이 나오기까지 감사한 분들이 많다. 먼저 귀중한 작품의 이미지를 사용할 수 있게 허락해주신 저작권자인 작가와 유족 여러분께 감사 인사를 전한다. 이동기, 정연두, 김환기, 이우환, 오병욱, 이쾌대, 조양규, 노순택, 박수근, 서용선, 최호철, 최욱경, 박현기, 손응성, 한운성, 이광호, 장욱진, 박이소, 손동현, 최정화, 이불(책에 수록한 순) 작가님, "깊이 감사드립니다." 안석주 작가와 이중섭 작가는 저작권이 만료되었고, 백남준 작가는 저작권자에게 여러 차례 한국어, 일어, 영어로 이메일을 보냈으나 답

장을 받지 못했다. 부득이 백남준의 작품 이미지는 공표된 저작물의 인용 요건(저작권법 제28조)에 맞추어 삽입했다. 이 책에 실린 작품에 대한 저작권을 모두 허락받는 데 2년여의 기간이 걸렸고, 그에 따른 여러 가지 에피소드가 내 서랍 안에 있다. 후에 기회가 된다면 그 서랍을 열어 책으로 엮고 싶다. 책에 사용할 저작권을 내가 모두 허락받아야 한다는 사실을 이 책을 쓰기 시작하기 전에 알았다면 한국 현대 미술가들에 대한 책을 쓸 엄두도 내지 못했을 것이다.

책을 쓰는 5년 가까이 한결같이 응원해준 남편과 아들과 딸, 글을 쓰는 동안 조언을 구할 때마다 힘껏 도와준 도슨트 친구들, 호환마마와도 같은 저작권 문제가 복잡한 한국 미술가들에 대한 글을 책으로 탄생하게 해준 벗나래 출판사 김진성 대표와 정소연 편집자, 이은하 디자이너에게 감사한다. 협성문화재단 '뉴북프로젝트' 담당자에게도 감사한다. 2015년에 '비매품 책 만들어주기' 공모에 당선되어 2016년 책이 출간되기까지 글을 더 다듬을 수 있었다. 그리고 돌아가신 이후 이전보다 더욱 자주 내 마음 안에서 서성거리며 힘을 보태주시는 아버지 김영중께서 여섯째 딸을 기특하게 생각하시기 바라며 이 글을 마친다.

여는 말

1. 『발칙한 현대미술사: 천재 예술가들의 크리에이티브 경쟁』, 윌 곰퍼츠, 알에이치코리아, 2014

2. 『한국근현대미술사학: 최열 미술사전서』, 1800~1945, 최열, 청년사, 2010

3. 『계몽의 시대: 근대적 시공간과 민족의 탄생』, 고미숙, 북드라망, 2014

안석주

1. 『시대의 눈-한국 근현대미술가론』, 권행가, 학고재, 2011

2. 『서울에 딴스홀을 허하라』, 김진송, 현실문화연구, 1999

3. 『모던뽀이, 경성을 거닐다』, 신명직, 현실문화연구, 2003

4. 〈한국근대미술-전통과 문명의 갈림길에서〉, 박영택 강의, 두산아트센터 연강홀, 2015. 1. 14~3. 18 기간 중 수요일

5. 〈신여성 도착하다〉전 도록, 국립현대미술관, 미술문화, 2018

이동기

1. 〈회화의 예술〉전 도록, 학고재, 2012

2. 『미술대학에서 가르쳐주지 않는 것들』, 권오상, 문성식, 이동기, 북노마드, 2013

3. 〈헨켈 이노아트 프로젝트: 이동기, 유승호, 홍경택〉전 도록, 대안공간 루프, 2011

4. 〈만화로 보는 세상Cartoon World〉전 도록, 소마미술관, 2012

5. 『스펙타클의 사회』, 기 드보르, 울력, 2014

6. 『호모데우스: 미래의 역사』, 유발 하라리, 김영사, 2017

정연두

1. 「정연두」, 국립현대미술관 서울관 특별 열람실 자료

2. 『한국의 젊은 미술가들: 45명과의 인터뷰』, 김종호, 류한승, 다빈치기프트, 2006

3. 〈올해의 작가 2007 정연두: Memories of You〉전 도록, 류한승, 국립현대미술관, 2007

4. 〈올해의 작가 23인의 이야기〉전, 정연두 강연, 전시 연계 작가와의 대담, 국립현대 미술관, 2011. 10. 7

5. 〈일상을 보는 시각의 변화〉, 정연두 강연, 마이크임팩트 주최, 플래툰 쿤스트할레, 2011

6. 『이은결의 눈으로 배우는 마술책』, 이은결, 넥서스, 2002

7. 『김태훈의 편견: 열 개의 오해, 열 개의 진심』, 김태훈, 예담, 2014

8. 〈1차 섬머 아카데미〉, 정연두 강연, 경기문화재단 대안적 자유예술대학, 경기창작 센터 다목적홀, 2013. 8. 5

김환기

1. 『김환기-어디서 무엇이 되어 다시 만나랴: 김환기 탄생 100주년 기념』, 이충렬, 유 리창, 2013

2. 『김환기-꿈을 그린 추상화가』, 임창섭, 나무숲, 2001

3. 「김환기의 도자기 그림을 통해 본 동양주의」, 김현숙, 한국근현대미술사학, 9, 7~39, 2001

4. 『내가 그린 점 하늘 끝에 갔을까: 김환기의 삶과 예술』, 이경성, 아트북스, 2002

5. 「상파울로비엔날레, 미술올림픽」, 『경향신문』, 1963. 10. 5

이우환

1. 『시간의 여울』, 이우환, 디자인하우스, 1996

2. 『만남을 찾아서』, 이우환, 학고재, 2011

처음 가는 미술관 유혹하는 한국 미술가들

3. 『모노하의 길에서 만난 이우환』, 김미경, 공간사, 2006

4. 〈오리엔탈의 빛-미술작가 이우환〉, 다큐멘터리, EBS, 2005. 3. 15

5. 〈한국인 우리는 누구인가? 여백의 예술이란 무엇인가〉, 이우환 강연, 재단법인 플라톤 아카데미 주최, 연세대학교 대강당, 2015. 12. 1

오병욱

1. 『빨간 양철지붕 아래서』, 오병욱, 뜨인돌, 2005

2. 「동양산수화와 서양풍경화의 비교」, 오병욱(동국대학교), 『미술세계』, 87~92, 1989

3. 「폴 세잔느와 그림의 깊이」, 오병욱(동국대학교), 『대한토목학회지』, 123~128, 2006

4. 「新귀거래사」, 오병욱, 『영남일보』, 2005. 6. 3

이쾌대

1. 『이쾌대』, 김진송, 열화당, 1995

2. 「이쾌대 군상 연구: 1948년 작을 중심으로」, 이미령, 2002

3. 「신미술가협회 연구」, 윤범모, 『한국근대미술사학 5』, 1997

4. 「분열을 진지하게 체현한 전설의 '월북화가' 이쾌대」, 서경식, 『황해문화』 통권 제80호, 2013. 9

5. 「해방기 중간파 예술인들의 세계관 이쾌대 「군상」 연작을 중심으로」, 홍지석, 한민족문화연구, 2014

6. 「유작과 함께 '비화' 공개한 고 이주영 아들 형제」, 노형석, 『한겨레신문』, 2010. 10. 7

조양규

1. 〈아리랑 꽃씨_Korean Diaspora Artists in Asia〉전 도록, 국립현대미술관, 2009

2. 「1960년대 재일조선인 미술가들의 북한 귀국 양상과 의미: 조양규 사례를 중심으로」, 홍지석, 『통일인문학』 58, 2014. 6

3. 「잊혀진 천재화가 '조양규'를 아십니까」, 김지은, 『민족21』, 137, 182~185, 2012. 8

4. 「조양규와 송영옥: 재일화가의 민족의식과 분단조국」, 윤범모, 『한국근현대미술사학』 18, 120~136, 2007. 12

5. 「조양규의 조형 이미지 연구: 전위적 방법으로서의 정치성」, 정현아, 『한국근현대미술사학』, 20, 135~155, 2009

6. 「조양규의 모국 표현 작품에 대한 연구」, 홍윤리, 명지대학교 『인문과학연구논총』, 37(1), 395~427, 명지대학교 인문과학연구소, 2016. 2

7. 『소유냐 삶이냐』, 에리히 프롬, 홍신문화사, 2007

노순택

1. 〈올해의 작가상 2014-노순택〉전, 노순택 작가와 도슨트의 전시장 투어, 국립현대미술관 과천관, 2014. 8. 3

2. 〈올해의 작가상 2014-노순택〉전 도록, 국립현대미술관, 2014

3. 노순택 블로그(http://www.suntag.net)

4. 『잃어버린 보온병을 찾아서: 분단의 거울일기』, 노순택, 오마이북, 2013

5. 「평택 동북아 '군사복합지역'으로 뜬다」, 김민석, 『중앙일보』 조인스, 2007. 3. 21

박수근

1. 『새로 보는 박수근: 박수근 100장면: 박수근 탄생 100주년 기념』, 박수근, 수류산방, 2015

2. 『사랑하다 기다리다 나목이 되다: 박수근』, 이대일, 하늘아래, 2001

3. 『박수근 평전: 시대공감』, 최열, 마로니에북스, 2011

4. 「밀러 부인에게 보내는 편지」, 박수근미술관 홈페이지(http://www.parksookeun.or.kr)

5. 「박수근 아내 일기」, 같은 홈페이지

6. 『박수근: 서민의 삶을 담은 화가(예술가들이 사는 마을 14)』, 공주형, 다림, 2017

처음 가는 미술관 유혹하는 한국 미술가들

서용선

1. 〈올해의 작가상, 2009-서용선〉전 도록, 국립현대미술관, 2009

2. 〈서용선의 도시 그리기: 유토피즘과 그 현실 사이〉전 도록, 금호미술관과 학고재갤러리, 2015

3. 『시선의 정치: 서용선의 작품 세계』, 정영목, 학고재, 2011

4. 『아르비방 49: 서용선』, 시공사, 시공사, 1994

5. 「지하철 정거장에서/에즈라파운드」, 김혜영, 『국제신문』, 2013. 2. 17

6. 『기억하는 드로잉: 서용선 1968-1982』, 김형숙, 교육과학사, 2014

7. 『서용선 드로잉 1983-1986』, 박윤석, 교육과학사, 2016

최호철

1. 『을지로 순환선-최호철 이야기 그림』, 최호철, 거북이북스, 2008

2. 『최호철의 걷는 그림: 최호철의 크로키북 1984~2010』, 최호철, DOOBO BOOKS, 2010

3. 『사람 사는 이야기(다큐멘터리 만화 시즌1)』, 편집부, 휴머니스트, 2011

4. 〈진경: 그 새로운 제안〉전 도록, 국립현대미술관, 2003

5. 「실제 풍경과 다른데도 "와, 똑같네" 탄성이 절로…… 겸재의 '眞景산수화'」, 곽아람, 『조선일보』, 2015. 5. 2

이중섭

1. 『새로 쓰는 예술사: 한국문화 이천년을 이끈 예술후원자들』, 송지원, 류주희, 조규희, 양정필, 글항아리, 2014

2. 『이중섭 평전: 신화가 된 화가, 그 진실을 찾아서』, 최열, 돌베개, 2014

3. 『이중섭 - 백년의 신화, 1916~1956』, 국립현대미술관, 『조선일보』 편집부, 이중섭미술관, 마로니에북스, 2016

4. 〈이중섭과 친구들〉전, 이중섭미술관, 2003

5. 〈이중섭 드로잉: 그리움의 편린들〉전, 삼성미술관, 2005. 5. 19~2005. 8. 28

6. 〈이중섭 아카이브전〉, 최열 강의, 국립현대미술관 과천관, 2015. 5. 23

7. 『벌거벗은 내 마음』, 샤를 보들레르, 문학과지성사, 2001

최욱경

1. 『최욱경』, 국립현대미술관, 열린책들, 1987

2. 「절제되고 압축된 감성」, 최욱경, 『공간』, 1982

3. 『왜 말러인가: 한 남자와 그가 쓴 열 편의 교향곡이 세상을 바꾼 이야기』, 노먼 레브 레히트, 모요사, 2010

4. 『요절』, 조용훈, 효형출판, 2002

5. 「작고작가 연구, 어둠속으로 사라지며 밝은 작품을 남긴 최욱경」, 김지현, 『미술세 계』, 85~91, 1987

6. 「큐레이터가 들려주는 한국근현대미술전, 최욱경」, 이보경, 『대전일보』, 2015. 8. 15

박현기

1. 〈도슨트 심화학습〉, 김인혜, 〈박현기 1942-2000 만다라〉 전시 연계 학습 강의, 2015. 1. 17

2. 〈박현기의 생애와 작품 세계〉, 신용덕, 〈박현기 1942-2000 만다라〉 전시 연계 특강, 2015. 3. 14

3. 〈큐레이터 토크〉, 김인혜, 〈박현기 1942-2000 만다라〉 전시 연계 토크, 국립현대미 술관 과천관, 2015. 4. 29

4. 〈박현기 1942-2000 만다라〉전 도록, 국립현대미술관, 2015

손응성

1. 〈손응성 화백 회고전(롯데백화점 창립10주년기념 특별기획)〉전 도록, 롯데미술관, 1989. 11

2. 「양정윤의 내밀한 미술사: 시공간 초월하는 풍속화」, 『세계일보』, 2014. 6. 12

처음 가는 미술관 유혹하는 한국 미술가들

3. 「작고작가의 생애와 예술: 평생을 사실화로 일관한 사실주의의 선구자, 손응성」, 『미술세계』 편집부, 『미술세계』 60~63, 1898

4. 『사실주의자들은 어떤 생각을 했을까?』, 차윤선, 푸른나무, 2011

5. 〈동섭, 르네상스로 가세!〉, 서울미술관 개관전, 2012. 8. 29~11. 21

6. 「"그리고 싶은 것만 그린" 40년 만의 보람」, 손응성, 『동아일보』, 1974. 7. 31

한운성

1. 『환쟁이 송』, 한운성, 태학사, 2006

2. 『한운성』, 정영목 엮음, 서울대학교출판문화원, 2011

3. 코카콜라의 역사, 코카콜라 홈페이지(Cocacola.co.kr)

4. 「현대 회화에 있어서의 주관과 객관에 관한 문제」, 서울대학교 대학원 회화과 서양화 전공 한운성, 석사학위 논문, 1971

이광호

1. 「이미지 조합을 통한 시선의 이중성에 관한 연구_본인 작품을 중심으로」, 이광호, 서울대학교 석사학위 논문, 1999

2. 『어느 아마추어의 미술 작품 쉽게 읽기』, 조준모, 밥북, 2014

3. 〈이광호 화가 INTER VIEW 프로젝트_아틀리에 Story 시즌 2〉, NAVER TV 캐스트, 2015. 5. 13

4. 〈이광호 展〉, 전시회 소식, 김남시, 국제갤러리, 2014. 12. 16~2015. 1. 25

5. 〈이광호 작가 대담〉, 국립현대미술관 7전시실, 2015. 2. 10

장욱진

1. 『장욱진 Catalogue Raisonné 유화』, 정영목, 학고재, 2001

2. 「한국적 미의식과 이념적 풍경」, 오광수, 『월간미술』, 1991. 2

3. 「예술가의 초상 1-장욱진(서양화) 발상과 방법」, 『미술세계』 편집부, 『미술세계』, 34,

1992

4. 「장욱진 미술관」, 김종호 논설위원, 『문화일보』, 2014. 5. 22

5. 「Exhibition Issue-해와 달 나무와 장욱진」, 김주원, 『미술세계』 24~27, 2001. 2

6. 『그 사람 장욱진』, 김형국, 김영사, 1993

7. 『강가의 아틀리에』, 장욱진, 열화당, 2017

8. 『장욱진, 나는 심플하다』, 최종태, 김영사, 2017

박이소

1. 〈탈속의 코미디-박이소 유작전〉 도록, 로댕갤러리, 2006

2. 「한국현대미술의 동시대성과 박이소에 관한 불확정적인 메모」, 『Art in Culture』, 이정우, 2006. 4

3. 『이것은 미술이 아니다』(개정판), 메리 앤 스타니스제프스키 지음, 박이소 옮김, 현실문화연구, 2011

4. 〈현대미술을 이해하는 변화된 시각〉, 반이정 강의, 양주시립장욱진 미술관, 2015. 1

5. 『박이소: 설치를 위한 드로잉』, 박이소, (주)스페이스 포 컨템포러리 아트, 2014

6. 〈즉문즉설〉 제759회, 법륜 스님

손동현

1. 『디즈니 순수함과 거짓말』, 헨리 지루 지음, 성기완 옮김, 아침이슬, 2001

2. 「대중문화에 나타난 인물 표현 연구: 본인의 작품을 중심으로」, 서울대학교 대학원 동양화과 동양화 전공 손동현, 석사학위 논문, 2014

4. 『예술가의 방: 아나운서 김지은, 현대미술작가 10인의 작업실을 열다』, 김지은, 서해문집, 2008

5. 「Special Artist 손동현」, 『월간미술』, 2014. 12

6. 『톡톡! 미술가에 말 걸기』, 류한승, 박순영 지음, 페도라프레스, 2014

7. 〈Back to Basics〉, 손동현, 김재석 인터뷰, 2014

백남준

1. 〈부퍼탈의 추억〉전 도록, 국립현대미술관, 2007

2. 『백남준과 그의 예술: 해프닝과 비디오아트』, 김홍희, 디자인하우스, 1993

3. 『굿모닝 미스터 백!-해프닝, 플럭서스, 비디오아트: 백남준』, 김홍희, 디자인하우스, 2007

4. 『백남준: 말에서 크리스토까지』(개정판), 백남준, 백남준아트센터, 2018

5. 『굿으로 보는 백남준 비디오아트 읽기』, 박정진, 한국학술정보, 2010

6. 『백남준 그 치열한 삶과 예술』, 이용우, 열음사, 2000

7. 「탑, 부처의 몸」, 『현대불교』, 명법 스님, 2013. 3. 30

8. 〈비상한 현상, 백남준〉전 도록, 백남준, 권용주, 강이다, 장현준, 백남준 아트센터, 2017

9. 『백남준=Nam June Paik: 다다익선』, 백남준, 김원, 2012

최정화

1. 『안녕』, 가슴시각개발연구소, 발행년 불명

2. 『선택의 조건-말과 이미지』, 편집부, 한국문화예술위원회 인사미술공간, 2006

3. 〈오리엔탈의 빛_미술작가 최정화〉, 다큐멘터리, EBS, 2005. 2. 1

4. 『22명의 예술가 시대와 소통하다』, 전영백 엮음, 궁리, 2010

5. 『스펙타클의 사회』, 기 드보르 지음, 유재홍 옮김, 울력, 2014

6. 『새로운 미래가 온다』(개정증보판), 다니엘 핑크 지음, 한국경제신문, 2012

이불

1. 「이불과 박찬경과의 대담」, 『SPACE 공간』, 공간사, 1997. 2

2. 『감각의 미술관』, 이지은, 이봄, 2012

3. 「유동하는 근대에 대한 은유적 사유와 현재적 대면: 이불의 '나의 거대 서사' 시리즈 근작에 대하여」, 조혜영, 『미술평단』, 2015, 봄

4. 『시대의 눈』, 권행가, 학고재, 2011

5. 「마돈나: 라이크 어 버진」, 메리 램버트 감독, 2013

책 속의 책

1. 『현대미술 글쓰기-아트라이팅에 대해 알고 싶은 모든 것』, 길다 윌리엄스 지음, 김
 효정 옮김, 정연심 감수, 안그라픽스, 2016

2. 『제9기 도슨트 양성 프로그램 교육자료집』, 국립현대미술관, 2012

3. 『제12기 도슨트 양성 프로그램 교육자료집』, 국립현대미술관, 2014

처음 가는 미술관 유혹하는 한국 미술가들

초판 1쇄 인쇄 | 2019년 1월 20일
초판 3쇄 인쇄 | 2023년 4월 10일

지은이 | 김재희
펴낸이 | 김진성
펴낸곳 | 벗나래

편 집 | 정소연, 박부연
디자인 | 이은하
관 리 | 정보해

출판등록 | 2012년 4월 23일 제2016-000007호
주 소 | 경기도 수원시 장안구 팔달로237번길 37, 303(영화동)
대표전화 | 02-323-4421
팩 스 | 02-323-7753
이 메 일 | kjs9653@hotmail.com

값 18,000원
ISBN 978-89-97763-21-4 (03600)